以四季美景、花朵、野鳥、昆蟲為題材，拍出震撼人心的影片

大自然
動態攝影

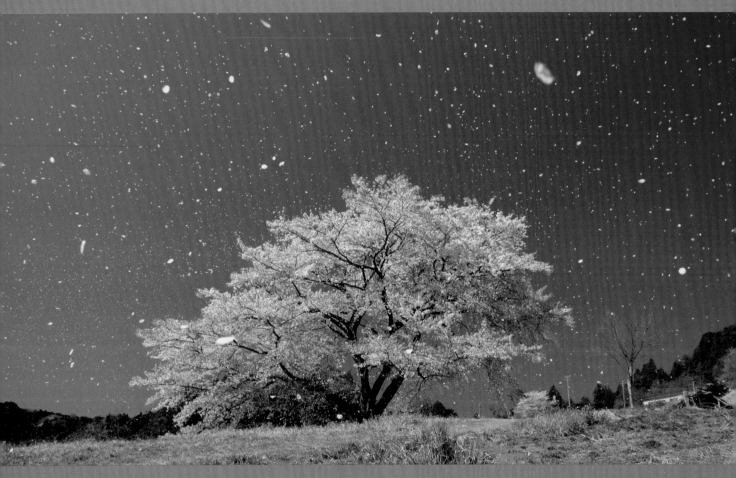

技巧全書

菅原 安／著　陳朕疆／譯

推薦您來拍拍看風景、花、野鳥、昆蟲等大自然的影片

「為什麼不拍拍看影片呢？」這十年來，我經常想問別人這個問題。
每到著名的攝影地點，常會看到許多拿著照相機的攝影迷。

在類比的時代，靜態攝影與動態攝影需要分別使用不同機器進行，
不過現在用一台機器便可做到。
在無反單眼出現後，更是一口氣打破了兩者間的隔閡。
「為什麼現今不拍攝看看影片呢？」這樣的心情與日俱增。

YouTuber等職業影片創作者很早就注意到了這一點，
開始以影片的形式傳播資訊，全世界的人們也很快就認同了這種方式。
如果能將風景、花、野鳥、昆蟲等自然影像，
以影片的形式傳送到全世界的話，不覺得是件很有趣的事嗎？

這麼一來不僅可以觸發人們對大自然的好奇心，還能邀請人們一起進入這多彩多姿的世界。

三十多年來，筆者一直在改變拍攝的主題，
蒸汽火車→風景→野鳥→昆蟲→星體→煙火→植物，未來還會繼續拍攝新的主題。

決定性的影像作品沒那麼好拍。
讓我想要「把眼前的景象拍成影片！」的動力來源，就只是好奇心而已。
之所以會一直改變拍攝主題，是因為大自然有許多奇妙之處。
「為什麼會這樣呢？」在好奇心的驅使下，讓我有了想把它們拍成影片的衝動。
每次開始拍攝新的主題時，我都是一個完全的新手。比起前人的意見，我更重視自己的體驗。
所以每次我都是經歷了無數的失敗，繞了一大圈才找到基本訣竅。
不過就算是繞遠路，有件事還是非常重要，那就是決定好目標。
要是方法錯了，就會離目標愈來愈遠；方法對了，就會一口氣拉近與目標的距離。

那麼，這本書能成為讓人達成目標的指引嗎？
因為這是筆者經歷了三十年以上的失敗才得到的經驗，所以我可以很有自信地說，
這絕對能幫助各位走上正確的道路。希望本書能讓各位體驗到自然攝影的多彩多姿與有趣之處。

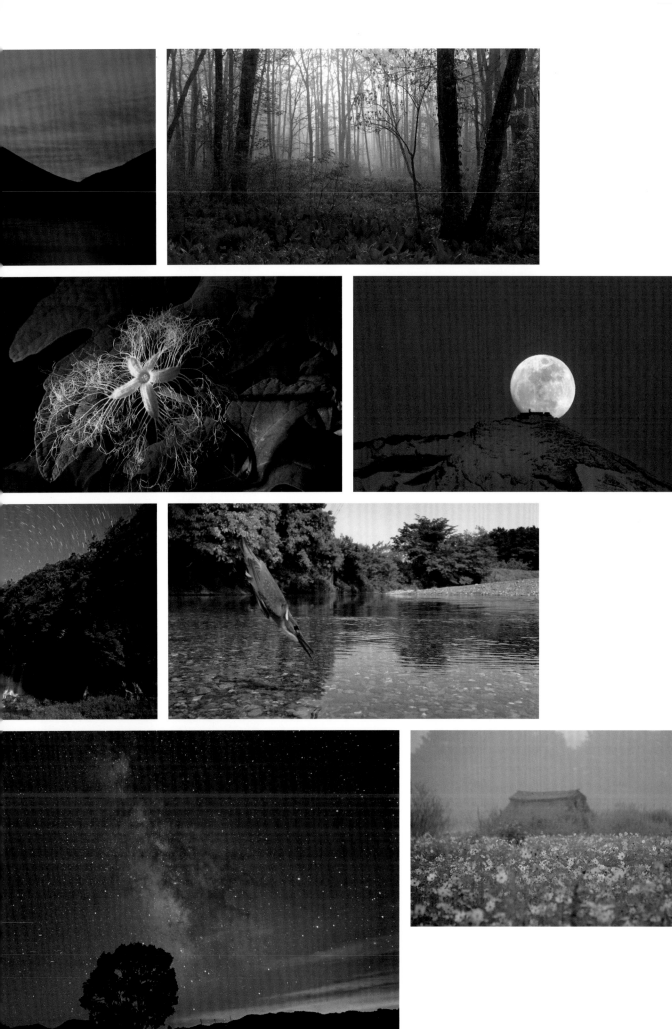

Contents

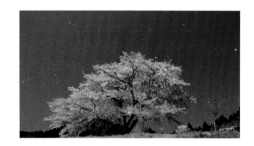
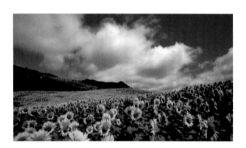

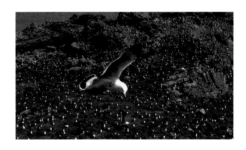

 與照片（靜態）攝影有關的項目。

 與影片（動態）攝影有關的項目。

 有這個標示時，可以利用 OR Code 觀看影片範例。

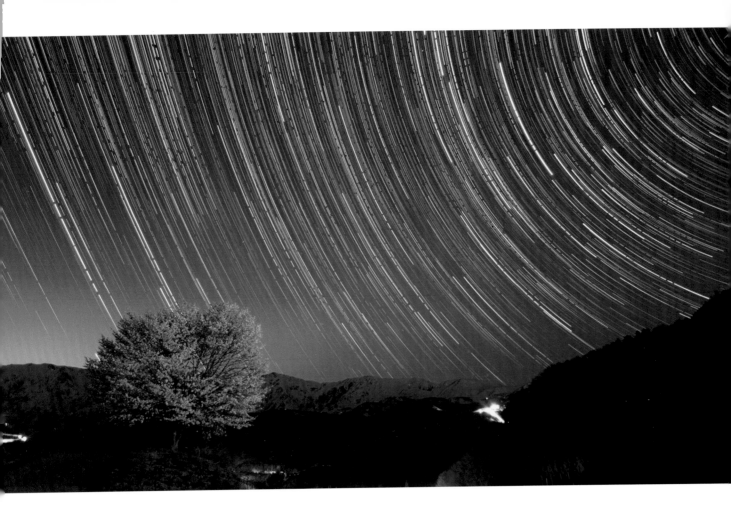

成為櫻花攝影達人！

CHAPTER 1 櫻花風景的影片拍攝技巧

　　因為花不會動，所以很適合拿來練習拍照？筆者一開始也是這麼想的。不過當我開始拍攝花（植物）之後，發現植物的攝影遠比我想像中的還要深奧，並大受感動。乍看之下動都不動的植物，拍成影片之後突然活靈活現了起來，表現出栩栩如生的模樣。

　　這裡就讓我們用櫻花為例，說明拍攝植物以及靜態照片時也能用到的基本技巧，此外在拍攝影片時又該如何表現主題。

　　花是最適合用來表現季節更迭的拍攝對象。要表現出春夏秋冬時，用花是最好的。舉例來說，當我們要表現出影

像的季節感時，經常會拍攝花草樹木，櫻花象徵春天、向日葵象徵夏天、紅葉象徵秋天等等。其中，櫻花不只代表了春天，更是代表了日本的拍攝對象。首先就以櫻花為主角，介紹拍攝花朵的技巧吧。

如何呈現櫻花的顏色
拍攝櫻花影片時，需要特別重視白平衡的調整！

比較自動與預設模式（Preset）下的照片

　　包括野生與栽培品種在內，櫻花的種類多達600多種，其中又以江戶彼岸群的染井吉野櫻為代表。與一般人對櫻花顏色的印象相比，染井吉野櫻的顏色特別白，許多攝影師在實際拍攝染井吉野櫻時，常會因為照片中的櫻花顏色一片慘白，與記憶中的粉紅色櫻花完全不同而大感挫折。這裡我們可以藉由調整白平衡，讓染井吉野櫻呈現出理想的顏色。首先請看預設模式下的畫面，近年來的相機在白平衡的自動調整上有很好的表現，但自動模式的預覽畫面中，櫻花看起來會比實際的櫻花更白。自動白平衡會讓整個畫面變得灰灰的，難以呈現出顏色，連原本是淡粉紅色的櫻花也會變得一片慘白。在預設模式下設定【晴天】時，顏色很接近實際看到的樣子，但卻和記憶中的顏色不太一樣；【陰天】則比較接近理想的顏色；【陰影下】則稍微有些過頭了。

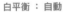

白平衡：自動　　白平衡：晴天　　白平衡：陰天　　白平衡：陰影下

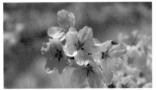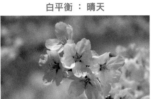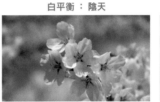

試著微調色溫

　　接著我們可以試著微調色溫。原本【晴天】5600K的照片中，櫻花的顏色就已經很好看了，不過設定6200K時，更可以讓人感覺到春天的櫻花氣息。在色溫調整畫面中，可以做到比自動模式與預設模式還要細膩的白平衡調整，除了拍攝櫻花之外，也可以將這些技巧活用在拍攝其他對象上。

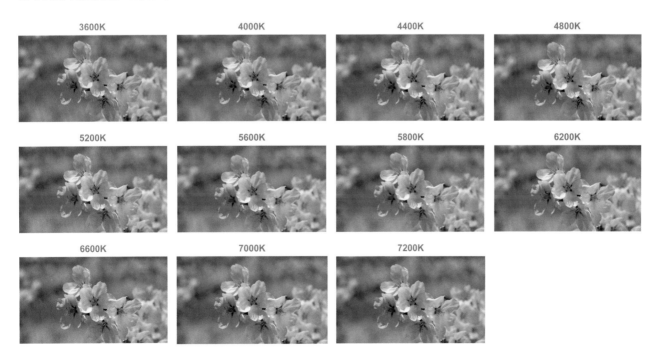

3600K　4000K　4400K　4800K
5200K　5600K　5800K　6200K
6600K　7000K　7200K

試著微調色調

在白平衡設定中，除了預設模式與色溫等功能外，也有調整色調的功能，讓我們試著活用這個功能拍出更有味道的櫻花吧。

WB: 晴天　A:3　M:7
AE-1/3

WB:晴天　B:3　M:7

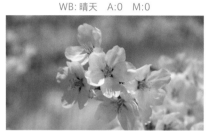
WB: 晴天　A:0　M:0

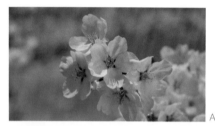
AE ± 0

AE+1/3

雖然有時候會覺得顏色太鮮豔，但令人意外的是，經過這樣的加工後，拍出來的櫻花更像是我們印象中的櫻花。為了不要影響其他的拍攝畫面，在拍完櫻花之後，記得要恢復原本的白平衡設定！另外雖然有些麻煩，不過影片後製（編輯）時也可以改變顏色，所以事先拍下一段感覺比較自然的一般色調影片備用也是個不錯的選擇。

AE+2/3

 Point AB與GM座標軸調整

大部分的相機，除了可以設定色溫以外，還可以由A（amber）、B（blue）、G（green）、M（magenta）的座標軸調整色調。

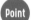 **Point** 曝光補償

和白平衡一樣，曝光也會大幅影響櫻花的顏色。自動曝光（AE）而沒有補償時，拍出來的花瓣看起來會有些陰暗，所以基本上都需要增加曝光補償。不過，如果連背景都很暗的話，最好用手動模式確認曝光，才能確實拍出好照片。

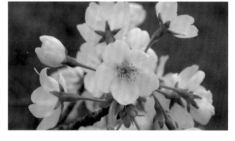

色溫設定與晴天相同時，拍出來的照片顏色會偏向暖色系。感覺色溫在4800K與5600K之間似乎會比較好看，因此以5200K的色溫進行拍攝。

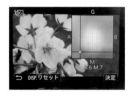

櫻花盛開的季節中，天氣通常也比較不穩定，故拍攝時需要積極調整色調。即使原本是陰天，要是太陽突然短暫露臉的話，櫻花的顏色便會出現很大的變化。因此攝影時最好先確認穩定的光線能夠持續多久。

陰天時需重新調整

自然環境時常在改變，即使現在是晴天，一會後可能就會轉陰，使陽光變弱。天候變化會大幅影響到櫻花的顏色。陰天時的櫻花會比晴天時還要紅一些些，顏色偏暖，但卻少了一些櫻花原本的清爽感。陰天時拍攝的櫻花色澤，很適合用來呈現雨中的櫻花。如果想要凸顯出櫻花的粉紅色，可以試著將顏色往藍色（冷色）的方向調整。

WB: 自動

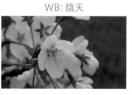
WB: 晴天

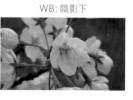
WB: 陰天

WB: 陰影下

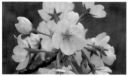
4800K

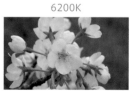
5600K

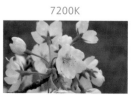
6200K

7200K

大約在這之間？

攝影位置

當一段影片需要拍攝很多鏡頭時，鏡頭的變化就顯得特別重要

Point 望遠鏡頭時
背景的變化

確認廣角鏡頭與望遠鏡頭時的背景

以廣角鏡頭拍攝影片時，自然需要注意背景是什麼樣子。用望遠鏡頭拍攝特寫時，只要稍有移動，散景量就會出現很大的變化。所以用望遠鏡頭攝影之前，需要仔細確認相機的上下左右、前後位置。

從廣角鏡頭的畫面可以看出，以望遠鏡頭拍攝時，至少可以選擇右方3種背景，再加上藍天背景的話就是4種變化了。在影片的表現上，還可以從望遠鏡頭的單色背景逐漸拉遠成廣角鏡頭，讓影片呈現出環境的變化。當然，也可以反過來，從廣角鏡頭拉近至單色的望遠鏡頭。

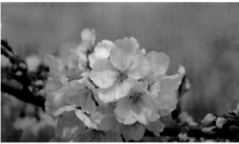

背景＝油菜花【黃】

廣角攝影

望遠攝影

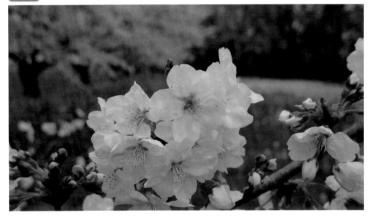

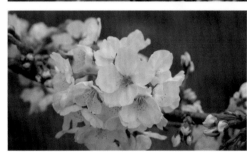

背景＝草【綠】

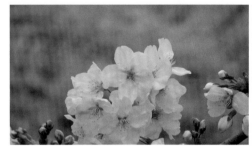

背景＝櫻花【粉紅】

從順光到逆光，移動180度的拍攝

拍攝整棵櫻花樹時，需要多嘗試各種不同的攝影位置。在這個例子中，我們從順光角度拍到逆光角度，轉了180度，沿著一個直徑約150m的大圓圓周

移動。位於丘頂的櫻花和周遭出現的櫻花呈現出很有趣的變化，可說是相當適合用穩定器進行移動攝影的拍攝對象。

事實上，我也試著以畫格攝影的方式，拍了一段繞了90度、一共540格畫面的影片，拍出了更富立體感的櫻花畫面。從順光到逆光的連續變化也相當耐人尋味。

位置1：順光 位置2 位置3 位置4 位置5：逆光

藉由運鏡增加畫面變化與故事性
嘗試各種運鏡，使畫面更富變化

拍攝風景、花等靜物時，通常不會移動相機，也不會將鏡頭拉近或拉遠，以維持畫面的平穩。但如果一直使用固定鏡頭的話，畫面會顯得很單調。所以

不妨試試看各種運鏡，使畫面能有些變化。不過要注意的是，要是觀眾沒辦法理解影片的運鏡究竟是想傳達些什麼的話，可能會讓觀眾感到混亂，或者覺得

無聊。所以在運鏡時，一定要先想好為什麼要這樣操作。

1 變焦（Zoom） 先想好變焦的意義再下手

Point 在構圖中加入亮點
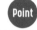

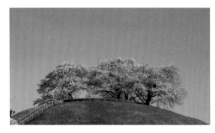 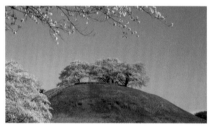 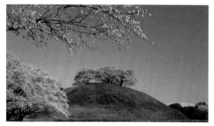

變焦是一種只要撥動變焦桿就可以做到的操作，因此也最常見。不過觀眾也會思考為什麼要改變視角，所以在一個場景中變焦操作最好不要出現超過2次。同時，攝影者必須很清楚為什麼要使用這種操作。範例中，是以「小山上的櫻花樹正肆無忌憚地盛開著」作

為開場，為了回答「這座山到底是什麼樣的山呢？」這個問題，於是鏡頭逐漸拉遠，呈現出山的全貌，觀眾這才知道這座山並不大，只是一個小山丘而已。這時，畫面上方與左方的櫻花也是個重點。這些櫻花為這段影片添加了亮點與故事性。當然，我們也可以選擇拍不到

其他櫻花的位置來拍攝，但這樣只會拍到一個如倒放的碗一般單調的山丘，在鏡頭拉遠的過程中觀眾就已經預想到全貌了，這樣會讓觀眾覺得無聊。左側出現的櫻花，可以讓觀眾產生「這裡是公園嗎？」的懸念；而上方的櫻花則可以為單調的天空添加亮點。

2 水平搖鏡 鏡頭的終點是否有明確的目標

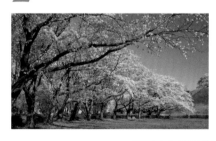 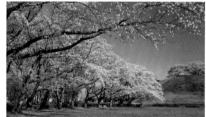

藉由相機在水平方向上的移動來說明狀況，若鏡頭的終點沒有明確目標的話，一般不會使用這種運鏡（只有在想要找尋某樣東西的時候，才會使用這種

運鏡）。在剛才提到的例子中，我們可以用水平搖鏡來描述一個剛好相反的故事。一開始的鏡頭說明「這是一個櫻花盛開的公園」，接著相機逐漸往右，

照到一個小山丘，呈現出「遠方的山丘頂端還有一株很大的櫻花樹，可見這是個很寬廣的公園」，使這段影片能說明「這是一個櫻花盛開的公園」。

3 垂直搖鏡 介紹攝影地點時使用

 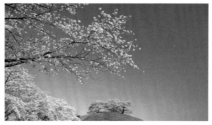 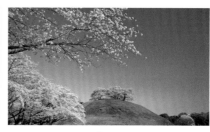

垂直往下移動相機，使原本拍攝天空的鏡頭下移，讓攝影地點入鏡，說明攝影地點是什麼樣的地方，常用於新場景的開頭。

從仰望盛開的櫻花與藍天的鏡頭開始，讓觀眾接收到「藍天和盛開的櫻花真是漂亮啊～」的訊息，然後鏡頭開始往下移動，傳達「我們來到○○公園」

的訊息。和前面2個例子相比，這種運鏡最好要快一些。另外，拍攝天空時，如果可以考慮到留一塊空間打上標題的話就更好了。

4 相機向後移動 不改變背景，故不會強制改變觀眾視角

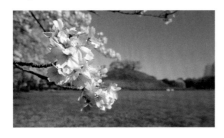 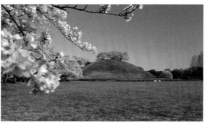

這種運鏡比較少用到，但先記起來備用也無妨。使用廣角鏡頭，從離櫻花相當近的地方（對焦在櫻花上）慢慢後退到離櫻花40cm左右處。若設定自動對焦的話，就會自動配合背景調整對焦距離。此時就算鏡頭前的櫻花從特寫慢慢變小，遠方的山丘大小仍不會改變。

如果這時是用變焦拉遠的運鏡拍攝，遠方的山丘也會跟著變小。

左圖畫面中，對焦位置在鏡頭前的櫻花上，故觀眾的視線會集中在櫻花上。中圖畫面中，櫻花逐漸遠離。右圖畫面中的焦點移到了背景的山丘上，使觀眾注意到遠方盛開的櫻花……比起變

焦與水平搖鏡，這種運鏡方式不會強制改變觀眾視角，而是讓觀眾依照自己的意思，自然而然地改變視角。我們可以用短軌道輕鬆拍出這樣的運鏡，當然，也可以用穩定器來控制畫面穩定。

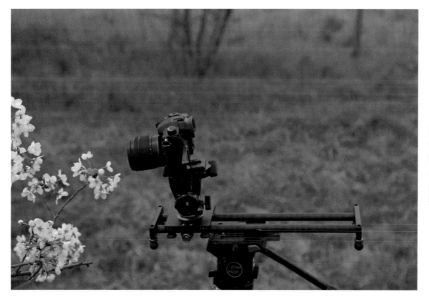

近年來市面上出現了各種便宜的袖珍型軌道，可以嘗試拍出各種不同的作品，先準備一個也不錯。照片中是40cm的軌道，在微距攝影時也是重要的工具。

11

控制時間以呈現出不同畫面
運用縮時攝影來支配時間

1 定點攝影／早晨～傍晚

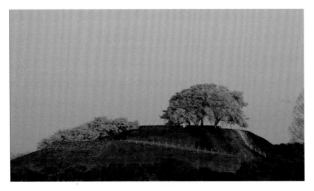

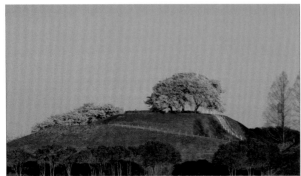

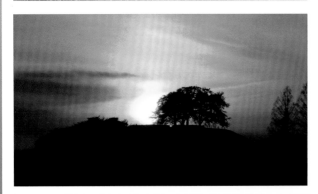

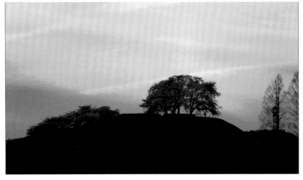

　　將一年內的變化縮短至僅有數秒，或是將1秒拉長至10倍以上，影片的有趣之處，就是這種能夠支配時間的能力。以縮時攝影來拍攝植物開花的畫面時，可設定每隔30秒拍攝1格，以呈現出花瓣慢慢展開的樣子，這種縮時攝影可說是一種相當具代表性的攝影方法。我們會在其他的章節中詳細說明縮時攝影，這裡就讓我們以拍攝櫻花為例，介紹一些有用到時間操作的攝影手法吧。

　　日出時的櫻花會被朝陽照得通紅，櫻花樹像是燃燒般，呈現出與平時不同的風貌。過了約1個半小時後，櫻花便會變回我們熟悉的淡粉紅色。然後到了傍晚時，夕陽會讓櫻花樹轉變成黑色的剪影模樣。日落後，靜寂的暮光使背景的天空染成了一片橘，櫻花也變回了粉紅色。暮光中的櫻花十分美麗，卻只會出現在日落後的20分鐘內。這段時間內的光線變化十分劇烈，不過只要邊看著預覽畫面邊調整曝光，應該也不會太困難才對。然而，若是配合各個時間點調整白平衡的話，反而就失去了顏色變化的樂趣。建議可以用預設模式的【晴天】或【陽光】，色溫則設定為【5600K】，固定在同樣的設定比較好。不過，日落後的顏色變化會隨著天氣條件不同而產生很大的差異，故也可以試著用比較大膽的方式，拍出戲劇性的色調。舉例來說，黃昏時的風景多為橘色色調，這時若加入一些藍色或粉紅色的成分，大膽用色的話，或許能拍出驚豔的作品。

這是與現今不同、五年前的影像，當時左側的櫻花樹仍健在（於2018年的颱風時倒下）。和前面的例子相比，拍攝這個影像時空氣中的水蒸氣較多，光線較柔和，所以即使是逆光也可隱約看出櫻花的粉紅色調。若要強調櫻花的顏色，可以調高畫面中的藍色成分，試著稍微增加柔和的粉紅色。

染井吉野櫻皆為人為種植，故有染井吉野櫻的地方，周圍一定有人居住。如果是在山頂附近的公園，應該可以看到下方由明亮的街燈與住家燈火構成的夜景。範例就是用GH5的可變畫格速率模式，在1fps的微速攝影下，於賞夜景的著名地點拍攝的影片。車燈就像小動物般四處奔走，呈現出了城鎮的活力。

Point 1fps 的微速攝影

參考
p70～
練習縮時攝影

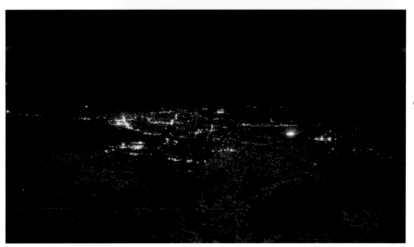

參考
p96～
疊圖

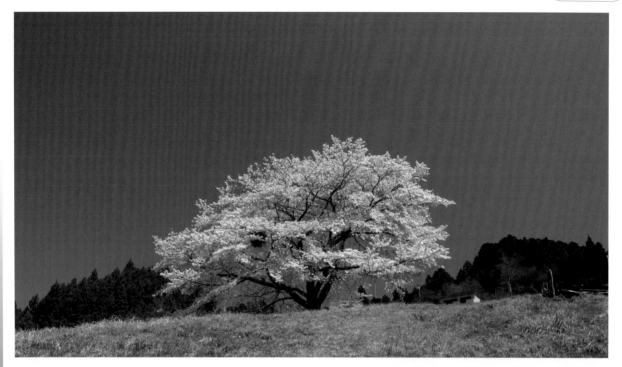

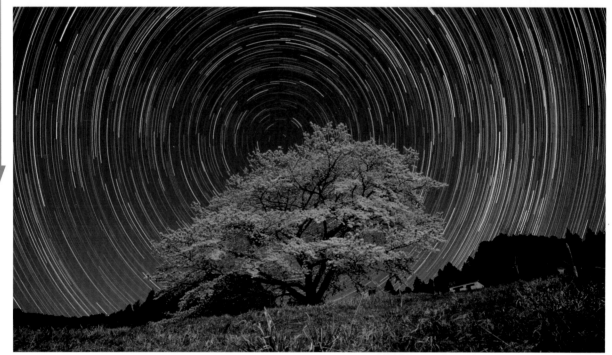

夜晚（焦距26mm、快門13秒、F2.8、ISO1250　420格攝影）

以一棵櫻花為中心，拍攝圓形星軌的影片，就像是在引導觀眾進入神祕的世界一樣。近年來，以間隔攝影拍攝，再將得到的畫面以疊圖合成出作品的方式，變成了拍攝星軌的標準方法。

而這個方法也很適合用來拍攝櫻花。拍攝這天是月齡18日，是滿月的4天後，月亮仍然相當明亮，櫻花樹固然能拍得很漂亮，星星的亮度卻遠遜於月亮。不過只要利用疊圖，便可以看到美麗的圓

形星軌。上圖看起來就像是靜態拍攝的照片，影片卻可以看到星星像生物一樣逆時鐘拉長的樣子。疊圖方法將在介紹如何拍攝風景的章節中詳細說明。

前面提到的長時間定點攝影最多就是持續1天左右而已，這裡讓我們試著捕捉持續時間更長的影像吧。

每年櫻花綻放時，都象徵著季節的更替。若要用影片來表現櫻花開花的過程，通常會用2種方式，一種是以間隔攝影拍攝花苞到開花的過程，另一種則是以定點攝影拍攝一整棵櫻花樹從早春的花苞到盛開的過程。拍攝開花時所使用的間隔攝影方法將留待其他章節介紹，這裡就讓我們先來看看間隔攝影所捕捉到的樣子。

右圖是以20秒為間隔，連續拍攝7小時，共1260格的攝影作品。櫻花的開花過程約持續了4小時30分鐘。氣溫和陽光會大幅影響開花速度，不過只要氣溫上升的話，櫻花就一定會開花，所以在拍攝上難度並不高。隨著植物種類的不同，開花的時間點與持續時間也有很大的差異。要一一了解各種植物的習性並不容易，不過在掌握訣竅之後，花朵可以說是相當有趣的拍攝對象。請各位放心，在說明如何拍攝開花過程時，我會先用比較好拍的植物來舉例。

Point 以20秒為間隔，連續拍攝7小時，共1260格

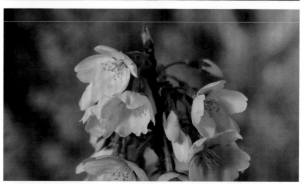

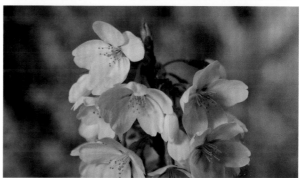

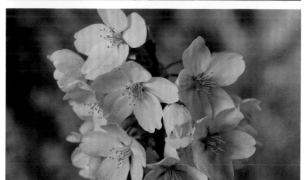

接著要說明的是期間更長的定點攝影，譬如說從櫻花長出花苞時開始拍攝。為了確保我們下次來同一地點拍攝時角度相同，前一次拍攝時必須先詳細記錄相機的位置、高度、角度等資訊。可以的話，焦距請設定在廣角端，或者使用定焦鏡頭，方便下一次拍攝時重現出原本的拍攝條件。另外，若只靠著前一次拍下來的影像，要重現原本的角度恐怕有些難度，因此最好先記住畫面中顯眼的目標物是對到預覽畫面中的哪個框格位置，或是與哪個文字重合。

選擇拍攝角度時有個訣竅，就是要確保水平，最好能用同一種水平儀進行校正，使拍攝條件盡可能相同。進入4K的年代後，編輯櫻花花苞與盛開的影像時，只要稍微放大影像就可以對正位置，和HD時代比起來簡單多了。但即使如此，拍攝時仍須盡可能保持畫面不要偏移。

參考
p66～
定點攝影方法

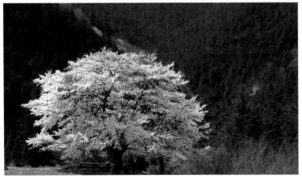

前面用來說明疊圖法的櫻花樹。這是一棵位於重山間的孤高櫻樹，強大的存在感讓每年來拜訪它的遊客持續增加，成為了熱門景點。

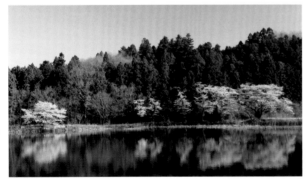

在水面有如鏡子般平靜下來時拍攝的影片。當太陽位於西方時，這個地點會是順光。因為櫻花季的時間很短，為了多拍一些地點，請把握好最佳的攝影時間帶。

Point 對齊相機位置與拍攝角度的方法

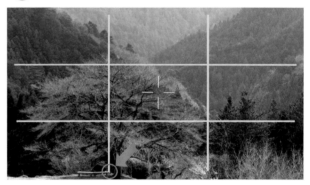

以圓圈圈起來的地方，標示長凳一端與預覽畫面中的某條框線末端剛好接在一起，請把這些位置特徵記下來，也別忘了確認腳架的位置。如果前一次拍攝時，有用智慧型手機之類拍下可供確認的特徵，下一次攝影時就可以利用這些特徵來設定相機。

高速攝影下的櫻吹雪
活用60fps、120fps的攝影功能

4K畫質下的廣角攝影效果很棒

櫻吹雪（櫻花花瓣隨風紛飛的景象）是拍攝櫻花的最大樂趣，河邊的櫻吹雪還會漂浮在水面上，形成布滿櫻花花瓣的地毯。當我們走在街道上時，櫻吹雪並不算少見，不過當我們想要拍攝櫻吹雪時，卻常找不到拍攝的時機。有時我們以為拍到了壯觀的櫻吹雪，實際看到成品時卻又覺得不怎麼樣，可以說是相當困難的攝影主題。

下圖左邊是望遠鏡頭的畫面，右邊是廣角鏡頭的畫面。乍看之下，望遠鏡頭下的花瓣比較大，看起來很成功，但也因為是望遠鏡頭，花瓣很快就從畫面中消失了。右邊的廣角鏡頭則拍出了無數小小的花瓣隨風紛飛的樣子。在4K的畫質下，即使拍攝對象很小也能拍得很清楚，所以請試著用廣角鏡頭來捕捉櫻吹雪吧！另外，雖然會隨著風向不同而有所差異，不過一般而言離櫻花樹愈近，愈能拍出又大又清楚的花瓣。

拍攝時的畫格速率愈高愈好，一般可以將60fps視為標準。但無論如何，在高速攝影下的櫻吹雪，有著吸引觀眾、讓觀眾緊盯著畫面不放的威力。如果有高速攝影功能的話，請一定要試試看120fps下的花吹雪。一般人可能會覺得，花吹雪適合在強風環境下拍攝，但事實上，在風速平穩的日子中還比較有機會出現壯觀的花吹雪。強風的日子中，花瓣通常早已散去，所以很難拍到許多花瓣飄落的畫面。若在煦煦微風吹拂30分鐘之後停下，突然來一陣強風的話，就會讓之前撐著不被吹散的花瓣一口氣被吹開。另外，在風向不定的地方拍攝也會有不錯的效果。若同樣的風向持續一陣子，卻突然改變風向的話，原本撐著不被吹散的花瓣也會更容易被吹開。再來，背景也會大幅影響畫面。當然背景愈暗，花瓣就愈明顯。

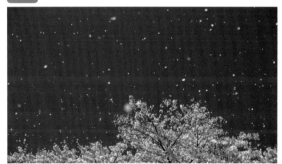

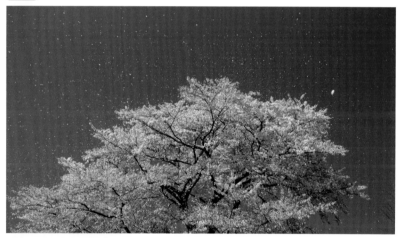

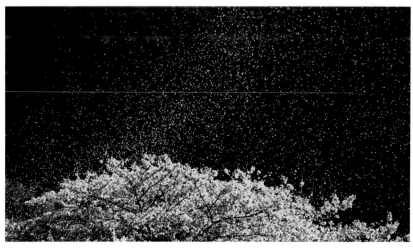

山裡的一棵櫻花樹在30分鐘內都沒有任何動靜，突然從山麓吹上來一陣風，將原本撐著不掉落的花瓣一口氣吹散，形成向上飛舞的櫻吹雪。雖然這麼形容有點奇怪，但看起來就像是珊瑚產卵的樣子。

夜櫻攝影的重點
了解打燈時的光源種類

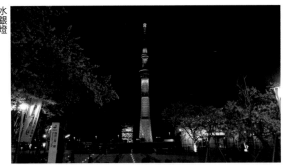

水銀燈

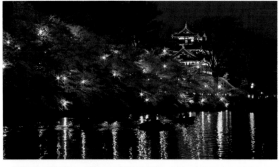

白熾熱燈

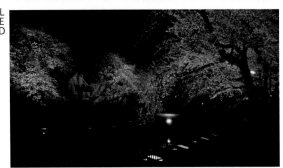

LED

LED（白熾熱燈型）

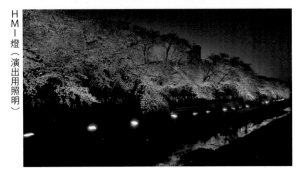

HMI燈（演出用照明）

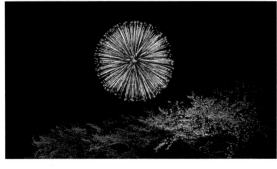

手提式的LED燈2盞

【水銀燈】

不久前，水銀燈都還是最常使用的街燈種類，不過在水俁條約的限制下，2021年以後不得再製造水銀燈，故逐漸替換成LED燈。水銀燈的顏色不帶紅色，演出效果不怎麼樣。另外，東日本的水銀燈經常會閃動，故快門必須調到1/50秒或1/100秒才行。拍攝時最好能用手動設定確認白平衡的色溫，並以液晶畫面確認結果。但即使如此，也只能拍出勉強可看的顏色，無法拍出漂亮的顏色。

【白熾熱燈】

色溫相當低，只有2800K，帶有溫暖的紅色色調，也不會閃動。因為發光效率較差，所以近年來愈來愈少人使用。攝影時如果色溫設定過低的話，白熾熱燈會變得過白而失去溫暖的感覺。留下些許紅色會拍出比較好的作品。

【LED】

這是近年來最常見的光源，可以在一定範圍內自由調整顏色，故不同地方的LED燈會有不同顏色。最好在到了拍攝現場之後再調整設定。要注意的是，有些LED很容易閃動，如果是在東日本的話，快門最好能設定成1/50秒或1/100秒。如果是由調光器控制光量的LED，閃動頻率也會隨著光量的改變而有所變動，需要特別注意。

【LED（白熾熱燈型）】

基本上和上述的LED相同，不過色溫比白熾熱燈的2800K還要低。而且這種LED常會裝在燈籠裡面，顏色更紅了一些，故拍攝時請在設定畫面中調整好白平衡，以拍出氣氛。

【HMI燈（演出用照明）】

接近太陽光的自然光，常用於活動或演唱會。能讓櫻花呈現出最漂亮的樣子，是攝影時最好的光源。但也因為太漂亮，不容易拍出特定的氣氛，如果想營造出氣氛，可以在設定畫面中調整成喜歡的色調。

想拍拍看染井吉野櫻以外的櫻花！

　　除了染井吉野櫻之外，還有許多種櫻花很受賞櫻迷歡迎，特別是孤高的獨立櫻花樹（一本櫻）。說到日本各地的名櫻，指的通常是獨立的櫻花樹。其中包括福島縣的三春瀧櫻（紅枝垂櫻）、山梨縣的山高神代櫻（江戶彼岸櫻）、岐阜縣的根尾谷薄墨櫻（江戶彼岸櫻），它們的樹齡都超過千年，是日本的三大巨櫻。

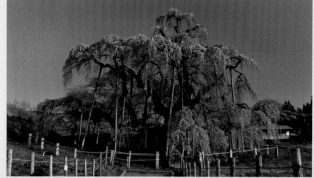

三春瀧櫻

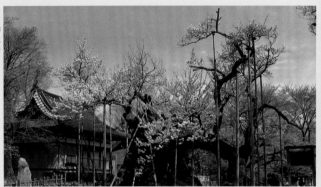

山高神代櫻

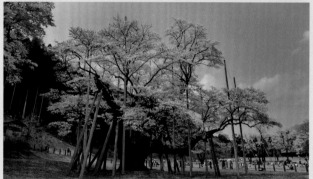

根尾谷薄墨櫻

打燈後的獨立櫻花樹

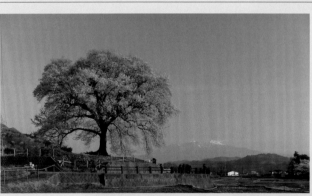

山梨縣的鱷塚櫻（江戶彼岸櫻）

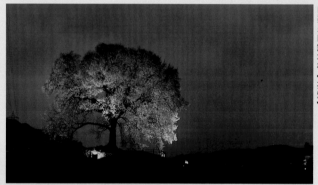

山梨縣的鱷塚櫻【打燈】

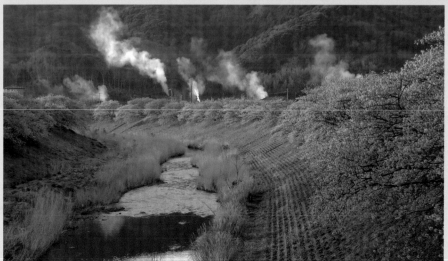

川路櫻。從1月下旬就開始開花的早開型櫻花，顏色較深，開花期間也較長。（靜岡縣南伊豆町）

19

CHAPTER 2
花朵影片的拍攝技巧

影片的對焦＆變焦操作
影像差異化的基礎技巧

想必您一定看過焦點從花或杯子慢慢轉移到人身上的鏡頭吧。這是在影片開頭或場景轉換時經常使用的表現方式。快速拉近就像是在提醒觀眾「注意！」，緩慢拉近則會讓人產生「最後到底會出現什麼？」的想法。

讓我們把這些表現技巧運用在花朵的攝影上吧。在畫面中特寫許多花朵，就像是強制觀眾觀看花的圖鑑，少了一些趣味。就讓我們學會影片的基本技巧，讓觀眾期待「接下來會如何呢？」而不會感到無聊。

對焦操作

Point 不讓觀眾發現的操作方式

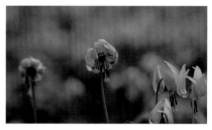

改變焦距

豬牙花盛開的原野……用5秒改變焦距……使觀眾聚焦到開得特別燦爛的一朵花。觀眾會覺得是自己改變自己的視角，而不會認為是攝影者（創作者）控制了自己的視角。若能持續使用這種「不會讓觀眾認為是攝影者在控制他們視角的拍攝技巧」，就能夠拍出不會讓觀眾覺得無聊的影片。

改變焦距＋垂直搖鏡往下

改變焦距的速度不變，不過影片開始時拍到較多的豬牙花。比起上面的拍攝方式，這種拍攝方式在影片一開始較能夠吸引觀眾關注。影片開始時，相機先稍稍朝上，讓前方呈現散景，使觀眾留下「盛開的豬牙花」的強烈印象。接著配合改變焦距的速度，將鏡頭慢慢朝下垂直搖鏡，最後剛好對焦在一朵豬牙花上。用上方所說的拍攝方式，單純改變焦距也沒什麼問題，不過思考如何拍出效果更好的影片也是很重要的事。

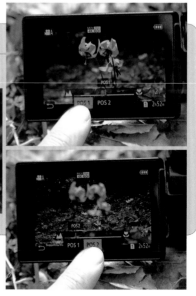

POINT GH5的對焦變換功能

拍攝前先記住A點與B點的對焦位置，使相機自動改變對焦位置的功能。最多可以記憶3個對焦位置，並可設定5種對焦變換速度。可以從目錄中手動設定開始時間，也可以按下Rec鈕後自動開始攝影。另外還可以設定對焦變換的開始時間（等待時間），就像是一個能幫你完美設定好拍攝時間與對焦位置的優秀攝影助手。由此應該可以理解到，拍攝影片時的對焦是很重要的工作，不只是「對焦到拍攝物上」那麼簡單而已。

變焦操作

變焦操作是比對焦操作還要更顯眼的影像表現方式，要是不確定使用目的的話，最好不要亂用。範例中，從油菜花的影像逐漸轉變成盛開的櫻花加上油菜花。這段影片是為了說明這種技巧，後面其實沒必要使用變焦操作……雖然

很想這麼說，但是考慮到之後的影片編輯，還是可以先拍下來備用，之後編輯影片時可能會用到其他的變焦操作也說不定。拍攝時，先將鏡頭固定在油菜花特寫上約15秒…然後推遠（Zoom out）…接著固定在全景15秒…然後拉

近（Zoom in）…再固定於油菜花特寫上15秒。

如果還有心力的話，試著讓變焦的速度有些變化（較快＆較慢），這樣就更完美了。其他還包括從空中往下拍等等，詳細情況請參考風景攝影的部分。

固定15秒 ←————————————————→ 固定15秒

這裡的變焦操作中有個重點，那就是拍攝時固定鏡頭的影像也要可以使用。固定⇔變焦⇔固定⇔變焦，來回1次，記得也要拍好特寫與全景的景色。另外，變焦時的兩端，也就是望遠與廣角的畫面，最好能傳達明確的訊息。譬如說特寫時傳達的是「一株開得很漂亮的油菜花」，所以只拍攝一朵漂亮的花，將背景模糊；拍攝全景時，則是將櫻花與油菜花一起拍入鏡頭中，再加上藍天，給人清爽的感覺。

移動攝影位置…上下

養成習慣思考前後、左右、上下等各個角度拍出來的樣子，找出最適當的拍攝位置吧。訣竅在於思考要把什麼放入背景中。從低角度以廣角鏡頭近距離拍攝的話，可以讓背景的變化看起來很有趣。

鏡頭的上下移動可以讓觀眾有非現實感的視覺效果，因為人類平常並不會上下移動。這個範例中，鏡頭只有上下移動約50cm，將鏡頭從讓觀眾覺得「有好多蒲公英啊」這種俯瞰感覺的位置，由上往下移動到接近地面的位置，低角度拍攝，就會呈現出昆蟲視角般的非日常世界。最近相機的防手震功能愈來愈優秀，就算沒有三腳架也可以拍出這種影片。要注意的是，移動相機時，旋轉方向的晃動和水平的偏移相當顯眼，如果是有電子水平儀功能的相機，請先打開水平儀功能。

移動攝影位置…前後

前後移動相機，使影片畫面產生變化。請注意背景的差異。在只距離40cm像是用望遠鏡頭拍出來的背景中，呈現出圓形的散景。接著再將相機一邊移近拍攝對象，一邊往廣角端變焦，此時背景的圓形散景便消失了，使觀眾可以看出周圍是杉木林。只要移動少少的距離，就可以讓背景產生很大的變化，請記住這種表現方式。

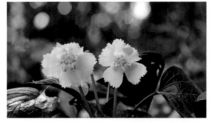 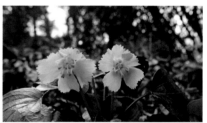

以望遠端攝影　　　　　　　　　　以廣角端攝影

光線控制
在自然光下營造出理想的光線

用柔光罩遮擋。

使用柔光罩

柔光罩是一種讓光擴散的遮罩,設置在光源與拍攝對象之間,就可以減弱光的方向性。聽起來好像很複雜,其實就是在光源前方放置描圖紙、毛玻璃之類的東西,使拍攝對象的陰影變弱的工具。說得更簡單一點,就像是用屏風遮住從窗戶射進室內的光。原本在陽光直射下很明顯的陰影,在使用柔光罩之後就會變得比較柔和,使拍攝對象看起來更清楚。

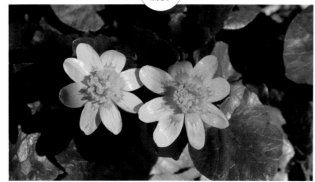

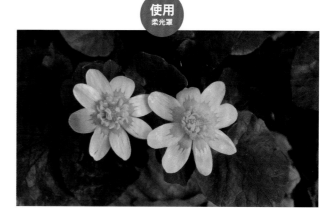

柔光罩看起來就像一個很大的白色團扇,雖然會遮蔽掉部分光線,讓作為拍攝對象的花朵變得比較暗,但不會完全遮住光線,而是會讓光線擴散開來。從拍攝結果可以明顯看出,使用柔光罩後,物體的明暗差異變小了,陰影也變得比較不明顯,變得比較好拍攝。一個不到1000日圓的柔光罩就能達到這種效果,可以說是絕對要買的道具之一。順帶一提,柔光罩也有著反光板(容後說明)的功能,可以說是拍攝花朵時的重要道具。再克難一點的話,還可以用資料夾夾住描圖紙當作柔光罩使用。資料夾和描圖紙都可以在文具店買到,拍攝小花的時候要是忘了帶柔光罩,可以用這些東西應急一下。資料夾愈大愈好,最好能用A3以上的資料夾製作柔光罩,方便使用。柔光罩的效果很好,不過為了讓攝影者能更自由地操作相機,有時也需要讓另一個人幫忙拿著柔光罩。

用描圖紙當作柔光罩

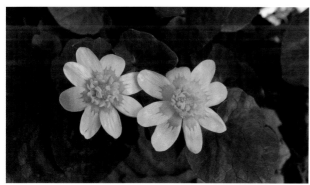

這次使用的柔光罩,其曝光補償為-1.3EV,描圖紙也是相同數值。

在資料夾內放入描圖紙製成的代用品。

使用反光板、LED燈

夏日晴天時，作為主要光源的太陽為頂光，從很高的位置照射下來，容易使側面產生陰影。此外拍攝花朵時，雖然會從逆光的位置拍攝透光的花瓣，但很容易出現多餘的影子，因此最好能用反光板等道具消去影子。

前面提到的柔光罩也可以消去影子，但當拍攝物體較大時便很難運用。另外，攝影者很難一邊拍攝一邊拿著反光板，所以最好請另一個人來拿。

在這點上，LED燈就比反光板還要方便許多，如果只是近距離拍攝花朵的話，有時候攝影者自己一個人也可以進行拍攝。

LED、無反光板

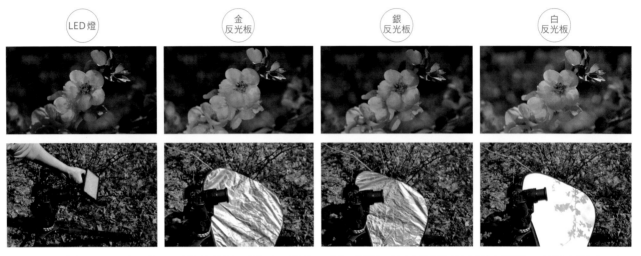

LED燈　　金反光板　　銀反光板　　白反光板

不管是哪種光線的影子都可以進行說明，不過為了讓讀者更容易理解，範例中稍微加強了光線的效果，實際拍攝時為了呈現出自然的感覺，通常會收斂一些，不會照射太強的光。在這點上，LED燈可以調節光量，操作起來比較方便，但光線比較不自然。效果最接近自然光的是白反光板。銀反光板的反光量較大，必須將光圈縮小為原本的約2/3再拍攝，適合在光源較弱或者是有雲的日子使用。相反的，如果想凸顯出拍攝物體的話，用銀反光板可以加強畫面的對比，拍出來的效果會比白反光板還要好。金反光板的反光量也很大，但是會會使畫面傾向暖色，可以在有雲的日子或者是陰天等色溫較高的時候使用。

使用這些道具時有個重點，那就是在影片中製造影子時，為了不要讓攝影過程中光線出現不自然的變化，請不要搖晃反光板和LED！風很強的時候大概不怎麼容易，但請努力做到這點。

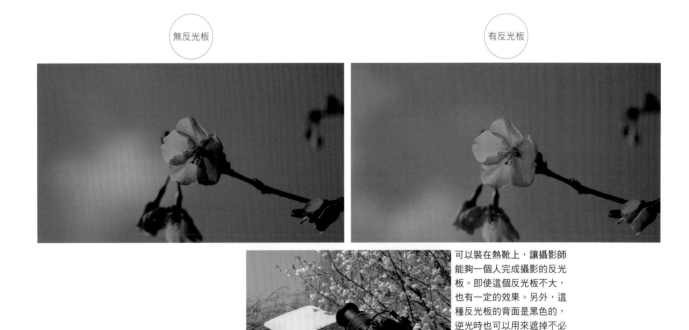

無反光板　　　　　　　　　　　　　　　有反光板

可以裝在熱靴上，讓攝影師能夠一個人完成攝影的反光板。即使這個反光板不大，也有一定的效果。另外，這種反光板的背面是黑色的，逆光時也可以用來遮掉不必要的光線。

PL 偏光鏡

　　PL偏光鏡可以消除不必要的反射光，譬如當我們想強調藍天與白雲的對比時就會用到PL偏光鏡。

　　PL偏光鏡在拍攝花的時候也很有用，可以說是必要的工具。

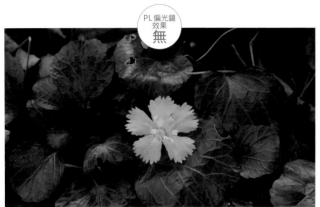

PL偏光鏡效果
無

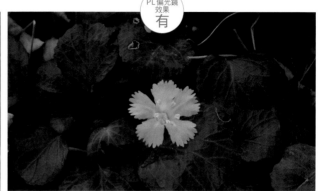

PL偏光鏡效果
有

拍攝大岩扇花時，可以用PL偏光鏡消除葉片的反射光，使整個畫面看起來比較清晰。

　　PL偏光鏡不只可以用來消除反射光，也可以用來強調主題。拍攝時，花朵背後的水流所產生的反射光，會形成美麗的圓形散景。如範例所示，攝影者可以藉由調整PL偏光鏡，選擇要消除這些圓形散景，或者是要反過來強調這些圓形散景，以得到自己想要的畫面。

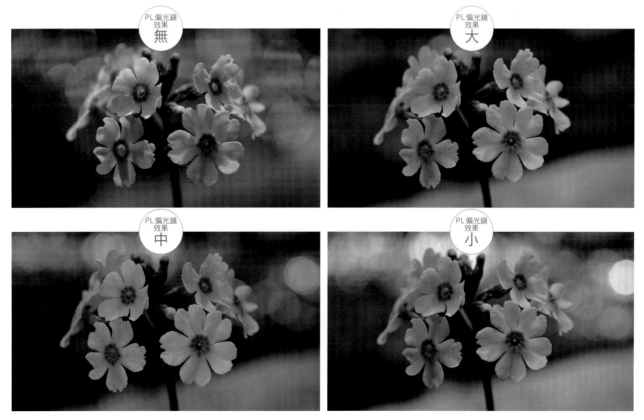

PL偏光鏡效果　無

PL偏光鏡效果　大

PL偏光鏡效果　中

PL偏光鏡效果　小

感光元件尺寸與焦距的關係
全片幅、APS-C、M4/3

　　全片幅的感光元件尺寸較大，在解析度、動態範圍等畫質的表現上較好。APS-C的感光元件尺寸較小，能靈敏應對不同的拍攝對象，從入門機種至中級機種應有盡有，也有許多性價比很高的產品。M4/3的長寬各為全片幅的一半，可以讓相機做得更小，而第一個無反機種就是使用了M4/3感光元件，是一個動態攝影性能優秀的機種。感光

元件的大小不同時，即使是相同焦距的鏡頭，拍出的畫面也不同。感光元件愈大，視角就愈廣；感光元件愈小，視角就愈狹窄。由於實際的焦距跟看到的畫面尺寸不同，所以當相機的感光元件大小為APS-C、M4/3規格時，會用「35mm全片幅換算（35mm等效焦距）」的方式來表示。

　　實際上，APS-C的視角會等於全片

幅約1.5倍焦距鏡頭下的視角；M4/3的視角則會等於全片幅在2倍焦距鏡頭下的視角。舉例來說，同樣用100mm的鏡頭來拍攝，全片幅機種拍出來的就是100mm鏡頭的視角，APS-C機種會拍出相當於150mm鏡頭的視角，M4/3機種則會拍出相當於200mm鏡頭的視角。

使用同一個100mm的鏡頭，在同一位置拍攝九輪草（F5.6）

M4/3 機種　　　　　　　　APS-C 機種　　　　　　　全片幅機種

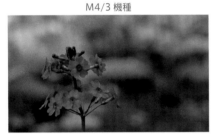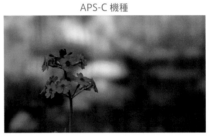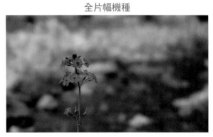

拍攝16：9影片時感光元件的尺寸差異

M4/3 感光元件　　　　　　APS-C 感光元件　　　　　35mm全片幅感光元件

9.7mm　　　　　　13.2mm　　　　　　20.25mm

17.3mm　　　　　　23.5mm　　　　　　36mm

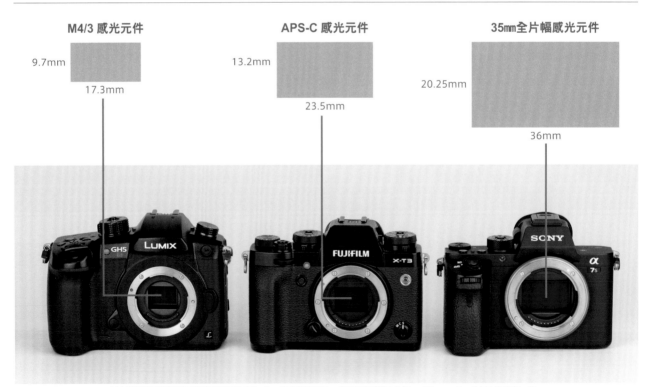

M4/3相機所拍出來的畫面長寬比16：9，為一般相機的情況，GH5S的感光元件為multi-aspect，比M4/3略寬一些。
各大廠商的APS-C感光元件之間也有著微小的差別，上圖為FUJIFILM的規格。

使用同一個100mm鏡頭拍攝，並調整距離，使拍攝對象的大小相同

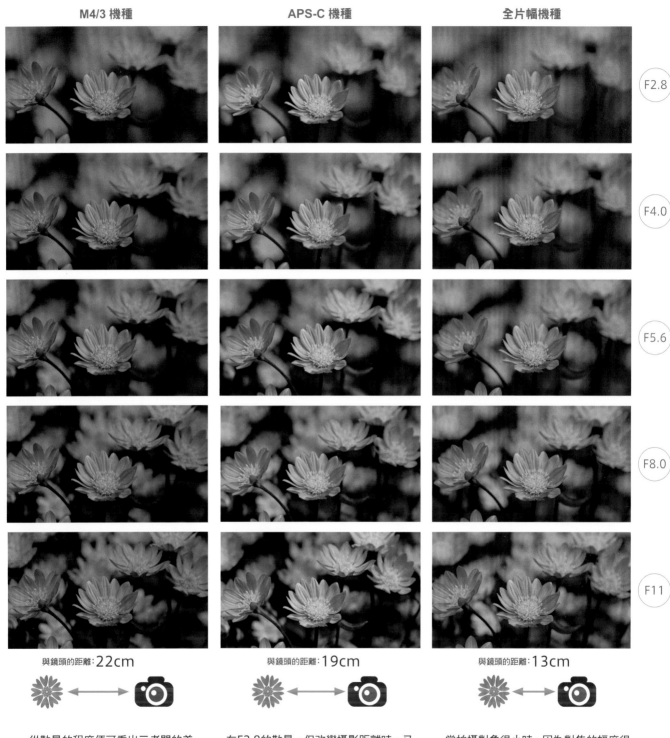

M4/3 機種　　　　　APS-C 機種　　　　　全片幅機種

F2.8
F4.0
F5.6
F8.0
F11

與鏡頭的距離：22cm　　　與鏡頭的距離：19cm　　　與鏡頭的距離：13cm

　　從散景的程度便可看出三者間的差別。在近距離拍攝下，即使是感光元件尺寸較小的相機，對焦的幅度也很狹窄，會拍出景深較淺的畫面。由拍攝結果看來，全片幅機種在F5.6的散景看似＝APS-C機種在F4的散景＝M4/3機種

在F2.8的散景。但改變攝影距離時，又會有不同結果。

　　全片幅機種比較容易拍出明顯的散景，以凸顯出拍攝對象。使用較小的感光元件時，散景的效果也會變弱。不過這並不代表散景愈明顯＝愈好的相機。

當拍攝對象很小時，因為對焦的幅度很窄，所以會很難表現出整體的樣子。這時候，反而是感光元件較小的相機，因為對焦的幅度較大（景深較深），所以比較容易對焦，可以說比較適合拍攝花朵或昆蟲。

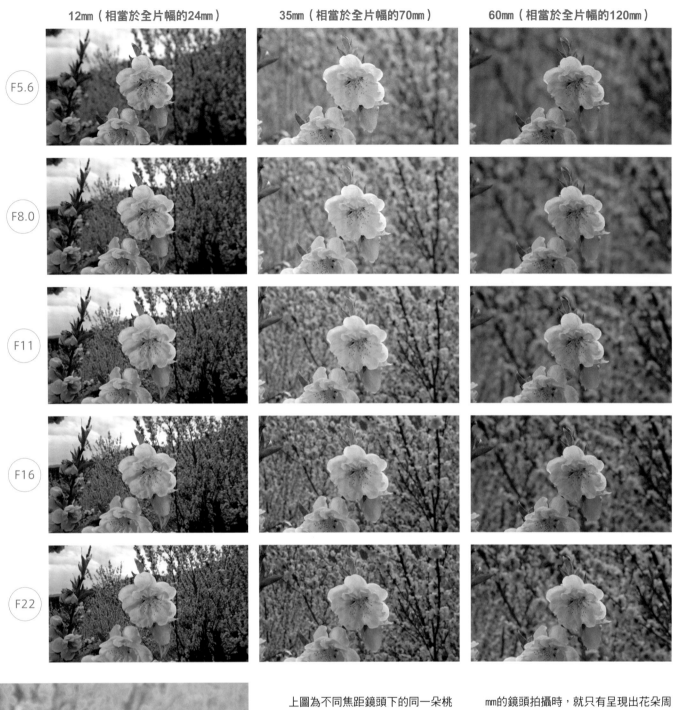

12mm（相當於全片幅的24mm）　　35mm（相當於全片幅的70mm）　　60mm（相當於全片幅的120mm）

F5.6　F8.0　F11　F16　F22

上圖為不同焦距鏡頭下的同一朵桃花，在拍攝時會調整拍攝距離，使桃花的大小保持一定。拍攝花朵時，最應該注意的是拍攝對象與背景之間的平衡（也要注意散景）。用12mm的廣角鏡（相當於全片幅的24mm）拍攝時，背景十分明顯，畫面中除了花朵之外，也一併呈現出了周圍的環境。以35mm與60mm的鏡頭拍攝時，就只有呈現出花朵周圍的樣子。若用200mm鏡頭拍攝，畫面中就只看得到這朵花。

若是也考慮各個設定的光圈差異，花朵的攝影可以說是【焦距×攝影距離×光圈】這3個要素之排列組合。另外，前面提到的感光元件尺寸大小，也會大幅影響拍攝到的畫面。

100mm（相當於全片幅的200mm）　　　200mm（相當於全片幅的400mm）

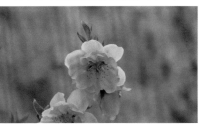
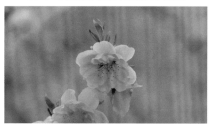
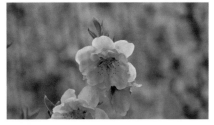
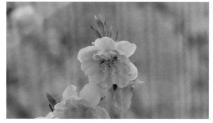

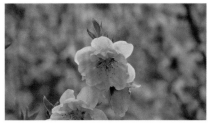
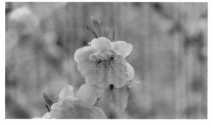

不是把花拍得又大又漂亮就好，而是要思考想要用花朵來詮釋什麼，拍攝不同的鏡頭

下面3張蒲公英的範例圖片可以說是集本節內容之大成。上方是包含了周圍環境的畫面，正中央的微距攝影則把焦點放在蒲公英的花與蚜斯幼蟲上，最下方則是用廣角鏡進行高速攝影，拍出即將起飛的瓢蟲。不同狀況會在不同位置拍攝，使用不同的焦距與攝影模式。也就是說，不是把拍攝對象拍得很大就好，而是得先想好要用花朵來詮釋什麼，再開始拍攝準備，如此一來才能拍出吸引人的有趣畫面。

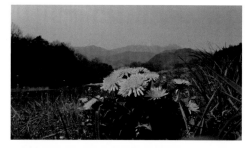

挑戰開花過程的縮時攝影
自然生態節目中一定會出現的表現方式──快轉時間軸

微速攝影（縮時攝影）可以在10幾秒內呈現出整個開花的過程。這在以前並不是件容易的事，不過在數位相機問世後，難度一口氣下降了許多，任何人都能輕鬆拍出吸引人的影片。最近有許多數位相機甚至本身就搭載了縮時攝影的功能，不用做太多調整就能開始拍攝縮時攝影。

拍攝開花的縮時攝影時，有以下3個重點。
①設定縮時攝影＝
　設定間隔時間
②穩定的光源
③不會因風而搖晃的環境

只要能確實做到這3點，就能輕鬆拍攝開花的過程了。

先暫時不管重點①的設定，如果是在戶外拍攝的話，重點②和③可以說是相當困難的條件。事實上，在大多數的開花縮時影片中，光線通常會忽明忽暗，不怎麼穩定，另外也有許多作品中的花會隨著風而輕微搖擺。那麼，該怎麼用縮時攝影拍出漂亮的開花過程呢？

答案很簡單！只要在家中拍攝就可以了。這種做法可能會讓人覺得不像是純粹的自然生態攝影，不過只要環境恰當，細心栽培，大多數的植物都能順利開花。

這種方法可以解決大多數的條件②和③，那麼最重要的拍攝對象該如何取得呢？當然生長在路邊或廣場上綻放的花朵也可以，但是不建議直接移植到室內。那麼該怎麼辦呢？在居家用品賣場或花店內就有許多適合拍攝的花朵。不要一開始就選擇難以栽培的花朵，建議從開花條件比較簡單的花朵開始拍攝。另外，也不要從種子開始培育，直接從種苗開始栽培到開花，成功率比較高，時間也比較短。再來，蔬菜或水果的花朵也很漂亮又有趣，況且拍完之後還可以吃，這不是很棒嗎！

譬如說，茄子和甜椒等蔬菜的開花過程就很好拍，而且只要適當管理，在拍攝完畢後也有很高的機會結出果實。下表列出了一些可以在花店看到，拍攝起來也很簡單的植物，提供各位參考。

這樣問題就只剩拍攝時的相機設定了。其實這個問題一點也不難，大概設定30秒拍攝1格就行了，這適用於多數花種之開花過程的拍攝。不過，要看出花朵什麼時候會開花並不容易，特別是在面對第一次拍攝的植物時，難免會有些不安。我們並不曉得一朵花要在幾個小時之後才會開始開，但如果沒有實際拍拍看的話永遠都不會知道。只要實際體驗看看就可以抓到訣竅了，請不要著急，多挑戰看看。

推薦用來拍攝縮時攝影的花

難易度	美麗程度	花的種類	為什麼推薦／不推薦
A	A	耬斗菜、勳章菊、桔梗、透百合、木槿、側金盞花	攝影難度不高，開花的樣子也很美，非常推薦！先從這些植物開始吧。
B	B+	染井吉野櫻、河津櫻、貼梗海棠、茄子、藪椿、山茶花、蜜柑、紅梅、山楂	難易度普通，拍起來很美，還算推薦的植物！不過其中有些花，如椿、貼梗海棠等在冬天或早春開的花，花期比較難預測。
C	B+	蝴蝶花、水仙、蒲公英、豬牙花、王瓜	只適合在自然環境生存，故僅能戶外攝影，難度較高。王瓜的開花時間是晚上，只要打好燈光拍起來就容易多了。
D	A	鷺蘭、蓮華升麻、南瓜、牽牛花、藍花西番蓮	栽培難度高的鷺蘭；對光線敏感的南瓜、牽牛花；開花速度很快的藍花西番蓮，皆為很難拍但拍起來卻很有趣的花。

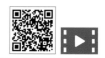

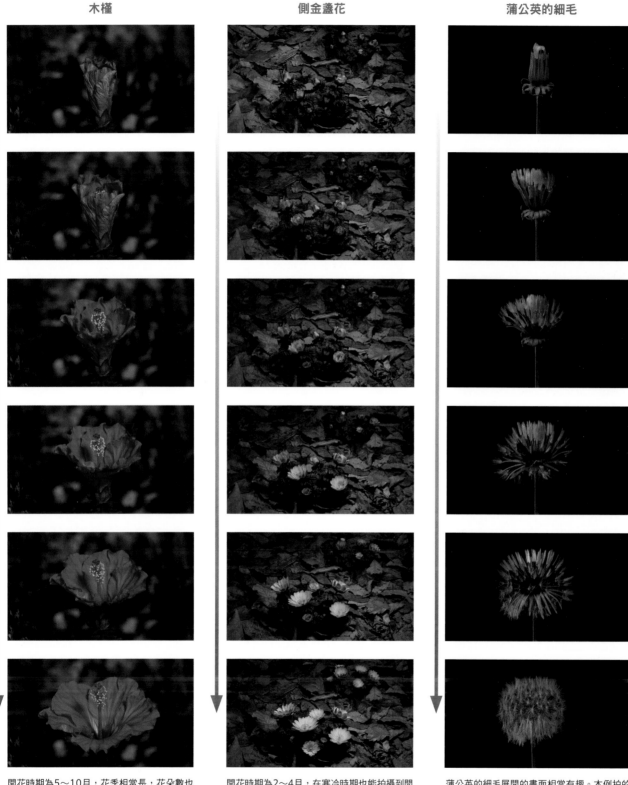

木槿　**側金盞花**　**蒲公英的細毛**

開花時期為5～10月，花季相當長，花朵數也很多，即使拍失敗了也可以馬上再挑戰，大可放手去拍，是最適合練習開花過程之縮時攝影的花。若冬天時移到屋內隔年還會再開花。

開花時期為2～4月，在寒冷時期也能拍攝到開花過程。範例中的側金盞花，是在大型壁櫥收納櫃的抽屜內盛土後種植，再覆上落葉。攝影完畢後移植到了庭院內，每年都會開出健康漂亮的花朵。

蒲公英的細毛展開的畫面相當有趣。本例拍的是一朵花的特寫。花蕾一開始朝上伸展，當停止伸展後，就會開始開出細毛。連這些近在身邊的拍攝物都可以拍出讓人感動的畫面，這就是縮時攝影的樂趣。

開花過程縮時攝影的實踐
利用相機的間隔攝影功能

設定相機,或者準備計時器

縮時攝影的方法有2種。如果是可以設定間隔時間的相機,只要在設定畫面中進行設定就行了;如果是不能設定間隔時間的相機(沒有縮時攝影功能),就需要準備一個間隔時間計時器。原廠的計時器約為15,000日圓左右,副廠的計時器則在2,000日圓左右。兩者的功能幾乎相同,只要設定好間隔時間和拍攝次數就行了,有些計時器還有著可以設定拍攝開始時間等排程功能。

左圖是GH5的縮時攝影設定畫面,在這個設定下,每隔20秒會拍1格,總共拍400格。拍攝完畢後,再從播放模式的設定頁面中,叫出建立動態影像的畫面,便可製作出縮時影片了。右圖是名為EOS Kiss 5X的古老相機,不過接上間隔時間計時器後,就可以拍攝縮時影片了。

使用相機內建的間隔攝影功能

使用間隔時間計時器

既然相機就可以製作縮時影片,還需要用電腦編輯嗎?

接下來要介紹的是使用相機與使用電腦軟體編輯影片的大致流程。先來看看相機的間隔攝影功能。基本上,設定時間=設定每隔幾秒自動按下快門。不過,有些相機廠商會將間隔攝影功能與縮時攝影功能的設定分開。那麼這兩者差在哪裡呢?間隔攝影只是記錄靜態畫面,並不會將這些畫面製作成影片。若想將這些靜態畫面製作成影片的話,就需要匯入電腦內編輯才行。至於縮時攝影功能,則是在間隔攝影之後自動製作成影片,不會留下原本的靜態畫面。

兩者各有優缺點,可以的話,我們通常會希望能夠留下靜態畫面。之後還可以修正這些靜態畫面,得到品質更好的影片。Panasonic的相機,間隔攝影只有記錄靜態畫面的功能,不過拍攝完畢後,可以等有空的時候再製作成縮時影片,使用起來相當方便。而且攝影完畢後,相機內會依照間隔時間計時器的紀錄,以群組的形式保留著拍下來的靜態畫面,之後想要製作影片的時候,只要選擇靜態畫面群組就可以了。

另一方面,雖然有間隔時間計時器,但沒有內建縮時攝影功能的相機,可以將拍好的一張張靜態畫面匯入編輯軟體,製作成想要的影片格式。雖然這麼做比較麻煩,不過用RAW檔拍攝的

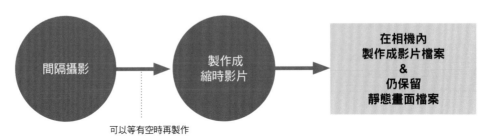

以影片編輯軟體製作縮時影片。

靜態畫面可以隨心所欲地進行修正,因此能夠製作出相當專業的作品。

Panasonic LUMIX 的
縮時攝影功能 → 間隔攝影 → 製作成縮時影片 → 在相機內製作成影片檔案 & 仍保留靜態畫面檔案

可以等有空時再製作

我們前面提到時間間隔時，都說設定為30秒就行了。不過，這其實是在開始開花時建議使用的時間間隔。雖然每種植物不大一樣，但如果在開始開花的2～3個小時前開始攝影的話，製作成縮時影片時，會有10秒左右花苞靜靜地動著（微微顫動或膨脹），接著花瓣會像按下了開關一樣綻放開來。但大部分的人會從這個花瓣開始打開的時間點開始拍攝，然後在花瓣打開速度變慢後，認為花瓣已經打開到極限了而停止攝影。用這種方式製作出來的開花縮時影片中，會看到花瓣突然全速打開，然後在花瓣打開到最大時影片突然結束，沒有留下任何餘韻，變成一部讓人覺得沒頭沒尾，看了不太舒服的影片。

若要避免這種狀況，攝影者只能好好掌握拍攝的時機了。為了做到這點，攝影者必須在開花過程的前後各多拍3小時的影像，也就是多拍共6小時的影像。其中最困難的是掌握開花「開始」和「結束」的時機，要是沒做到這點的話，縮時攝影就沒有意義了。

不過，就算不那麼麻煩，還是有某些方法可以讓攝影者輕鬆拍出有頭有尾的影片。那就是在正式開始拍攝之前，拍下間隔時間較短（約1～3秒）的300格畫面，接著再正式開始拍攝30秒間隔的畫面。結束正式拍攝後，再用較短的間隔時間拍攝300格左右的畫面。

這麼一來，就可以做出一段不輸專業攝影師的縮時影片了。想必您應該已

經看出來，由於前後300格畫面的攝影間隔時間較短，所以變成影片時會給人比較穩定的感覺，接近靜止的狀態。

當花開得比預想得早，來不及正式拍下開花過程時，也可以使用這種方法。這時候只要用最短的間隔時間，減少至150格左右，接著馬上開始拍攝正式的畫面就行了。如果間隔時間是1秒，那麼150格只要2分30秒就能拍完，對正式攝影的影響很低，最後可以製成約5秒鐘（以30fps換算）的開頭影片。

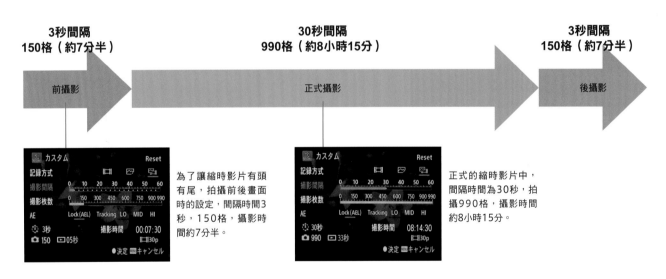

| 3秒間隔
150格（約7分半）
前攝影 | 30秒間隔
990格（約8小時15分）
正式攝影 | 3秒間隔
150格（約7分半）
後攝影 |

為了讓縮時影片有頭有尾，拍攝前後畫面時的設定，間隔時間3秒，150格，攝影時間約7分半。

正式的縮時影片中，間隔時間為30秒，拍攝990格，攝影時間約8小時15分。

完成的影片為（設定以30fps製作影片）
前攝影【5秒】　　　正式攝影【33秒】　　　後攝影【5秒】

ADVICE 運用電子快門與長寬比的選擇

拍攝縮時影片時可以運用電子快門。有些相機廠商稱為「靜音模式」，即拍攝時不會使用機械快門而是電子快門。優點是可以減少相機快門數的耗損，也可以減少用電量。另外，不會影響影片製成的話，在拍攝靜態畫面時，與其

使用16：9，不如使用縱向較長的3：2，在調整構圖時會比較容易。Panasonic的機種在製作影片時會以拍攝時的長寬比為優先，空白部分則會加上黑色長條（寫作本書時）。如果追求便利想要馬上看到縮時影片，或許16：9會比較好。

Sony α的縮時攝影功能中，可以設定靜音模式為開／關。

3：2與16：9的選擇。

室內的開花過程縮時攝影
在拍攝前須考慮攝影距離、攝影空間、放大率

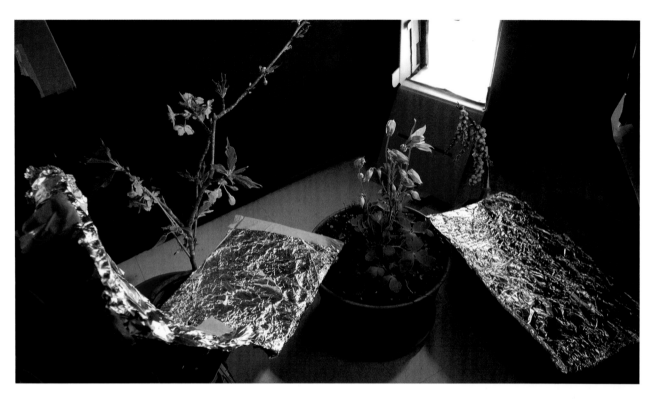

接著讓我們來看看，在拍攝植物的縮時影片時，具體上需要準備什麼樣的環境。首先，要準備一個有足夠空間、方便進行拍攝工作的房間。如果是拇指大的小型花朵，也可以設置較精簡的空間，或放在桌子上拍攝。

雖然背景是黑色拍起來會比較容易點，但如果能搭配百圓商店的人造花，便可以營造出自然的氣氛。若想拍出背景模糊的畫面，就得使用搭載了大型感光元件的相機，但這樣一來花朵的對焦範圍就會變淺，因此請在攝影前，詳細評估物體與背景的距離以及放大率。當花朵愈大時，需要的背景面積與拍攝距離就愈大。前面推薦的木槿花就是種很大的花，請在拍攝前評估好需要的攝影空間。

使用百圓商店的人造花作為背景。

培育植物用的LED燈
在花朵難以開花時，有時使用攝影用的LED燈就會獲得改善。若使用白光會使花朵帶有粉紅色或紫色等不自然的顏色，因此請使用攝影用燈光與混合光，再調整白平衡。

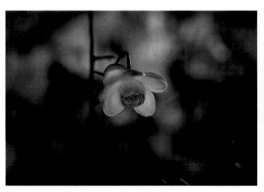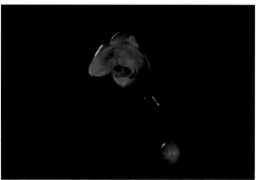

這2張照片中的花瓣都有拍出少許透光感。如果是在室內拍攝的話，就可以自由控制光線，請將光源調整至最好的角度。

34

室外的開花過程縮時攝影
活用擋風板與陽傘

習慣室內攝影之後，就來挑戰看看室外攝影吧。請由天氣預報中，找一天無風的晴朗日子到室外拍攝。範例中拍的是豬牙花的族群。在某些室外區域可以自由地設置各種裝置，譬如用擋風板（照片A的木板）擋風，或是用陽傘來代替柔光罩（照片B）。請別選在遊客多的地方拍攝縮時攝影，不過如果是蒲公英之類的普通花朵，拍攝時應該就比

較不會受到遊客影響了。柔光罩可以讓直射的光線變得比較柔和，若以LED燈作為基本光源，光線的變化會比較穩定，最好避開會因雲朵飄動而使明暗劇烈變化的日子。另外，為了避免相機的電池突然沒電，最好能透過USB由外部提供電源。做好這些設定，應該就能拍出媲美自然科學節目的畫面了。

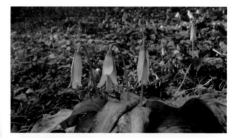

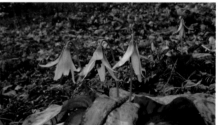

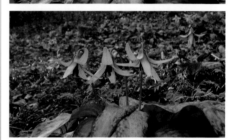

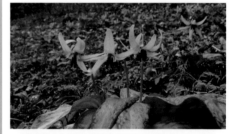

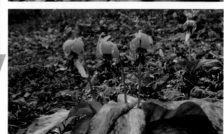

照片A

照片B

CHAPTER 3 風景影片的拍攝技巧

PART 1 以「風景」學習影片拍攝的基礎

「將眼前廣大的美景裁剪下來」

不管是拍攝照片還是影片，風景攝影的目的都是一樣的不是嗎？如何留下美麗而感動人心的光景？從類比攝影轉換成數位攝影後，照片和影片之間的界線也逐漸模糊。雖然市面上有很多「照片攝影基礎」的指南，卻很少看到「影片攝影基礎」的指南。就算找得到這些書，多半也是寫給特定領域（婚禮攝影、演唱會攝影、電影等）的從業者看的書。

說到捕捉自然景象的影片，一般人應該會想到動物或昆蟲的紀錄影像吧。「生物」確實很適合作為影片的拍攝對象，不過，其實「風景」也是相當有趣的攝影對象。接下來我們將介紹如何拍攝自然風景，內容如下。

❶影片與照片共通的基本元素
 曝光、色彩、構圖，以及鏡頭與感光元件的
 特性（焦距與攝影距離等）
❷拍攝影片時必須了解的方法
 大有幫助的拍攝訣竅
 …如何拍攝簡單易懂又有魅力的影片
❸拍攝感動人心的風景影片
 自由控制時間，拍出令人驚豔的影片的技巧
 …縮時攝影、高速攝影等

這些技巧不僅可以用在「風景攝影」上，本書在介紹「花」、「野鳥」、「昆蟲」的攝影時，這些都是非常有用的基本元素。在本書的各章節中，會一一舉出實例來說明這些技巧，這裡就讓我們先用「風景攝影」這個主題來打好基礎吧。

【曝光】是照片與影片共通的基本元素
了解光圈、快門速度、感光度之間的關係

不管是拍攝照片還是影片，【曝光】【色彩】【構圖】都是攝影者不可忽略的元素。不過一般人通常會把曝光和色彩交給相機的自動模式吧。事實上，就算用自動模式拍攝，也可以拍出還不錯的畫面。但如果是逆光環境、運動速度很快的拍攝對象，或者是在連肉眼都看不太清楚的陰暗環境下，就很難用自動模式來拍攝物體。這時就必須由攝影者親自掌握各種設定才行。特別是在拍攝自然風景時，很常會需要攝影者用曝光補償與手動曝光來補強自動模式的弱點。首先就讓我們來看看相機自動曝光的基本機制，以及自動調整有著什麼樣的意義吧。

在P模式（程式AE模式）下進行曝光補償的攝影作品…交給相機也能拍出不錯的作品

以程式AE模式拍攝時，由於黑暗背景下的氣氛比較自然，所以第二張照片以前的曝光補償為-1.67，第三張以後轉變為-1.33。程式AE模式（Program Auto，有些廠商會簡稱為「全自動」）下，相機會依照拍攝環境自動調整ISO感光度、快門速度、光圈等。這個範例中，我們將感光度固定為ISO200，僅讓相機調整快門速度與光圈，以應對的變化。最暗時的參數為1/100秒、F4、ISO200，最亮時則是1/640秒、F11、ISO200，畫面亮度的變化幅度可達約64倍。相機可以同時改變快門速度與光圈，完美地對應環境變化。最亮的時候，最好再加上ND16（減4格光圈）左右的ND減光鏡。

曝光補償 －1 2/3 ➡1/100秒 F4 ISO200

曝光補償 －1 1/3 ➡1/320秒 F8 ISO200

曝光補償 －1 2/3 ➡1/160秒 F5.7 ISO200

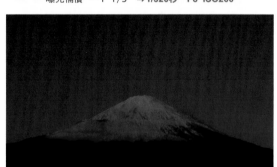

曝光補償 －1 1/3 ➡1/400秒 F9.1 ISO200

曝光補償 －1 1/3 ➡1/250秒 F7 ISO200

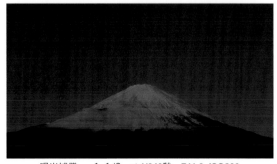

曝光補償 －1 1/3 ➡1/640秒 F11.3 ISO200

決定曝光的3個元素為「感光度（ISO）」、「快門速度」、「光圈」

曝光設定的3個元素為感光度（ISO）、快門速度、光圈。正在閱讀本書的您可能會覺得「這些我早就會了」，不過還請您忍耐一下，繼續耐心看下去。這3個要素的重要之處在於它們對影片產生的各種影響，以及彼此間的關係。不論是照片還是影片，曝光量都是由感光元件所接收到的光量決定的。光圈指的是通過透鏡的光量（面積），快門速度則是指照到光的時間。

光圈是在透鏡內遮蔽光線，藉此調節光量的元件。如下方照片所示，當鏡頭的光圈為最大值F2.8時，遮蔽光線用的葉片會完全打開，從外側看不到這些葉片。F值愈大時，葉片會關得愈小。相鄰光圈值的面積會差2倍或1/2。譬如說F5.6的面積就是F8的2倍，相對的，F8的面積會是F5.6的1/2。

照到光的時間＝快門速度。快門開得愈久，感光元件就會接收到愈多光，這應該很好理解吧。通常快門開啟的時間會設得很短，並以分數表示，譬如1/125秒（0.008秒）或1/250秒（0.004秒）等。不過夜間攝影的慢速度快門以及拍攝星星的縮時攝影時，可能會用到1秒、10秒等較長時間的快門，讓感光元件持續接收到更多光線。

F2.8（全開）　　　F4.0　　　　F5.6　　　　F8.0　　　　F11

「光圈」、「快門速度」與亮度（EV值）的關係

下表中從0到21的數字為【EV值】（Exposure Value），也稱為曝光值，可用來表示亮度。一般定義ISO100、光圈F1.0、快門速度1秒的亮度為EV0。表中上下相鄰或左右相鄰的狀態，其光量會相差2倍或1/2倍，舉例來說，1/250秒、F8的EV值為14，大約相當於晴天時的亮度。也就是說，表中只要是EV值為14的光圈與快門組合，就是適合用在晴天的曝光，這樣的曝光度大致沒問題。譬如1/2000秒、F2.8與1/60秒、F16，皆可在拍攝時得到同樣的曝光度。

這裡的EV值為特定環境下的絕對數值，各種環境的代表數值列於右下的表格中。

然而，重點並不在於死記這張表中的EV值，而是在理解縱向變動（快門速度）與橫向變動（光圈）的關係。我們會用EV值來表示光量的絕對值，譬如晴天時為EV14、有雲時為EV13等，不過實務上我們比較常用曝光級數來表示相對差異。前面提到「相鄰的狀態，光量會相差2倍或1/2倍」，以曝光級數來說的話，我們會說這2種狀態相差1級。譬如當我們想表示「1/250秒比1/500秒慢1級」或「F2.8比F4還要大1級」時，會在EV前加上數字，此時EV就等於級數的意思。當曝光補償為+1EV時，就代表要再亮1級。如果是1/250秒、F5.6再亮1EV的話，就相當於1/125秒、F5.6或者是1/250秒、F4。實務上我們會用「將光圈打開1EV」或「將快門速度調快1EV（變得更暗）」來表示。這種【○級】或【○EV】的說法很常使用，請記下來。

簡單整理如下：

- 調亮1級＝+1EV＝光量變為2倍
- 調暗1級＝-1EV＝光量變為1/2
- 相同的EV值可以導出複數的光圈與快門速度組合。

		光圈（F）									
		1.0	1.4	2.0	2.8	4.0	5.6	8.0	11	16	22
快門速度（秒）	1	0	1	2	3	4	5	6	7	8	9
	1／2	1	2	3	4	5	6	7	8	9	10
	1／4	2	3	4	5	6	7	8	9	10	11
	1／8	3	4	5	6	7	8	9	10	11	12
	1／15	4	5	6	7	8	9	10	11	12	13
	1／30	5	6	7	8	9	10	11	12	13	14
	1／60	6	7	8	9	10	11	12	13	14	15
	1／125	7	8	9	10	11	12	13	14	15	16
	1／250	8	9	10	11	12	13	14	15	16	17
	1／500	9	10	11	12	13	14	15	16	17	18
	1／1000	10	11	12	13	14	15	16	17	18	19
	1／2000	11	12	13	14	15	16	17	18	19	20
	1／4000	12	13	14	15	16	17	18	19	20	21

ISO100	
EV16	晴朗的沙灘
EV14	晴朗
EV13	晴天疏雲
EV12	多雲
EV11	陰天
EV8	明亮的室內
EV6	陰暗的室內

首先決定感光度ISO

接著要來談談ISO（感光度）。ISO的數字很好理解，ISO200的感光度就是ISO100的2倍，故也可以將相鄰的ISO值想成是相差1EV的曝光度。譬如ISO400的感光度為ISO100的4倍，假設一開始以ISO100、F5.6、1/60秒的條件拍攝，在改用ISO400並保持光圈在F5.6不變時，只要1/250秒就可以有同樣的曝光量。同時考慮光圈、快門速度、感光度的話會變得很複雜，基本上，考慮亮度時，通常會從ISO的設定開始。

一般來說，我們會從雜訊最少的ISO100開始測試（近年來有些相機會從ISO200開始，某些攝影模式還會從400開始）。要是在昏暗的地方，覺得拍攝起來很困難的話，再試著調高ISO（感光度）。

自動曝光（AE）可以分成程式AE模式、光圈先決AE模式、快門先決AE模式等3種

本節一開始有提到「相機的自動調整」。相機會自動測定環境中的光，自行設定符合這個EV值的適當快門速度與光圈。其設定方法大致上可分為以下3種。

①快門速度與光圈皆由相機決定＝程式AE模式（全自動模式），簡稱【P】。

②光圈由攝影者決定＝光圈先決AE模式，簡稱【Av】、【A】。

③快門由攝影者決定＝快門先決AE模式，簡稱【Tv】、【S】。

前一節中曾提到，控制曝光量時，基本上應該先設定好感光度ISO。不過數位相機的話，只要設定ISO為自動調整，甚至還可能在攝影時自動平順地切換亮度。

GH5的曝光模式旋鈕（左上）。α7SII的曝光模式旋鈕（左）。拍攝影片時，可以藉由旋轉這個旋鈕來切換影片模式，設定畫面中可選擇拍攝影片時的曝光模式。上圖為Panasonic GH5的例子。近年來各機種的設定方式大多如此。在靜態模式下雖然也可以拍攝影片，不過在影片模式下，拍攝設定的自由度比較高。

POINT 光圈過小的話，會產生「小光圈模糊」的現象，降低解析度

以全片幅、24-105mm、最大光圈F4的變焦鏡進行拍攝。讓我們比較一下焦距為58mm時，光圈為F8及F22的差異。放大畫面後，可以看出F22拍出來的畫面在小光圈模糊的影響下相當模糊。如果是感光元件較小的攝影機，會更容易出現這種小光圈模糊，故某些相機會內建ND減光鏡，可以自動使用，或者手動設定。不過，如果是數位單眼相機的話，就需要另外準備ND減光鏡，拍攝時視情況裝上ND減光鏡使用。

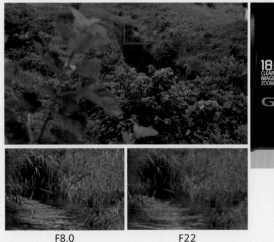

F8.0　　　　F22

業務用攝影機的內建ND減光鏡，可以用1個開關切換3種濃度。

拍攝影片時的快門速度
了解光圈、快門速度、感光度之間的關係

快門速度的作用在拍攝照片和影片時是一樣的,不過拍攝影片時有個地方要特別注意。那就是影片無法像照片一樣自由地改變快門速度。在拍攝影片時,快門速度基本上最好設定為1/60秒。為什麼是1/60秒呢?因為1/60秒是可以讓影片看起來最自然的快門速度。平常我們看的電視節目,幾乎都是用1/60秒的快門速度拍攝的。

拍攝照片時,如果用1/60秒的快門速度來拍攝運動中的物體,大多會得到模糊的畫面。不過這裡的「模糊」,在拍攝影片時扮演著相當重要的角色。

我們可以把影片想成是快速切換許多連續變化的靜態畫面,利用視覺錯覺使畫面看起來像是在動一樣。一般來說,1秒內切換的格數多在24~60格之間,單位為fps(frame per second)。格數愈多的話,影片看起來就愈平順,但因為硬體有其極限,故一般會使用24~60fps進行拍攝。

但實際上,如果用這樣的格數進行拍攝的話,一般人也會隱約感覺出這一格和下一格的不同。如果每張靜態畫面都很清楚、鮮明的話,影片看起來就會一格一格的,不怎麼平順。因此拍攝運

動物體的影片時,會刻意使畫面模糊,不讓人看清楚,這麼一來就能營造出自然的運動感。所以在一般的影片攝影中,不會使用高速快門,這是個很重要的原則。

在風景攝影的遠景拍攝中,如果是不太會讓人感覺到在動的拍攝物體,就算用高速快門,觀眾也不會有任何不自然的感覺。但如果是拍攝隨風搖曳的樹木或枝葉,或是水流等等的話,還是用1/60秒的快門比較好。話雖如此,也不是嚴格到一定要1/60秒才行,1/100秒左右的話,觀眾通常也不會覺得不自然。

但如果是每秒格數很多,彷彿慢動作一般120fps以上的高速攝影的話,就不需要考慮這些,而是要盡可能用最快的快門速度來拍攝。

另外,如果拍攝影片的目的是從中擷取出靜止畫面的話,快門速度就必須設定得較快。事實上,這種1/60秒的束縛,在實際拍攝時反而會造成一些麻煩。1/60秒的快門速度並不算快,所以光圈必須要縮小。如果在室外把光圈縮得太小,會因為繞射現象而產生小光圈模糊,使整個畫面變得模糊(參考前

頁)。F22左右便會使畫面變得相當模糊,所以我們一般不會想使用這麼小的光圈。

而且,縮小光圈後,就沒辦法做出散景的效果,難以凸顯出主題。那麼該怎麼辦呢?這時可裝上名為ND(Neutral Density)減光鏡的濾鏡,它能在不改變顏色的狀況下使畫面變暗。這種ND減光鏡通常會標示ND4、ND8之類的,以表示其效果差異。譬如說ND4,就表示可以讓光減少2級,變為原本的1/4。如果原本在1/250秒、F8的設定下拍攝,那麼裝上ND4減光鏡後,就可以將快門速度減慢到1/60秒。ND減光鏡的效果強弱也可以用號數來表示,整理如下表。

以上內容整理後如下:
①影片的快門速度以1/60為基準值(高速攝影的話便不受此限制)。
②在明亮的環境中,ND減光鏡可以用來減少光量。
③使用ND減光鏡可以讓快門速度調整到適當的數值,也可以加大光圈以拍出散景的效果。

一般的影片拍攝模式中無法設定快門速度為1.6秒,不過改用縮時攝影模式拍攝的話,就可以拍出有些奇幻風格的影片。1/60與1/100秒是平常就很常用到的快門速度。用1/900秒的快門速度拍攝下來再慢動作播放,可以看到很有趣的影片。

無ND	2級	3級	4級	5級
※1	ND4	ND8	ND16	ND32
※2	0.6	0.9	1.2	1.5
1/2000 ※3	1/500	1/250	1/125	1/60
1/1000	1/250	1/125	1/60	1/30
1/500	1/125	1/60	1/30	1/15
1/250	1/60	1/30	1/15	1/8

※1 以光量表示(4=光量為1/4、8=光量為1/8)
※2 以號數表示
※3 假設在快門速度為1/2000秒時可以獲得適當的曝光,那麼使用ND32減光鏡時,就可以讓快門速度變成1/60秒。

多試著調整影像效果設定
目前幾乎沒有可以記錄影片RAW檔的單眼相機

影片攝影並不像照片的RAW檔那樣，可以後製時再慢慢調整明暗或色調。基本上，即使是2019年夏天的當下，仍不存在可以記錄影片RAW檔的單眼相機。即使有種叫做Log的攝影模式，可以記錄較多畫面資訊，然而這種模式的使用必須以之後會進行後續處理為前提，而且這種模式所記錄的畫面也是被壓縮過的，再怎麼調整畫面還是有其極限。

此外影片格式的檔案容量很大，在進行影像處理時會對電腦產生很大的負擔。特別是在編輯4K／60p這種高解析度、高畫格速率的影片時，對電腦的負擔相當大。

現階段若想拍出理想色調的影片，最方便的做法還是有效利用各家廠商機種內建的影像效果設定（Picture Control或相片風格）。每種風格都有其特徵，請先好好了解它們的差異。

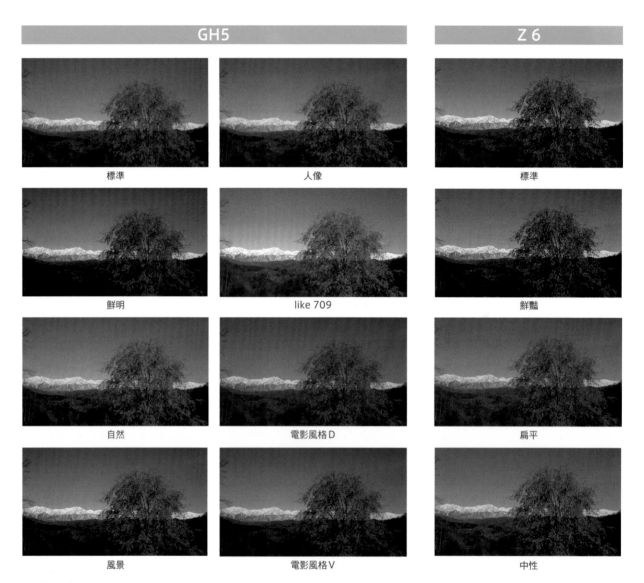

各家相機的影像效果設定選單分別有著不同的稱呼（GH5＝相片風格、X-T3＝軟片模擬模式、α7SII＝相片設定檔Picture Profile），不過選單中的前3種風格都是【標準】、【鮮明】、【自然】。這樣的順序應該不是巧合，對於使用者來說，這3種風格是代表性的基本風格，即使換了一台相機，使用者也會希望能夠迅速找到想要的風格，盡快開始拍攝，所以才會這樣安排。其中，只有Nikon Z6的中性與鮮明順序顛倒，不過第一種風格和其他相機一樣是標準。範例列出了各廠牌共通的3種風格，再加上常用於HD播放的Rec.709規格的畫面，這種規格會用到影片特有的伽瑪校正功能，對比較低。另外，多數機種都內建了電影底片般的風格。

比較代表性相機的各種影像效果設定

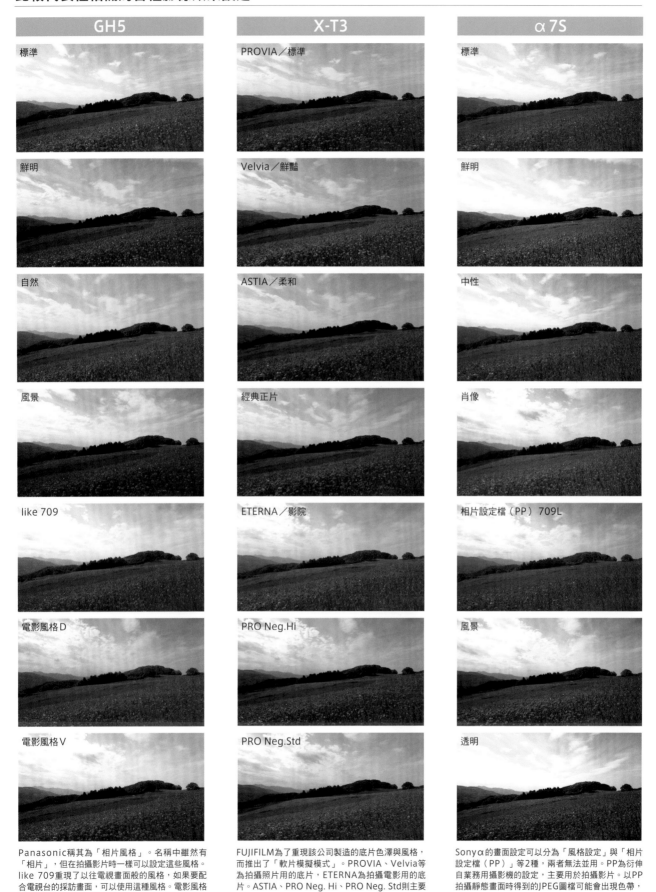

GH5	X-T3	α7S
標準	PROVIA／標準	標準
鮮明	Velvia／鮮豔	鮮明
自然	ASTIA／柔和	中性
風景	經典正片	肖像
like 709	ETERNA／影院	相片設定檔（PP）709L
電影風格D	PRO Neg.Hi	風景
電影風格V	PRO Neg.Std	透明

Panasonic稱其為「相片風格」。名稱中雖然有「相片」，但在拍攝影片時一樣可以設定這些風格。like 709重現了以往電視畫面般的風格，如果要配合電視台的採訪畫面，可以使用這種風格。電影風格D與V則源自於業務用攝影機的劇院模式。

FUJIFILM為了重現該公司製造的底片色澤與風格，而推出了「軟片模擬模式」。PROVIA、Velvia等為拍攝照片用的底片，ETERNA為拍攝電影用的底片。ASTIA、PRO Neg. Hi、PRO Neg. Std則主要是拍攝人像用的模式。拍攝靜態畫面和影片時，可以分別設定不同的軟片模擬模式。

Sonyα的畫面設定可以分為「風格設定」與「相片設定檔（PP）」等2種，兩者無法並用。PP為衍伸自業務用攝影機的設定，主要用於拍攝影片。以PP拍攝靜態畫面時得到的JPEG圖檔可能會出現色帶，須特別注意。次頁介紹的Log中，可以設定PP的「Gamma」。

Log與HDR（HLG）是什麼呢？

YouTube也可以播放HDR畫面。隨著可播放HDR的螢幕增加，自然影像也會改以HLG記錄為主流？

以LUT為Log素材進行調色

目前我們會用Log Gamma法來記錄超出動態範圍的顏色。過去以陰極射線管為基準的動態範圍相當狹窄。而現在的動態範圍雖然比較寬，但是在記錄顏色時，無論如何都不能超出現存的動態範圍。於是，人們就想出了用Log Gamma的方式，來記錄超出相機本身動態範圍的顏色。

然而這樣的動態範圍過於廣大，所以編輯時要將動態範圍轉變成現在的標準規格Rec.709。可能你會想「這樣不就沒有意義了嗎？」，但事實上，這種方法可以讓攝影者依照自己的目的，從廣泛的動態範圍中挑選出想要活用的部分去變換，進而調製出自己想要的作品色調。

一般來說，以Log記錄的影像通常沒什麼顏色，對比也很低。需要經過LUT（LookUp Table）處理後，才能得到我們平常看到的畫面。

以Log記錄的圖像資訊如其名所示，會將較大的數值轉變成對數，所以在轉回原圖時，要是哪個地方出了差錯，就會得到和原本圖像相差很多的畫面。許多廠商會發布免費的自家LUT，只要下載這些LUT並加裝於編輯軟體內，就可以將圖像變回對比、顏色正常的畫面了，之後調整起來也會方便許多。這個過程就稱為調色（grading）。下圖中，櫻花圖像在經

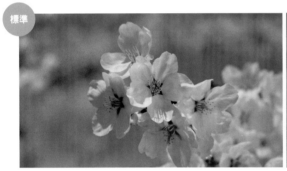

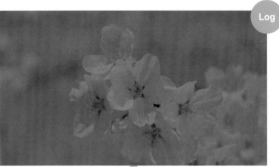

過LUT處理後，為了表現出櫻花花瓣的質感，稍微降低了一些花瓣部分的對比並進行調色。雖然標準設定下所拍出來的櫻花對比比較明顯，看起來比較健康，但因為動態範圍比較狹小，所以櫻花花瓣看起來很白，沒什麼質感。

Log雖然是一種擴大動態範圍的錄製方式，但是其輝度的收錄範圍相當於我們至今所使用的標準動態範圍＝SDR。SDR的輝度範圍為0.1～100nits，不過隨著螢幕設備的進步，目前已可表現出範圍更廣的輝度。之後登場的新技術HDR（High Dynamic Range，高動態範圍）進一步擴大了動態範圍。其方法與硬體的差異無法用簡單幾句話說明，總之，可對應HDR的螢幕可以表現出0.05～1000nits的輝

度，能夠表現出比SDR還要廣的輝度信號。

然而從影像的製作到播放，需要相機、螢幕、軟體等一起配合才行。我們不可能製作出只能播放HDR影片的軟體，於是最近某些廠商研發出了讓影片能以HDR播放、也能以SDR播放的方法——HLG（Hybrid Log-Gamma）。當播放用機器可以播放HLG影片時，便可以用HDR的形式播放；若是不能播放HLG影片的SDR機器，則可在以往的動態範圍內播放影片。本書提到的相機大多皆有搭載HLG，故HLG已不算是什麼特別的攝影方式。

4K畫面除了解析度很高之外，如前面所述，其動態範圍也跟著擴大，

提升了畫質。未來各家廠商的目標會放在顏色的協調、進一步擴大色域、提升畫格速率到120fps（目前為30～60fps）上，使畫面變得比現在還要更平順。

自然風景的動態範圍相當寬廣。HDR可以表現出過去的SDR所無法表現的畫面，因此HDR的規格相當適合用來拍攝自然主題的作品。

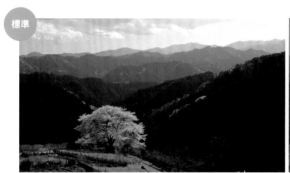

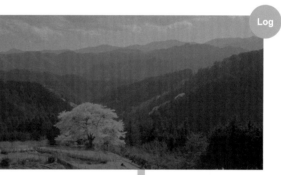

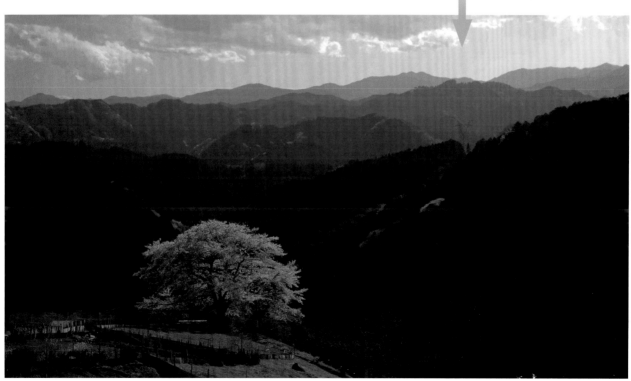

為了不讓觀眾感到混亂，拍攝影片時須注意5W1H。
另一方面，拍攝影片可說是一種控制時間的魔術，
譬如電影等娛樂作品，就下了很多工夫在5W1H上，
使觀眾觀看時不會覺得無聊。
想想看，拍攝自然影像時，能不能活用這些技巧呢？

如果在按下按鈕、開始錄製影片後，拍攝對象就會自然地動給我們看，那我們就不用那麼辛苦才能拍出回憶影片了。小孩子和寵物不就是這類對象嗎？本書的主題是自然生態攝影，不管是自然風景還是野鳥、昆蟲等會動的生物，都和前述的拍攝對象一樣，或許只要按下拍攝按鈕再一直追著跑就可以了。但在這個過程中，其實還需要很重要的要素才能完成有意義的影片。這或許可以說是拍攝對象、拍攝者以及觀眾間的信賴關係吧……也就是說必須先確立拍攝對象與拍攝者、觀眾之間的關係為何。

假設我們拍了一段家族影片，拍完孩子們後再一起觀賞。「一起來看之前旅行時的影片吧！」於是影片的當事者與親戚們聚集在電視機前，和樂融融地看完了影片。

然而，要是把這段影片拿給隨便一個人看的話會怎麼樣呢？「沒有人會把這種私人影片拿給別人看吧！」一般人大概都會這麼想吧。外人看到這個影片時，只會冒出一堆問題，譬如說「這些人是誰？」、「這裡是哪裡？」、「這是什麼時候的事？」、「為什麼要去那裡？」、「你們是怎麼過去的？」等等。不好好說明的話，外人根本不曉得這是什麼影片。就算了解到「啊～這大概是家族旅行吧……」也不會有什麼興趣。

影片需要將5W1H，也就是Who（誰）、When（在什麼時候）、Where（在哪裡）、What（做了什麼）、Why（為什麼這麼做）、How（怎麼做）等5個要素傳達給觀眾。如果是影片的當事者或親朋好友，則早已曉得這些資訊。另外，由於照片是一瞬間的畫面，可能有人會覺得並不需要考慮5W1H，

但其實拍攝照片也一樣，只是我們沒有注意到而已。在我們把照片拿給其他人看時，也會加上一些說明不是嗎？拍攝者會親切地解說「這是上禮拜……」、「這是那時候拍的照片喔！」，讓看的人知道更多關於照片的資訊。

為了讓觀賞影片的人們不致於感到混亂，在影片中透漏5W1H是一大重點。影像是控制時間的魔術，在電影等娛樂作品中，就下了很多工夫在5W1H上，使觀眾在欣賞時不會覺得無聊。電影必須在短短2小時內，讓觀眾體驗到太空旅行、被恐龍襲擊、建造熠熠生輝的金字塔等劇情。時間軸可以橫跨百年甚至千年！這就是影片的有趣之處。

研究如何運用這些技巧，將自然風景的影片拍得更壯觀、更浪漫，就是我們的目標。

拍攝影片時的相機畫質設定

理想的設定是4K／60p，但自己的電腦有辦法播放、編輯這樣的影片嗎？

與靜態照片一樣，拍攝影片時也可以設定畫質。影片的畫質與格數，也就是畫格速率有很大的關係，若想要有效率地利用容量，就得經過一定的壓縮才行。拍攝4k／30p的影片時，每秒鐘會拍下30格3840×2160像素的畫面，相機需要有一定的持續記錄能力（＊註），

拍攝到沒有記憶體才行。這個規格的影片消耗記憶體的速率，相當於2000萬像素等級的相機每秒鐘拍下12張以上的照片，一直拍攝下去。即使相機有辦法處理這種資料量，也來不及將資料傳送至記憶卡。所以在拍攝影片時，不管用的是傳統攝影機還是有攝影功能的數

位單眼相機，都不是記錄RAW檔，而是將其壓縮（目前的壓縮標準為H.264格式）後再儲存。

那麼，接著就讓我們以Panasonic的GH5為例子，具體說明影片格式的設定吧。

解析度（像素數）	畫格速率			色階（bit）		壓縮		檔案格式	
4K（UHD）3840×2160	24fps	30fps	60fps	8	10	LongGOP	ALL-I	MP4	MOV
HD 1920×1080	24fps	30fps	60fps	8	10	LongGOP	ALL-I	MP4	MOV

畫質設定包括畫格速率、色階、壓縮型態、檔案格式等設定。不同設定下，傳輸速率＝資料量＝可拍攝時間也會不一樣。

首先是解析度。與靜態畫面不同，影片的解析度只有4K（UHD）和Full HD（兩者長寬比皆為16：9）2種。這是因為要配合電視播放的規格。

畫格速率顧名思義，就是指1秒的影片中含有幾格的靜止圖像。大致上可以分成24、30、60等3種。24fps與電影的畫格速率相同，不過一般拍攝影片時通常會選擇30、60fps。當然，數字愈大，影片看起來就愈平順。

色階可以選擇8bit（256色階）或10bit（1024色階）。選擇10bit色階時，色調的變化看起來會比較平順，但僅有Panasonic、FUJIFILM等少數機型可選用10bit色階，編輯畫面時會變得很頓，要特別注意。

LongGOP壓縮法會將多張畫面整合為1個群組，計算前一個畫格和下一個畫格之間改變了哪些部分再記錄下來，藉此減少資料容量。ALL-I壓縮法會將每個畫格分別壓縮，壓縮的效率比較差，不過編輯影片時比較能針對特定部分進行修改。畫質（S／N）上是LongGOP稍微比較好一點，但幾乎可

以視為相同。

不同的檔案格式畫質並不會有太大的差異。一般認為MP4較適合在Windows環境下處理，MOV較適合在Mac環境下處理，不過近年來的編輯軟體大多可兼容這2種格式。

目前規格最高，資料量最大的格式為4K／60p。但如果電腦不夠好的話，就連播放這種規格的影片都會有問題，更不用說編輯這種影片了。所以請先確認自己的電腦是否能夠播放、編輯這個規格的檔案，再用這個規格來拍攝影片。

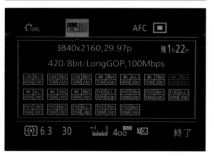

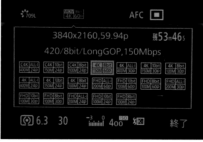

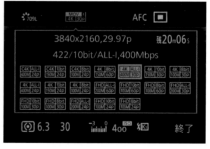

這是GH5的影片畫質設定畫面。不同設定下，記憶體可以儲存的容量也不一樣，從【剩餘時間】處可以看出還可以拍攝多久的影片。4K／30p 8bit為100Mbps，而4K ALL-I 10bit則是400Mbps，容量約為4倍，故【剩餘時間】也減為1/4。變更畫質設定時，會影響能否拍攝HLG或高速攝影，請特別注意。

＊註：沒有拍攝時間限制的單眼相機很少，僅限於Panasonic GH5／GH5S等。多數相機最多只能拍30分鐘的影片，再拍下去的話就會因為過熱而當機。

PART 2 練習變焦的表現方式

數位單眼相機的變焦鏡，焦距變動範圍通常很小，廣角鏡頭只能在廣角範圍內變動，望遠鏡頭亦同。相對而言，一般錄影機要將畫面放大10倍並非難事，能放大到15倍、20倍的機種也很常見。由於感光元件很小，故廠商可設計出變焦比率更大的透鏡。然而廠商研發數位單眼相機的感光元件時，必須考慮感光元件的大小與畫質等，故難以做出變焦比率與錄影機相當的機種。不過本節要討論的並不是相機與攝影機的變焦範圍差異，而是要讓各位了解影片特有的變焦表現其有趣之處。

看到這個變焦操作的人會有什麼樣的感覺呢？

這部影片拍攝的是從最左端看起來很美味的櫻花蝦特寫，逐漸往廣角端變焦後，出現了富士山的畫面。看到這段影片的人應該會產生這樣的想法：「嗯？這個櫻花蝦看起來很好吃，不過總覺得哪裡怪怪的」…「唉呀～怎麼那麼多啊！」…「居然在可以看到富士山的地方曬櫻花蝦」。也就是說，我們可以用變焦操作來說明狀況。

那麼如果反過來，從最右端的富士山畫面開始，再逐漸放大畫面，最後拍到櫻花蝦特寫的話又會如何呢？「這是靈峰富士啊……下面一大片粉紅色的是花嗎？」…「不不不！這是！」…「櫻花蝦！居然在這種地方曬乾啊！」。

呈現的內容並沒有改變，但讓人感到驚訝的點卻不同。如果是推遠畫面（Zoom out）的話，觀眾會訝異這裡是〈富士山的山麓〉；如果是拉近畫面（Zoom in）的話，觀眾則會訝異〈看起來像花的東西其實是櫻花蝦〉。

如果是照片的話，需要用好幾張照片才能說明這些事，不過只要善用變焦

操作，就可以一口氣說明這些訊息。從廣角端拉近至望遠端（Zoom in），或者是從望遠端拉遠至廣角端（Zoom out）時，不只會改變拍攝物體的大小或是整個畫面的視角（構圖），也是一種用影片說故事的方式，請記住這點。另外，請記得要用適當的速度變焦，讓觀眾能夠自然而然地帶入感情。

以範例中櫻花蝦富士山的變焦操作來說的話，拍攝櫻花蝦時會固定鏡頭10秒以上。我們會在拍攝前先手動對焦（MF。不過有時用自動對焦AF會比較好，後面會說明）。接著再花10秒左右，以一定的速度Zoom out，然後固定在富士山的畫面10秒以上再結束。這些動作聽起來很機械化，但真的在拍攝時，其實很需要繃緊神經。

為了提升拍攝影片素材的效率，在廣角端‧拍攝富士山景色的固定鏡頭結束後，請不要馬上結束拍攝，而是要再花10秒左右Zoom in，讓鏡頭固定在櫻花蝦上10秒以上再結束拍攝。以這種固定鏡頭…Zoom out…固定鏡頭…

Zoom in…固定鏡頭的流程為一組畫面，事先拍好這組畫面就可以將前面提到的2個故事一次拍完，是比較有效率的攝影方式。如果時間充裕的話，還可以改用不同速度變焦，嘗試增加影片素材的多樣性。

用數位單眼相機拍攝變焦操作的影片時，要手動對焦嗎？還是要用AF呢？答案沒那麼簡單。因為相機鏡頭的廣角端與望遠端的對焦位置並不相同。拍攝靜態照片時，即使改變了視角，之後只要再用AF自動對焦就可以了。但如果要讓感光元件較大的數位單眼相機，也可以持續正確對焦的話，就需要考量鏡頭的大小、畫質、價格等等，實在不是件容易的事。故在拍攝前，請先掌握鏡頭的對焦、變焦特性。在以手動進行變焦操作時，不會失焦太明顯的範圍在哪；或者在以AF進行變焦操作時，自動跟隨變焦的能力如何。這些都是拍攝影片時需要注意的重點。

變焦操作的變化

1 單純的變焦操作

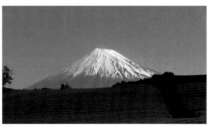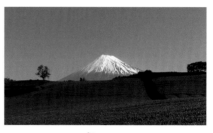

不會讓人產生違和感的變焦操作。為了傳遞「富士山的山腳原野培育出了許多茗茶」這樣的訊息，一開始將富士山放在中央，然後在不移動相機的情況下Zoom out，就能拍出這樣的影片。那麼，如果要更強調「茗茶」的話該怎麼做呢？

2 強調茶葉的 Zoom out

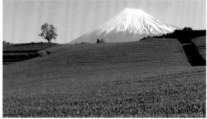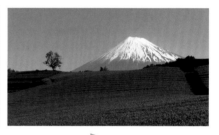

以望遠鏡頭拍攝茶葉作為開場。日本的三大茶葉之一，有著日本第一的收穫量，被稱為「色之靜岡」的靜岡茶葉在畫面中呈現出了青翠的鮮綠色。接著讓同樣身為日本第一的富士山逐漸入鏡……這個介紹影片中，從茶葉的特寫鏡頭開始，一邊往上移動相機一邊Zoom out，將富士山與茶田的美麗盡收眼底。在操作上，開始變焦與相機往上搖鏡幾乎同時開始，結束時也要同時結束，才能拍出自然的影片。要是其中一邊慢了一些的話，看起來會很不自然。請多練習這種操作，試著抓住拍攝這類鏡頭的感覺吧。

3 讓觀眾感到驚奇的 Zoom out

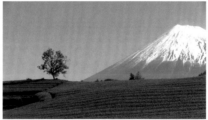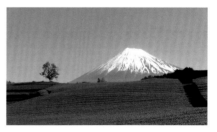

影片一開始出現了某座山丘上的獨立樹，是一片讓人聯想到北海道的牧場景色。逐漸Zoom out後出現了富士山，觀眾才理解到「這裡是靜岡的茶田！」。在相機Zoom out的同時，這次要橫向移動鏡頭（水平搖鏡）。與2一樣，要同時開始進行變焦與搖鏡，並同時結束。這裡應該就不需要逆向操作再拍一次了，因為這棵樹並沒有特殊到會讓人想問「這是什麼樹？」。如果一定要拍的話，下個鏡頭應該是從「山丘上的這棵樹下開始拍攝」，告訴觀眾這棵樹有什麼重要的訊息。

4 在開頭部分加點變化，讓觀眾不會覺得無聊的變焦方式

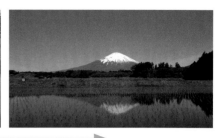

在插秧時期拍攝的富士山。若是從富士山的特寫開始變焦會顯得有些無趣，因此從倒映在插完秧的田地中的富士山開始Zoom out，這樣可以清楚看出秧苗，畫面會比單純的Zoom out還要有趣。

5 加入了故事的變焦方式

影片一開始是覆蓋著白雪的山頂，然後逐漸Zoom out，使還沒插秧的水田入鏡。光從畫面可能看不出來，其實這是為了描述一個流傳於安曇野的故事，才會用這樣的運鏡方式拍攝。山上融雪時所產生的陰影形狀（雪形），遠遠看去就像是拿著酒瓶的和尚一樣。在安曇野這個地方，把這個和尚稱為常念坊，而這個雪形的出現也代表時序已進入了插秧期。在思考影片的拍攝方式時，也要將這段影片想說明的故事一併考慮進去，這可說是拍攝影片的基本。

有將變焦的意義表達出來嗎？

影片的變焦操作必須能表達出攝影者想傳遞的訊息

拍攝影片時的變焦操作不只包含了視角、構圖，也要能表達出攝影者想傳遞的訊息。

【主觀鏡頭】是一種直接反映出攝影者視角的拍攝方式，相機的視角就代表了某個登場人物的視角。使用這種方法傳遞訊息時，效果會很強烈，因此沒辦法突然間插入一般的影片中。譬如說，打開門看看房間內有沒有人（相機視線的高度為眼睛高度）…在門開著的房間內搜尋（相機左右擺動，確認房間內有沒有人）等，由於主動移動的鏡頭＝登場人物的視角，因此要是沒辦法讓觀眾帶入感情的話，就會變成很不自然的影片。

在電視與電影中，為了順利讓觀眾帶入自己的感情，會用各種方法讓觀眾自然而然地接受主觀鏡頭。

而變焦操作帶給人的感覺雖然沒有【主觀鏡頭】那麼強烈，卻也能有效反映出攝影者的主觀視角。花上一定時間拉近、拉遠鏡頭，最後停留在攝影者「希望觀眾注意的事物」上，這就是變焦操作的目的。

也就是說「變焦操作必須站在觀眾的角度去操作才行」。人眼沒辦法改變焦距，所以一般都認為沒有變焦的功能，但實際上我們的大腦會選擇性地接受眼睛看到的資訊，並從中選擇必要的部分，就好像變焦鏡一樣，計算出我們【看到】的東西。所以我們在進行變焦操作時，就好像是在幫助大腦進行計算一樣，要是變焦的表現方式與觀眾的感受不同的話，就會變成看起來很不自然的影片。

拍出來的影片中，看起來最不自然的畫面就是大幅度的晃動，因此各家廠商也致力於提升相機的防手震功能。再

來則是沒有意義的變焦操作。甚至有人將「不要隨便使用變焦操作」視為拍攝影片的基本技巧。在Zoom in之後，畫面都還沒完全停下來就馬上Zoom out，這就是一種完全的主觀鏡頭。攝影者與相機融為一體，只顧著拍出自己看到的東西。然而對於

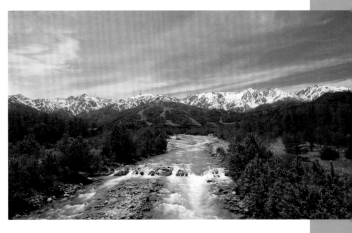

只能從相機拍攝到的資訊，判斷影片想講些什麼的觀眾來說，這種讓觀眾一直追著相機畫面跑的影片拍攝手法，常會讓觀眾邊看邊頭暈。另外，沒有對焦也是影片看起來不自然的原因之一。上述內容整理後如下：

❶鏡頭搖晃

❷過度的變焦操作

❸鏡頭一直在移動

即使攝影者很小心拍攝，要是不小心做出這3種操作的話，馬上就會讓觀眾感覺到不自然。

那麼有沒有什麼方法可以防止這種情況呢？在手震方面，請使用有防手震功能的相機，以及穩定器、三腳架等工具，盡可能防止相機出現不必要的晃動。特別是在變焦操作中，以望遠鏡頭拍攝時，晃動會變得特別明顯，請小心注意。在正式的拍攝過程中使用變焦操作時，就連呼吸都得特別小心，可以說是相當累的操作。筆者都會在深深吸一口氣之後，邊慢慢吐氣邊進行操作。

❷是過度進行變焦操作。如果是考慮到編輯影片時所做的操作（為了增加影片的多樣性而拍攝）倒是沒關係，除此之外請盡量避免。

❸雖然不是專指變焦操作，但移

動鏡頭時，通常也會伴隨著變焦操作。當然，拍攝鳥或其他動物時，需要追著目標跑，所以有時會需要以變焦操作輔助。但編輯影片時，實際會用到的片段通常不會是有進行變焦操作的部分。

看到這裡，想必各位應該能理解變焦的重要性了。從此以後應該能用變焦操作拍出過去不曾拍過的有趣畫面吧。

這裡有個變焦操作的訣竅，或者說是提示，那就是當各位想要進行變焦操作時，請在心中實際默念這種操作的意義。「櫻花蝦與富士山」、「茶田」、「雪形」等範例，就是反映了心中想法的變焦操作。在默念心中想法的時候，默念速度最好比平常還要慢一些。要是速度太快的話，觀眾會跟不上攝影者的感覺，使影片看起來太過忙亂，無法精確理解攝影者想表達的意思。隨時要記得，進行變焦操作時「觀眾接收訊息的速度會慢一些」，而最希望觀眾【注意這裡！】的Zoom in鏡頭，是一種會超越觀眾理解速度的快速變焦操作。若能理解到這點，就可說是明白變焦操作的基本意義了，與拍出讓人驚豔的影片距離又更近了一些。

拍攝自然風景時的攝影位置
不同的攝影位置，傳達的訊息也不一樣

風景攝影的醍醐味在於顏色、光影以及構圖，下工夫處理好這些元素，就可以拍出令人驚訝的影片。接著就讓我們來看看攝影位置會怎麼影響構圖吧。

攝影位置的變化只能從「上下」、「左右」、「前後」中選擇。在環境限制下，攝影者只能在一定的範圍之內移動。但近年來隨著無人機的發展，攝影位置的動態範圍也有了飛躍性的進步。不過，這裡不會談到如何用無人機來尋找最佳拍攝位置，而是從「應該從哪裡攝影？」這種基本的攝影位置知識開始介紹。

相機位置	A 地點	距離樹木很近 →	B 地點	距離樹木更近 →	C 地點

鏡頭的視角保持不變　　　　　　　　　鏡頭的視角保持不變

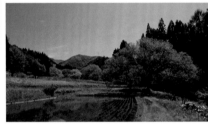

往廣角端變焦，使樹木大小保持不變　　　　再往廣角變焦，使樹木大小保持不變

在這個例子中，請試著觀察相機逐漸靠近田後方的樹木時，周圍的變化。上排畫面在拍攝時的焦距皆相同，仔細觀看畫面中的樹木，會發現變得愈來愈大，由此可知相機正逐漸靠近這棵樹。下排照片則是在逐漸靠近的同時Zoom out，使樹木大小看起來和A地點的相同，即使移動了好一段距離，風景也沒有什麼變化。話雖如此，因為在這個範例中相機移動了50m，所以還是可以看出樹木的大小有變化。若只是要把這棵樹當作配角，那麼從A～B就夠了；若是到C地點的話，這棵樹就大到可以視為主題了。下排照片中，隨著相機的靠近以及Zoom out，可以注意到背景中，山的大小及左右延伸的寬闊感有著明顯變化。背景的山變得愈來愈小，田變得愈來愈廣。一邊靠近一邊往廣角端變焦，就能強調「人們利用山林間的廣闊土地種植稻米」。

1 相機位置往左右移動

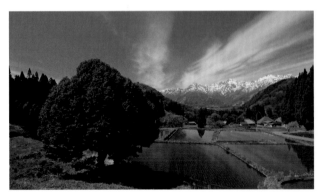

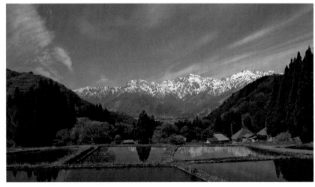

這是將相機位置左右移動時產生的變化。僅僅移動5m左右畫面就會產生很大的變化。

2 相機位置往上下移動　其一

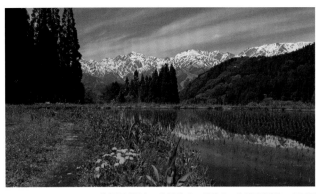

左圖是從50cm高的地方,以24mm的鏡頭攝影;右圖則是讓相機盡可能接近地面,從下方往上拍。因為希望景深愈深愈好,所以右圖是以廣角端12mm的鏡頭拍攝蒲公英。兩張圖之間的變化相當大。

3 相機位置往上下移動　其二

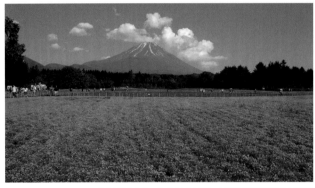

左圖是從約2m高的地方拍攝,可以看到芝櫻花遍布整個原野的樣子。右圖則是讓鏡頭往下移動了近2m,用近在眼前的茂盛芝櫻花擋住了後面的人們。較低的攝影位置可以有效擋住不希望出現在鏡頭內的東西。

4 考慮到拍攝對象之運動的攝影位置

攝影位置在橋上,分別往上游方向和下游方向拍攝到的畫面。往上游拍攝時比較容易看出水花,所以可以表現出河流源源不絕的感覺;另一方面,往下游拍攝時,就拍不出那麼明顯的水花了。比較兩者可以知道,當我們想拍出河流的活力時,最好是往上游的方向拍攝。

著名的風景勝地通常都會有特定的拍攝位置。不過,如果能再花心思找找看的話,一定能找到更特別的位置,拍出更有趣的畫面。這裡我們沒辦法一一列出所有的攝影景點,不過決定在常見的拍攝位置拍攝前,不如像這裡的範例一樣,先試著上下、左右、前後移動,試試看不同的拍攝位置吧。

PART 3 使用 插入鏡頭

讓我們試著活用前面學到的變焦操作與攝影位置等技巧,來拍攝一小段短片吧。

拍攝地點有5～6個,其實就連拍攝的日子也不同。再將這些整理成一部1分鐘多的影片,名為「春天,阿爾卑斯山山麓也進入了插秧的季節」。

這段影片中出現了前面介紹過的各種技巧,如變焦操作、視角變化等等。不過,中間也出現了一個前面沒介紹的鏡頭,那就是【插入鏡頭】。

當前後鏡頭的切換有些不自然時,就會在中間加入所謂的「插入鏡頭」。

影片中,鏡頭從橋上拍攝的河流轉移到整地中的田時,以及從整地中的田又轉移到山間的梯田時,都加入了插入鏡頭。

要是沒有這些插入鏡頭的話,看到從橋→水田→山間梯田,會讓觀眾有種瞬間移動的感覺。雖然還是能大致明白攝影者想傳達的意思,但對觀眾來說不怎麼親切。就算加上「接著來看看水田的樣子吧」的旁白或字幕,也會讓人覺得有些多餘。

這種時候,就要在2個畫面之間加入作為緩衝用的【插入鏡頭】。一般的電視或電影畫面中也會用到許多插入鏡頭。插入鏡頭除了能像範例一樣作為場景移動時的緩衝以外,還可以用在許多地方。其中,夾在主要鏡頭之間,補充說明這些鏡頭的意義,為其代表性的用途。譬如用來表示時間流逝的插入鏡頭……若要描述從早到晚、從春天到夏

讓我們試著活用前面介紹的各種方法吧!
主題是「阿爾卑斯的春天」

1

從藍天開始…
可以在這裡加入標題。

2

向下搖鏡

鏡頭下移(向下搖鏡)後出現河川,遠方可以看到北阿爾卑斯群山。

3

這個鏡頭讓觀眾可以由流水量判斷出現在是融雪季節。

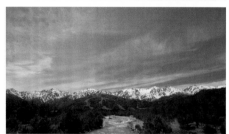

插入鏡頭
北阿爾卑斯山山麓的油菜花花田。

4

5

Zoom out

春天的常念岳上出現的「常念坊」雪形,宣告安曇野的春天來到。

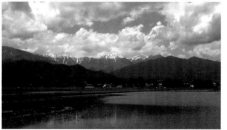

6

7

田裡開始整地。

Zoom out

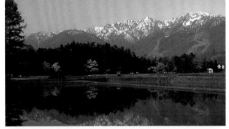

8

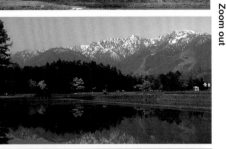

9

插入鏡頭
田裡的雨蛙。

10

插入鏡頭
蒲公英跟插完秧的景色。

11

高地的梯田也已經插好秧，
迎接和煦的春日。

那麼，什麼樣的畫面比較適合用來當作插入鏡頭呢？「不近也不遠」的畫面就很適合。範例中，鏡頭從河流轉移水田時的插入鏡頭「油菜花與模糊的阿爾卑斯山背景」雖然有些單調，卻符合「不近也不遠」的條件。河流的畫面與水田的畫面之間沒有什麼連接點，因此藉由插入鏡頭，會讓觀眾心中出現一些疑問，譬如「看到模糊的阿爾卑斯山，所以拍攝地點是剛才那個橋的下游？」、「出現了油菜花所以季節是春天？」等等……然後連接到整地中的水田畫面，便可以讓觀眾心想「果然是春天的水田啊」而感到安心。

下一個插入鏡頭中拍的是青蛙和蒲公英。在已經知道拍攝時間是春天之後，這些畫面可以更加強調「真是個悠閒的春天啊」，並讓觀眾不會意識到鏡頭轉到了其他的水田，自然地讓觀眾看到阿爾卑斯山悠閒的梯田畫面。

插入鏡頭需要「不近也不遠」，所以直接在當地事先拍攝這些鏡頭是最理想的。雖然也可以認真地多拍幾段主要的景色，但也別忘了拍一些供插入鏡頭使用的畫面。具體來說，像是花、葉、流動的河水、飄在天空上的雲等等，都是代表性的插入鏡頭。背景可以用望遠鏡頭做出散景的效果，讓背景簡化，這種簡單的畫面很適合作為插入鏡頭。另外，也可以刻意慢慢對焦或失焦（花3～5秒左右），以【Focus in／out】的鏡頭作為插入鏡頭。還有，強調逆光下的圓形散景，可以拍出很有氣氛的畫面，這也很適合用作插入鏡頭。

天、甚至是經過數年或更長久的歲月，就一定會用到插入鏡頭。另外在編輯多餘的畫面或拍攝失敗的鏡頭時，也經常會用到插入鏡頭。當我們為了縮短影片時間而一刀剪掉不要的段落再硬是接起來時，前後的畫面會出現微妙的變化，讓人覺得像是跳了一下而感到不自然（也稱為跳接）。這時可以加入插入鏡頭，讓觀眾的視線先轉移到其他地方，再轉移回新的主題上，這樣整個過程看起來會比較自然。

這時候要特別注意聲音的整合。如果用音樂將各個鏡頭聯繫起來的話，即使演奏在過程中被切斷，觀眾也不會覺得有異狀。記住，插入鏡頭是為了讓連接時看起來比較自然，也可以說是為了「不讓觀眾發現剪接的痕跡」而加入的畫面。

只要利用這種方法，編輯者甚至也可以改變訪談影片的內容。

將插入鏡頭編輯進影片時，為了讓觀眾感覺不到聲音的剪接，會以淡入淡出（Fade）的方法處理前方與後方的聲音，也就是讓前方影片的聲音逐漸變小，同時後方影片的聲音逐漸變大，這種方法也稱為Cross fade。經過這樣的編輯之後，剪接處的聲音就會自然許多。另外還有一些方法可以將完全不同場所的聲音重疊、連接起來。基本上，拍攝影片時錄下來的聲音通常會同時錄到很多雜音，像是車聲、風聲、機械操作聲等等，故拍攝自然生態類的影片時，聲音最好另外錄製。

插入鏡頭的製作範例

山毛櫸

夏

一開始對焦在眼前的山毛櫸新葉上，接著逐漸改變對焦距離，最後對焦在遠處的山毛櫸葉片上。也先拍下相反的過程。

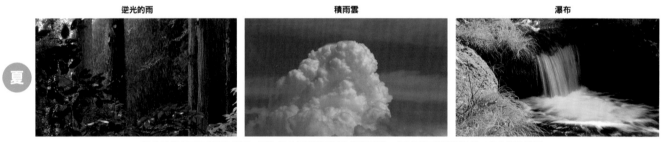

逆光的雨　　　積雨雲　　　瀑布

夏

這也是代表夏日的插入鏡頭。因為這些鏡頭伴隨著物體的運動，所以最好拍攝稍微長一點的影片備用。
積雨雲（雷雲）會隨著時間愈來愈大，可以試著用縮時攝影拍攝。

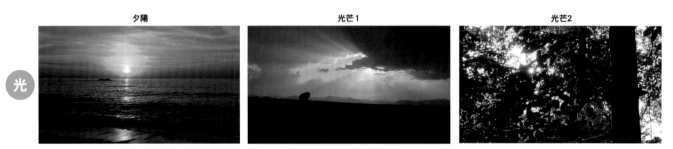

夕陽　　　光芒1　　　光芒2

光

逆光之類以光為主角的畫面，很適合作為插入鏡頭。
朝陽或光芒只有一小段時間特別美麗，不容易掌控。因此最好拉長拍攝時間，之後再從中挑選出較佳的片段使用。

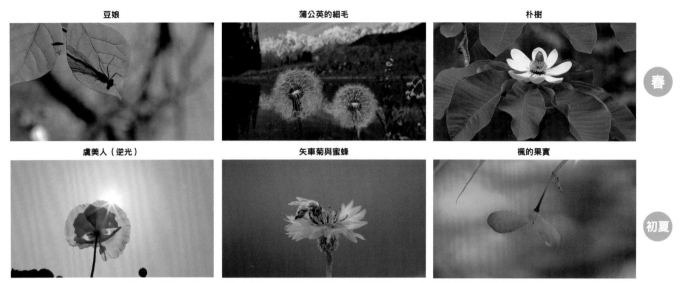

豆娘	蒲公英的細毛	朴樹
虞美人（逆光）	矢車菊與蜜蜂	楓的果實

春

初夏

以望遠鏡頭讓背景糊掉，或是以剪影方式呈現，這類沒有特定目的的畫面，皆適合用來當作插入鏡頭。
有時引出後段影片主題的畫面也能夠作為插入鏡頭。
蒲公英的細毛與朴樹的花皆能表現出春天的季節感，所以可以有效帶出影片的主題「春天到了」。

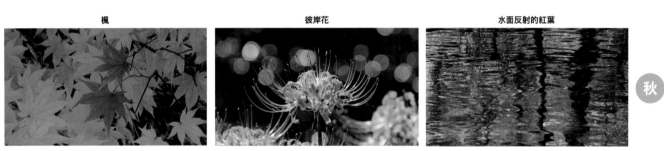

楓	彼岸花	水面反射的紅葉

秋

秋天有許多很美的拍攝對象，美到讓人不曉得該把哪個當作插入鏡頭，哪個當作主題。
秋天的太陽角度比較低，因此拍攝時可活用物體的陰影。另外也須細心處理偏暖的顏色。

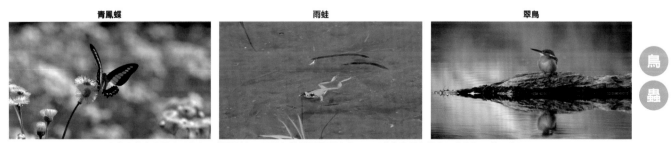

青鳳蝶	雨蛙	翠鳥

鳥

蟲

本書中將鳥與昆蟲視為主題拍攝對象，不過在拍攝風景影片時，可以將鳥與昆蟲的畫面作為插入鏡頭使用。
相對的，在介紹生物故事的影片中，以風景作為插入鏡頭也是不錯的選擇。也就是說，生物與風景類似互補的關係，可以互為彼此的插入鏡頭。

捕捉黎明與黃昏時的戲劇性變化

用影片捕捉太陽所帶來的亮度與顏色變化，可以說是拍攝風景影片的醍醐味之一。

舉例來說，試著從還看得到星星的黎明時分開始拍攝天空的變化，一直拍到天亮吧。因為天空亮度的變化是連續的，因此可說是曝光設定相當難以掌握的拍攝對象。看得到美麗日出的地點常常會吸引許多攝影愛好者聚集。為什麼他們那麼喜歡拍攝日出呢？因為這是一天中光線變化最有趣的時間帶，而且在不同的天氣下，還會表現出截然不同的樣子。拍攝風景時，一般人可能會以為晴朗的天氣比較好，不過當天氣開始變差時，天空會產生劇烈變化，呈現出比晴天更為美麗的樣子。雲彩會為天空妝點上美麗的顏色；當空氣中的水蒸氣增加時，光線也會變得柔和。風景攝影的愛好者會仔細確認天氣，以防錯過這些美麗的景象變化。

右圖的拍攝地點為富士五湖的本栖湖畔。在2個小時以前，我還在富士山的另一邊，拍攝互相輝映的月亮與富士山。沒過多久，天空便開始出現朝霞，我有種可以拍到美麗朝霞的預感，於是趕緊跑到這個地點攝影。

這天是6月17日，相當接近夏至，日出時間為4點25分。但是差不多在剛過4點10分時，天空的顏色就開始出現變化，和我預料的一樣。雖然朝霞的狀況很好，不過雲量比較少，而且後來太陽被很厚的雲層擋住，可以看到美麗朝霞的時間大概只有5分鐘左右。

再把當天的行動講詳細一點吧。當初我並沒有預計要拍攝朝霞，所以是前

往看得到月亮的地方──與朝霞方向相反的山中湖那一側。AM2:30時，我看了看天空的狀況，決定前往相反方向的朝霞景點。真的要拍朝霞的話，應該要再多繞一點路到對面才對，但考慮到尋找拍攝地點架設器材的時間，最後決定在抵達之後可以馬上架好器材的本栖湖畔拍攝。移動距離約為35km，花費時間不到1小時。AM3:30抵達後馬上架起2台相機，一台用來拍攝4K影片，使用的是廣角鏡；另一台則是用來拍攝縮時影片，也就是拍攝這次範例的相機。AM4:10左右，我有種可以拍到絕美畫面的預感，於是趕緊再架設一台4K攝影機。由於這麼做的目的是想要之後能自由挑選想要的畫面，所以之前架設好的相機是採取固定拍攝，從頭到尾不改變任何設定。

在最後一台攝影機架設好的同時，天空突然開始出現顏色，為了不錯過這絕佳時機，我趕緊用各種不同的視角、曝光程度拍下許多不同的影片。同時還

得確認之前固定好的相機的曝光設定，實在是很忙。

或許其他攝影師也料想到了這種狀況，一開始這裡只有5個人左右在拍攝日出，最後卻多達10個人。

拍攝結果如前所述，絕美的畫面只出現了一陣子。

這段故事告訴我們：

1. 要注意天氣，隨時移動到最佳的位置。

2. 日出的30分鐘前，就要先完成攝影準備。

3. 考慮到影片的編輯，需要準備2台以上的相機，拍下不同畫面。

突然冒出了這麼一篇攝影紀錄可能有些奇怪，我想講的是，若只把風景當作不會移動的拍攝對象，以照片記錄它們，很容易會失去體會影像有趣之處的機會。如果是影片的話，就可以將黎明前絕美的風景變化記錄下來。只要拍過一次影片，想必應該就能理解到影片的魅力之處。

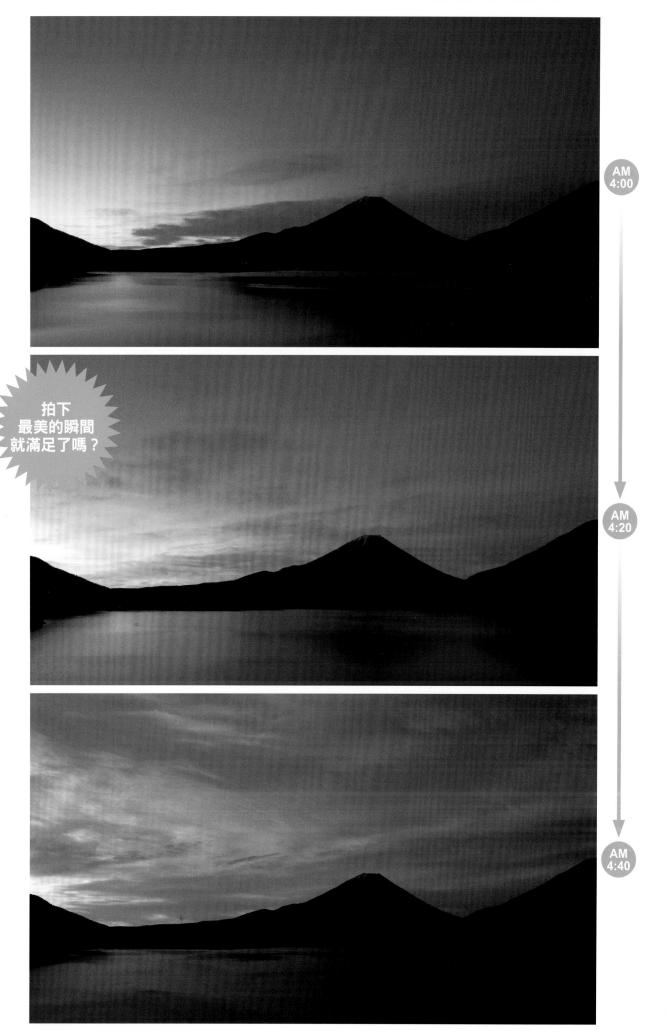

掌握太陽的動向
成功拍攝日出的基礎知識

「夏天的白天比較長，冬天的白天比較短。」這種事每個人都知道。那麼具體來說，隨著時間的經過，太陽會有什麼樣的變化呢？

首先是日出時的樣子。犬吠崎的新年第一道曙光比北海道還要早出現，右圖就是元旦這天，犬吠崎的太陽在各個時間點的位置。

由圖A可以看出，每過2分多鐘，太陽就會移動1個太陽的距離。拍攝這個畫面的視角，換算為35mm全片幅時為300mm左右的鏡頭，從太陽出現到離開畫面，大約會經過30分鐘。換算為35mm全片幅時，各種鏡頭拍到的太陽大小如圖B所示。

拍攝太陽時，會使相機受損，也會對眼睛造成負擔，可以說是伴隨著風險的攝影。在整個太陽都出來以後，最好就停止攝影了。當然，請不要用裸眼直視太陽。在之後的頁面中，也會出現在逆光下搭配太陽的畫面，但攝影時千萬不能忘記這裡提到的注意事項。

下圖就是在拍攝太陽時燒掉的鏡頭。一般我們可能會認為望遠鏡頭比較危險，但實際上剛好相反，使用廣角鏡頭拍攝時，斜向射入的光會在鏡頭內部聚成焦點並燒起來。這也會傷害到眼睛，請不要小看逆光攝影時的太陽。

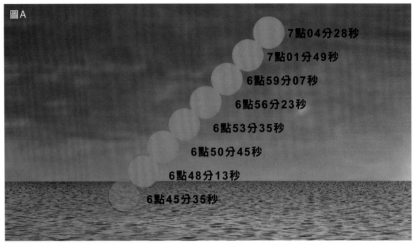

圖A

7點04分28秒
7點01分49秒
6點59分07秒
6點56分23秒
6點53分35秒
6點50分45秒
6點48分13秒
6點45分35秒

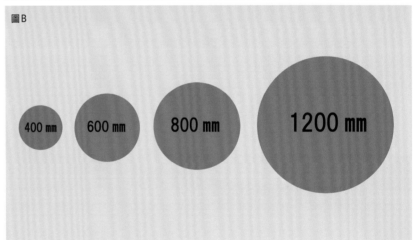

圖B

400 mm
600 mm
800 mm
1200 mm

轉換成35mm全片幅時不同焦距的鏡頭拍到的太陽大小。其中灰色部分是整個畫面的大小。假如用800mm的鏡頭，就會拍出這個大小的太陽。

這是業務用攝影機的鏡頭，可以看到裡面有些許燒焦。從照片可能看不太出來，但因為碳化物附著在透鏡上，所以會使整個畫面偏白。發生這個意外是在冬天早上拍攝完畢後，為了不讓太陽直射鏡頭，而刻意稍微移動了攝影機，並任其待機。5分鐘後回來一看，卻發現鏡頭內有一些煙，使畫面變成一片白。後來即使白煙消失，畫面還是有些霧霧的。

每隔2天，日出位置會逐漸移動略小於1個太陽的距離

那麼，每經過1天，日出位置會移動多少呢？從元旦算起的10天內，每天日出位置會往左方（東邊）移動，1天移動的距離略小於1/3個太陽。在夏至的6月20日前，日出位置會一直往左方移動，夏至後則會開始往右方移回去，直到冬至前後。事實上，大約在冬至的1週前，日出位置就會開始往左方移動。冬至和夏至前後為日出位置的折返點，因此位置的變化比較小。平均來說約2天會移動1個太陽的距離。

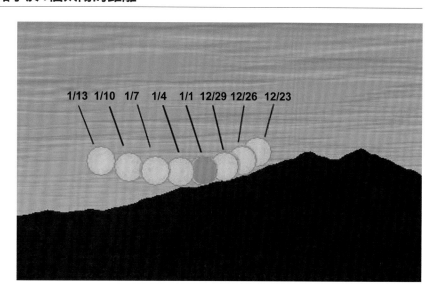

日出位置的範圍可達近60度

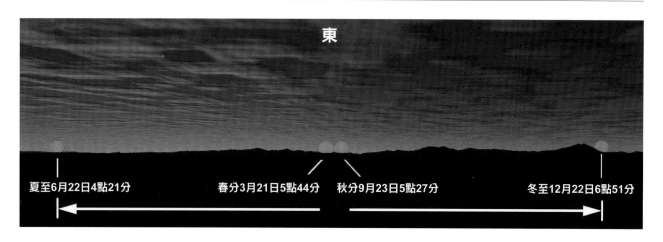

東

夏至6月22日4點21分　　春分3月21日5點44分　　秋分9月23日5點27分　　冬至12月22日6點51分

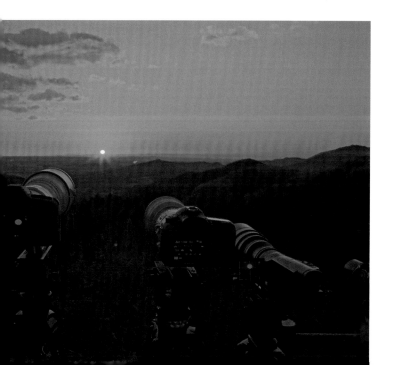

一年內的日出位置差異，最大可相差近60度（※註），日出時間也可相差到2小時10分鐘以上。因為這個變動不算小，所以想要把日出的太陽放入構圖中時，就需要一直移動攝影位置。

後面提到的「鑽石富士」是太陽落於富士山頂的樣子。拍攝鑽石富士時亦需要考慮到日出位置與時間的變動。

※註：60度是東京的數值，愈往北邊數值會愈廣，譬如稚內就有近70度的範圍。反之愈往南邊則愈窄，沖繩名護市就只有約50度左右。

暮光的呈現
尋找可以同時呈現出太陽與風景的地點及時間帶

白平衡不要用自動模式，要用手動調整

晨昏的天空會出現紅色、橙色、紫色等色階，這樣的天空有許多名字，譬如黎明、破曉、曙色、晚霞、黃昏等，可以說是深深刻印在人們心中的顏色。若要用相機忠實呈現出這些顏色的話，最好能手動調整各種設定。如果是用自動模式的話，相機會將這些顏色拍成白天時的顏色，反而失去了晨昏的特色。我們可以由色溫直接調整白平衡，若要凸顯出早晨或黃昏的天色，也可以試著從預設模式中選擇適當的拍攝模式。

WB:自動 這樣的畫面看起來就像是一般的黃昏景色，不過實際上的顏色更紅、更有魅力。

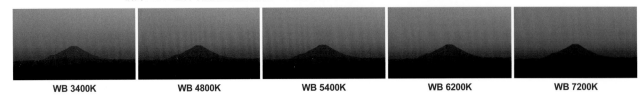

調到6200K左右時較接近實際的顏色，不過有時候刻意調成7200K左右表現更搶眼的顏色也不錯。

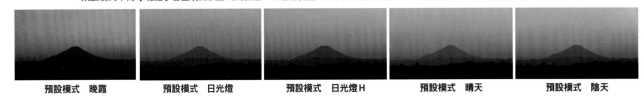

| WB 3400K | WB 4800K | WB 5400K | WB 6200K | WB 7200K |

預設模式中的【晚霞】會呈現出很鮮明的顏色，紅色會變重，畫面的彩度也相當高。其中日光燈H模式就很適合這個畫面。

| 預設模式 晚霞 | 預設模式 日光燈 | 預設模式 日光燈H | 預設模式 晴天 | 預設模式 陰天 |

曝光程度也會影響顏色

晨昏的天色會大幅受到曝光影響。隨著情況不同，有時要正向補償，有時要負向補償。不過晨昏的天空基本上都是逆光，能藉由調整曝光控制顏色的變化，相當有趣。順光拍攝時，適合的曝光程度大概是固定的。不過逆光拍攝

時，在曝光不足的情況下，可以拍出低色調（low-key）的畫面；而在曝光過度的情況下，則可拍出高色調（high-key）的畫面，這也相當有趣。曝光沒有最適當的正解，因此各位可以多方嘗試，試著玩玩看。以下範例中，以+0.5

拍攝時畫面整體會相當明亮，光芒也很明顯；以-0.25拍攝時對比較強烈，光芒也表現出不錯的氣氛。不同攝影者可能會選擇不同的曝光，總之，逆光時最好先多拍幾種不同的曝光再做選擇。

曝光補償 +0.5

曝光補償 +0.25

曝光補償 ±0

曝光補償 -0.25

可同時拍出天空顏色及拍攝對象顏色的時段

　　逆光下拍攝物體時，物體會變成一片黑，就像剪影一樣，讓人相當煩惱該怎麼拍攝。不過只要了解到自然光的特性，就算不靠相機設定，也能拍出漂亮的晨昏景色。前面的範例都是以剪影為主，不過在某些時段拍攝時，可以同時拍到天空的紅色與拍攝對象的顏色。在這個時段拍攝時，請別放過這短短一瞬間的機會。

　　1圖為正面面對太陽時拍攝下來的畫面，樹都變成了剪影。2為太陽剛落下時，因此殘餘的日光還很強，樹仍然是剪影的樣子。
　　3為日落後20分鐘時的畫面，這時殘餘的日光減弱許多，可以調亮曝光，因此可看出原本是剪影的樹是櫻花，變成一幅亮度平衡還不錯的畫面。
　　日落後並不表示黃昏景象的結束，能拍出美麗景色的時間在日落後才開始。在日落後40分鐘內，請盡情發掘暮光世界的有趣之處。

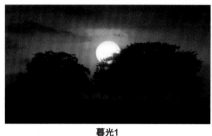
暮光1

暮光2

暮光3

　　左圖的山坡與晚霞與上圖的範例一樣，是日落後經過一段時間才拍到的畫面；右圖為黃昏時的黑尾鷗，並以夕陽為背景。
　　由於天空中的雲彩遮蔽了部分陽光，即使夕陽還未完全落下，畫面中的物體也不會變成剪影，而是以柔和的光線呈現出整體的風景。

　　在早晨或黃昏，如果周圍瀰漫著河霧或其他霧靄，會營造出被柔和光芒包圍的氣氛，可以拍出與平時完全不同的風景。
　　在水溫高、氣溫低的時候，特別是在秋天轉變為冬天時，或是春天日夜溫差大時，比較容易拍出河霧。

在這種太陽升起的氣象條件下，或許可以看到富士山被化妝上美麗紅色的模樣。

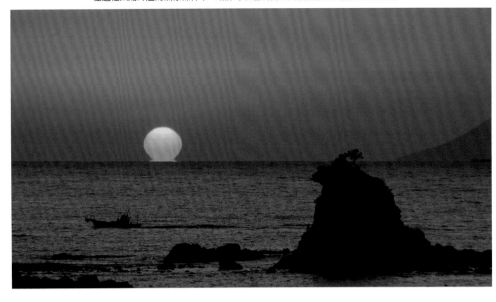

冬天時，披上一層雪的富士山被朝陽染成粉紅色，有紅富士之稱；夏天時，山坡會被朝陽染成赤紅色，有赤富士之稱。
只有在日出覆蓋著一層薄薄的朝霞，使陽光變得柔和時，才看得到這2種富士山。

使用半面漸層減光鏡

在沒有雲霧可以產生自然散射時，還是可以拍出晨昏時天空的顏色。那就是使用半面漸層減光鏡。在天空與地面的明暗差距過大時，我們可以用半面漸層減光鏡來調整，使兩者的曝光程度一致。這種減光鏡的上側會利用減光鏡變暗，中間為漸層，下側則直接讓光線通過。能輕鬆找到曝光的平衡。

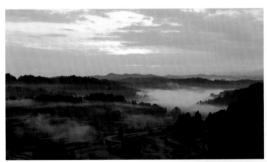

使用半面漸層減光鏡

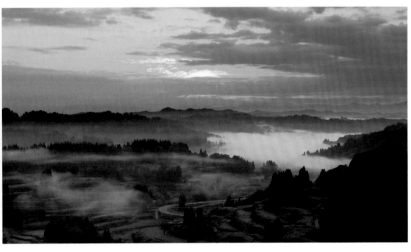

拍攝特殊的自然現象

海市蜃樓

海市蜃樓聽起來很神祕。不過天氣炎熱時，我們會看到路面上的物體產生倒影，像有一灘水一樣；而日出日落時，太陽下緣像是被拉長了一樣，這些就是所謂的下蜃，是相對容易觀察到的海市蜃樓。而往上延伸的上蜃只有在特定地區、季節才看得到，相對罕見。琵琶湖、富山縣魚津市的上蜃相當有名，特別是魚津市的「海之車站·蜃氣樓」，就是許多海市蜃樓愛好者聚集的地方。3～6月時，魚津的春之海市蜃樓就會出現上蜃，不常觀察的人可能不容易發現，不過海市蜃樓的愛好者會親切說明眼前的景象，敬請放心。要說為什麼不容易發現，是因為上蜃比想像中還要小，要是不常觀察的話，就算用雙筒望遠鏡也不容易分辨。攝影時還得用到500mm以上的超望遠鏡頭。

不倒翁般的太陽

朝陽或夕陽的底部會呈現Ω的形狀。在冬天的海上很常看得到這種現象，所以拍攝起來很容易。

海市蜃樓

於富山縣魚津市，海之車站「蜃氣樓」攝影 GH5：500mm+1.4倍EXT & 擴展遠攝轉換
上圖的變化僅僅只有1分鐘，隨即變回原本的樣子。這種海市蜃樓要不是變化很慢，不然就是給人要變不變的感覺，很難說是用縮時攝影比較好，還是用一般的方式拍攝就好。可以試著用1000mm左右的定焦鏡拍攝縮時影片（1fps），同時用其他手邊的相機彈性應對。

雷

特地跑到外面去拍攝閃電是相當危險的行為。請在建築物內攝影。

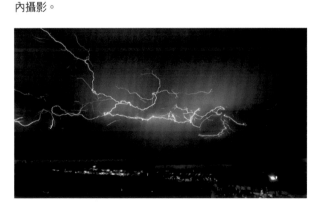

這是將240fps高速攝影下拍攝到的畫面，從0.2秒（47格）中截出4格疊圖後得到的畫面。如果想拍攝雷電的照片，需要拉長快門開啟的時間，進行長時間曝光攝影（Bulb）才行。平常我們只看到一瞬間的閃光，實際上雷電會一直往外延伸，就好像生物一樣在天空遊走。我們就是要仔細捕捉遊走中的雷電模樣。製作這段影片時，我們會先從拍到的影片中截取出靜態畫面，再用編輯軟體重新排列、疊圖，並讓合成後的雷電在3秒內逐漸消失，留下一些餘韻，這樣看起來會更像現實中的雷電。

夜光蟲

夜光蟲是日本近海很常見的浮游生物。夜光蟲會在5月左右大量出現，使海面發出奇幻般的光芒。當它們大量出現時，白天的海就像是被染紅了一樣，是一種沒有毒性的赤潮。

夜光蟲的光非常微弱，很難拍成影片。但若使用高感光度相機α7S，便可拍出清楚的影片。不過，拍攝時還需要用到名為減焦鏡（reducer lens）的裝置，這是一種轉接環，可以將視角放大為1.4倍，光圈提升1級左右。當視角變得更廣，就可以將更多光線聚集到APS-C尺寸的感光元件上，所以會變得更亮，即使是APS-C尺寸的相機也能得到與35mm全片幅相同的視角，因此這種轉接環在廣角攝影時也能派上用場。

◄圖中2種轉接環都是EF→FE。不過左邊是一般的轉接環，右邊則是附有透鏡的減焦鏡轉接環。

PART 5 定點攝影方法

以影像表現大自然的變化

春　　　　　　　夏　　　　　　　秋　　　　　　　冬

在同一個地方小心地從同一個視角拍攝30秒左右的影片

編輯後…

夏　　　　　　　　　　　　　　秋　　　　　　　　　　　　　　冬

使各季節的影像流暢地改變！

所謂的定點攝影，指的是在同一個地方，從同一個角度進行拍攝的方法。可以是一天，也可以是一年，使事物的變化能以影片的形式清楚地呈現出來。

在櫻花的章節中，我們就曾說過這種方法，接著讓我們進一步詳細說明吧。上圖的例子中記錄了一片田在一年內的變化。當然我並不是把相機放在那裡一年，持續不斷地拍攝。而是在春夏秋冬時都到同一個位置上拍攝。實際上因為天候與天空的狀況，我拍攝了4次以上，但沒有到8次。

剪接這些影片時，必須注意各季節交替的部分。不能直接從一個季節跳到下一個季節，而是要讓下一個季節和前一個季節的畫面有部分重疊，平順地轉換過去，讓觀眾在觀看影片時有種「咦！季節什麼時候變了？」的感覺，看起來會比較專業。

本例為一年內的變化。如果拍攝對象的光線或其他狀況會在短時間內產生變化的話，也可以縮短拍攝時間，欣賞短時間內的變化。讓我們來看看其他變化時相當有趣的例子吧。

田園的早晨：日出～白天的田園風景

田園與鳥海山 早晨

田園與鳥海山 白天

這是在日出，以及日出後約10個小時所拍攝下來的影像。大家都知道早晨與下午的風景會有不同的顏色，但如果把顏色的變化縮短到10秒內的話，看起來就會像魔法一樣。即使是如此單純的影片，也會讓觀眾感到驚艷，可說是CP值很高的優秀攝影技法。

富士山知名景點：從忍野眺望富士山·冬～春

忍野 定點1·冬

忍野 定點2·春

忍野 定點3·新綠

拍攝時運氣很好，富士山沒有被雲擋住，拍3次就OK了。設定拍攝角度時是冬天，當時沒什麼人。但到了櫻花季節時這裡就成了人氣的賞櫻地點，我等了30分鐘才拍到想要的影片。定點攝影的位置要一樣才行，故必須確認相機的架設位置。

富士山與晴空塔：白天～黃昏（夜景）

白天
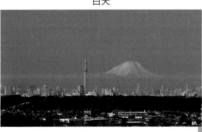

黃昏
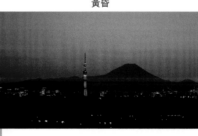

白天與夜景的對比相當有趣。也可以只用黃昏與夜晚的富士山製作成影片，不過，如果一開始先讓觀眾看到白天時的樣子，就能更凸顯夜晚時的樣子。

定點攝影的方法
關鍵在於能否將相機剛好設置在上次的拍攝位置

一如我們在前面範例所看到的，定點攝影時只要能將相機設置在上次的位置，拍出同樣角度就可以了，這個道理大家都能理解。成功的關鍵，在於能否將相機分毫不差地設置在同樣的位置。如果只是要拍早上、中午、晚上的畫面的話，只要將相機一直放在腳架上拍攝，不要從腳架上拿下來就可以了。

但實際上要長時間占據同一個地方是很困難的，就算占到了位置，一直待在那裡等待也很浪費時間。那麼該怎麼辦呢？

筆者在進行定點攝影時，拍完一段之後，會先離開該地，下次攝影時再將相機分毫不差地設置於同一位置。為了做到這點，我會詳細記錄畫面上可作為標記的東西。

首先我會使用變焦鏡頭。先透過廣角端決定構圖。接著轉到望遠端，尋找可以作為標記的東西。找到可以作為標記的東西之後，就記下這個基準物的位置，再轉回廣角端開始拍攝。

剪接定點攝影的影片時，影片會有重疊的「融接（dissolve）」部分，所以15秒通常會不夠，最好能拍到30秒以上。

攝影結束之後，請拍下可以說明攝影狀況的照片。該拍下來的有定點攝影所拍到的畫面（廣角端的畫面）、用以作為位置基準的標記（Zoom in後的畫面），最後是腳架的位置（設置腳架時，周圍要有可作為標記的東西）。這3個就是定點時的指標。只要把這些畫面存在智慧型手機內的話，下次攝影時就不會忘記了吧。

拍攝四季田園的具體方式

接著來介紹我實際上是如何拍攝這個田園四季的範例。將鏡頭從廣角端轉向望遠端後，可以看到手機基地台的鐵塔位於畫面中央偏右下方處。於是我打開螢幕框線，並使右下方的框線交點與作為標記的鐵塔重合。在這個變焦比率下，即使將望遠端的構圖移動了畫面的1/3，也幾乎不會影響到廣角端的畫面。換言之，只要用望遠端對準位置，就能讓廣角端的畫面偏移降到最低，無論何時都能得到幾乎完美重現的畫面。因此，定點攝影有以下幾個重點。

首先一定要使用相同的腳架、相機、鏡頭。

另外，架設器材時最重要的是相機的水平與上次是否相同。要是相機的水平和上次拍攝時不同的話，拍出來的影片差異就會很明顯。特別是像範例的田園照片一樣，天空與山稜線很清楚時，出現偏移就會顯得相當突兀。最近的機器可以用4K等高解析度拍攝，因此可以用編輯軟體稍微放大，將前後影片的位置對上。但如果要修正水平問題，就必須裁減掉很大一部分的畫面，故最好一開始就確認好相機的水平。順帶一提，相機內建的電子水平顯示功能經常有很大的誤差，最好不要依賴它。

另外，就算準備其他高精準度的水平儀，裝在相機上也不一定有很高的重現性，所以最好別這麼做。讓人訝異的是，腳架的水平儀其實很好用。架設相機時，只要善用腳架上的水平儀，設置成跟上次一樣，誤差便小到看不出來。雖然腳架的水平儀看起來不怎麼精準，卻因為它的結構簡單，反而在設置時有很高的重現性。

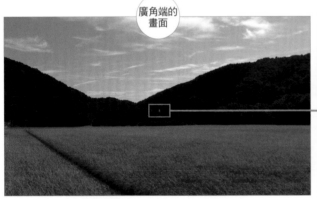
廣角端的畫面

廣角端的畫面，也就是定點攝影時的畫面。

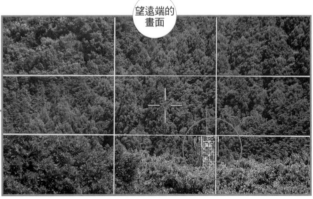
望遠端的畫面

使畫面右下方的鐵塔與框線重合。

對齊腳架位置。

以手機拍攝腳架位置與前次拍攝時的畫面。

　　這種用望遠端來對正位置的方法有幾個缺點。首先是，這只能用來對正以廣角端拍攝的影片，要是拍攝的過程中把鏡頭稍微拉近一點的話，下次攝影時畫面就很可能會出現偏差。另外，要是

對正位置時，從望遠端找不到可以作為基準的物體，就沒辦法用這種方法。

　　不過近年來4K影片的解析度相當高，所以只要在廣角端對正位置，就算稍有偏移，也可以在編輯時調整回來。

　　無論如何，只要掌握住拍攝訣竅，定點攝影就一點也不困難了。與其找出上次拍攝的影片，辛苦比較位置並調整相機，這些方法能更有效率、更正確地拍出定點攝影影片。

用編輯軟體進行融接

　　最後在攝影結束後，我們就要將拍到的影片素材放到編輯軟體中編輯。現在應該每個影片編輯軟體都有融接的功能，所以這個步驟一點都不難。

　　不同編輯軟體的操作方式會略有不同，但是基本上，只要在轉場效果（transition）中選擇融接就可以了。時間請選擇稍長的5秒鐘。太長的話觀眾難以感受到畫面的切換；太短的話便難以發揮出定點攝影的重疊效果。

　　下圖的編輯畫面中，右側橢圓圈起

來處為使用融接轉場的部分。融接方式建議選擇cross dissolve。左側橢圓圈起來處，表示上方的綠色田園畫面逐漸淡出，以得到與融接相似的效果。我們可以依照自己的需要，調整淡出的曲線。用哪種方式連接影片都可以，請多嘗試看看。

整理

　　定點攝影這種拍攝方式，就算沒有特殊的器材，也可以輕鬆拍出有趣的效果。我們周圍的公園就有櫻花等各個季節的花朵，以定點攝影拍攝這些對象，便可簡單表現出四季變化。而且不管從何時開始都可以，不如就先從尋找附近適合定點拍攝的地點開始吧。

　　不過，如果太貪心，一次拍很多個點的話，跑來跑去也是件很麻煩的事。一開始請選擇2～3個點就好。

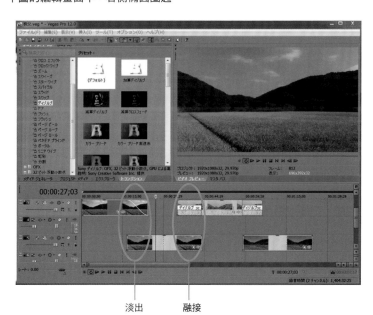

淡出　　融接

PART 6 練習縮時攝影
讓時間看起來變得更快的方法

 挑戰 4K 高畫質！

　　雲朵在高空迅速飄移、星體在空中旋轉、車流成為一道道光束,如生物般在高速公路上疾駛而過。這類影像大多源自於縮時攝影這種拍攝技法。過去人們拍攝時,只能使用昂貴的底片相機,不過拜數位相機之賜,現在每個人都有辦法拍出這樣的影片。

　　一般的影片在拍攝時,會以每秒鐘24～60個畫格的速度記錄。如果以1秒1格的比例拍攝,播放時卻和平常一樣每秒播30個畫格,即30fps的話,

那麼就會以拍攝時30倍的速度播放。這種方法可以讓我們將拍攝30分鐘所得到的畫面濃縮在1分鐘的影片內。對於人類的感官來說,就算看到植物的開花或者是昆蟲的羽化,也不會覺得它們有在動。但使用這種技法後,就可以縮短這些過程的時間,使其看起來活靈活現。雖然這種技法已經存在很長一段時間,但拍攝的效果很好,因此近年來也常在各種社群網站上看到這類影片,相當受人們歡迎。

　　拍攝時降低每秒畫格數的縮時攝影,與間隔攝影、微速攝影、低速攝影……等技法名稱不同,實際做法也有些微不同。不過近年來,縮時攝影以及縮時影片的普及程度已經超越了間隔攝影與微速攝影,因此本書中也使用「縮時攝影」作為這類技法的名稱。不過,有些相機將其稱為間隔定時拍攝(Nikon)或是時間間格拍攝(SONY),所以我們也會使用這些稱呼,但和縮時攝影是同一個意思。

縮時攝影進入了高畫質時代！

　　隨著數位相機的普及，縮時攝影也愈來愈普遍。如各位所知，各家數位相機之間的高畫質競爭也相當激烈。特別是感光元件的高畫質化、大尺寸化，不只讓一般攝影變得更多樣，也讓縮時攝影的世界獲得許多好處。現在即使使用高感光度，雜訊也減少到了令人吃驚的程度，拜此所賜，吸引了愈來愈多人拍攝夜景或星體的縮時影片。現在，專業的星體攝影工作也經常可以看到人們使用數位相機，就連「星景攝影」這種帶入風景、較為柔軟的星體攝影方式，也成為了相當受歡迎的領域。說到拍攝星體的影片，通常就是指連續拍攝這種星景照，再將其編輯成影片的縮時攝影。當然，我們也可以攝影機拍攝即

時（real time）的星體影片再進行編輯，但在全片幅機種中，也只有極少數的相機可以這樣拍，還需選用光圈較大的鏡頭才行，這種攝影方法將在其他地方說明。這裡就讓我們來談談，在不使用特殊相機的條件下，要怎麼拍出美麗而具衝擊性的縮時影片吧。

　　那麼，使用數位相機來拍攝縮時影片有什麼優點呢？如前所述，數位相機的雜訊少很多。特別是在暗處拍攝時，可以拍到遠比傳統攝影機還要漂亮許多的畫面。這不是因為傳統攝影機的性能比較差，而是因為數位相機可以長時間曝光。傳統攝影機的畫格率基本上都在24fps以上，幾乎找不到有慢快門模式，也就是能將快門調到1秒以上的機

種，最長頂多也只能調到1/4秒。另一方面，幾乎所有的數位相機本體就能設定長達30秒的長時間曝光。這樣的曝光時間，再加上ISO1600‧F2.8的鏡頭，就可以拍攝到銀河的縮時影片，而且雜訊很少。至於星體繞著北極星旋轉的星軌影片，甚至不需要感光度那麼高的設定，也能拍出很漂亮的影片。相反的如果用傳統攝影機的話，難度就會變得相當高。

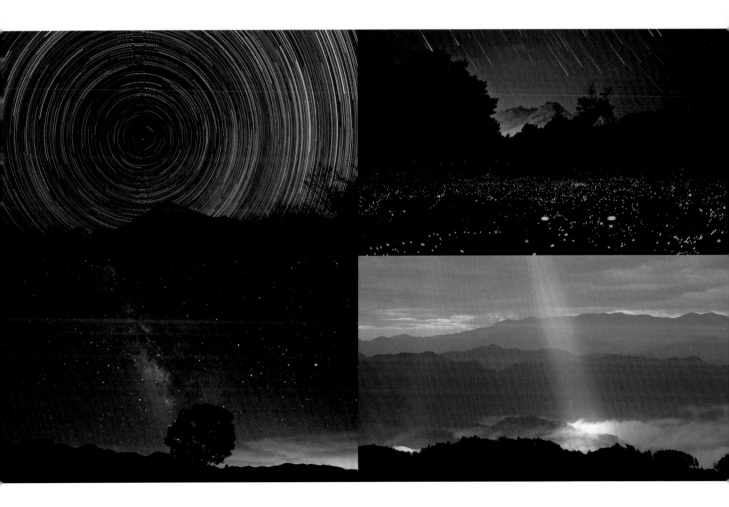

各種相機的拍攝方式

要在相機內製作成影片，或是僅做成編號連續的靜止畫面？

1 拍攝時準備間隔時間計時器（遙控器），拍完之後再用編輯軟體製成影片。

副廠製造的間隔時間計時器很便宜，就算相機沒有內建縮時攝影功能，也可以用計時器來拍縮時影片。基本上只要設定好計時器的間隔時間，再按下開始鍵，就會持續拍攝下去。某些產品需要指定拍攝張數，然而最大拍攝張數在1000張以下的產品，有時在拍攝植物的縮時攝影時會不夠，因此選擇計時器時要特別注意。

拍攝結束後，可以得到許多靜止畫面，把這些畫面複製到電腦上，就能用編輯軟體製作成影片。下圖為花1個半小時拍下800個畫面的一部分縮圖。

左方為Canon的原廠產品。右方則是副廠產品，價格為原廠的1/4以下。連接線可連接各種形式的接頭，可連接至各廠牌的相機。比較讓人擔心的是耐用程度。之前買的副廠計時器只用了三年左右就壞了。現在這個副廠計時器不知道還能用多久，不過Canon的原廠產品已經用了十五年還是可以用。如果在長時間攝影時因為遙控器故障而拍攝失敗的話，應該會很讓人沮喪吧。由於筆者會同時使用多個相機拍攝，所以也會使用副廠計時器。不過，這個產品容易從接頭上掉下來，使用時請小心不要讓它脫落。

將靜止畫面製作成縮時影片的過程

將靜止畫面匯入影片編輯軟體，輸出成影片。

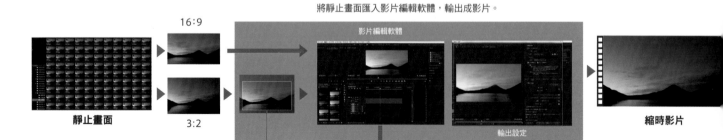

16:9

影片編輯軟體

輸出設定

縮時影片

靜止畫面

3:2

如果原本影片的格式是3：2，在匯入至影片編輯軟體時，會裁剪成16：9。

用影片編輯軟體將靜止畫面轉成影片時，要設定1張畫面占幾個畫格。這個設定會影響到影片的基本長度。

長寬比為3：2的照片該怎麼處理呢？

如果拍下來的照片長寬比為3：2的話，放入影片編輯軟體後，軟體會自動在左右加上黑色條塊，讓長寬比符合16：9。此時只要用圖片編輯軟體或影片編輯軟體裁剪成16：9的話，就沒什麼問題了。既然如此，那一開始就用16：9的長寬比來拍攝不就好了嗎？雖然是這樣說沒錯，不過，活用照片的解析度、盡可能放大拍攝的範圍，之後再裁剪喜歡的部分來製作成影片也不錯。而且，有時候在靜止畫面的狀態下調整亮度或顏色等，能讓影片更漂亮。

如果將長寬比為3：2的照片直接匯入影片編輯軟體，軟體就會幫我們轉換成符合4K或HD的解析度，但為了不讓原來的圖像變形，左右兩邊會多出黑色條塊。

設定1張靜止畫面占多少個畫格，會直接影響到播放速度

將拍攝到的靜止畫面全部一起拉到影片編輯軟體後，一般來說，軟體會自動依照拍攝順序（拍攝編號）排列。靜止畫面會在動畫編輯軟體中依照時間軸排成橫列，這就是靜止畫面轉變成影片的瞬間，但此時還有一點需要特別注意，那就是要讓1張靜止畫面占幾個畫格（frame）。這項設定會直接影響到縮時影片的長度。

這個設定通常在匯入靜止畫面時就會進行，所以必須事前設定好才行。譬如說，當我們將300張靜止畫面匯入影片軟體，並設定1張靜止畫面占1格，就會得到300個畫格的影片。若設定輸出為30fps的話，最後就會得到10秒的影片。那麼，如果設定1張靜止畫面占2格的話又會如何呢？影片會變成600個畫格，因此在30fps下會變成20秒的影片。和1張靜止畫面占1格的情況相比，影片變成2倍長，所以動作速度也會變慢成原來的1/2。

那麼，如果將這600個畫格以60fps輸出的話又會如何呢？答案是會得到和設定成1畫格、30fps輸出時相同的10秒影片。這些是縮時影片設定的骨幹，只要先理解這些參數，應該就能理解之後我們提到的各項設定。

大部分的影片編輯軟體中，都需要設定靜止畫面匯入時的長度（frame）。縮時攝影的基本數值為1個畫格，不過有時候設定成2～3個畫格會比較好。

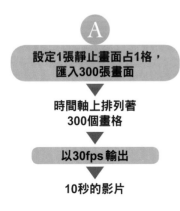

A

設定1張靜止畫面占1格，匯入300張畫面

▼

時間軸上排列著300個畫格

▼

以30fps輸出

▼

10秒的影片

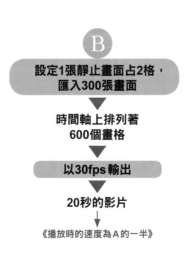

B

設定1張靜止畫面占2格，匯入300張畫面

▼

時間軸上排列著600個畫格

▼

以30fps輸出

▼

20秒的影片

↓

《播放時的速度為A的一半》

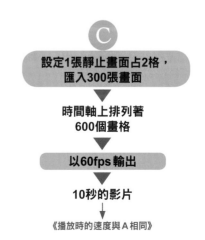

C

設定1張靜止畫面占2格，匯入300張畫面

▼

時間軸上排列著600個畫格

▼

以60fps輸出

▼

10秒的影片

↓

《播放時的速度與A相同》

2 利用相機內部的間隔拍攝功能攝影，攝影後再用編輯軟體製作成影片

這種方法只要一台相機就可以完成攝影，所以不需要擔心忘記帶間隔時間計時器，或者是計時器的電池沒電之類的問題。另外，就算在陰暗處，也只要在相機螢幕上操作就好，設定時輕鬆許多。攝影完成後的處理則與第1節的設定相同。

若相機本身就有間隔攝影功能的話，在縮時影片的設定上，就會有一些可以提高影片品質的項目，譬如設定畫面中的【曝光平滑化】。在縮時影片中，如果明暗變化的速度過快，看起來會很不舒服。如果相機的設定對曝光變化反應很敏感的話，就更是如此。拍攝照片時，因為一張照片就是一整個作品，故可以慢慢調整曝光程度。但是在縮時攝影中，如果是10秒拍1個畫格的話，拍攝30個畫格就需要300秒＝5分鐘的時間。朝陽或夕陽時，美麗的光影在5分鐘內就會產生很大的變化。然而這種變化會受到雲或氣流的影響而不固定，而且相機的自動曝光（AE）也會對

應這些變化緩慢地來回在極限的數值之間。簡單來說，以相機拍攝朝陽或夕陽時，自動曝光會不穩定地慢慢變亮（朝陽時），或是慢慢變暗（夕陽時）。為了讓環境的光影變化不會讓拍出來的影片時亮時暗，就需要開啟【曝光平滑化】功能。如果朝夕的光影變化很大時，請使用自動曝光拍攝，並開啟這個【曝光平滑化】，會拍出比較好的影片。以前還沒有這項設定的時候，只能手動調整相機曝光，設定曝光補償。有了這個設定後，使縮時攝影變得簡單許多。

【靜音攝影】的設定如字面所示，就是在拍攝時不會產生快門聲，在縮時攝影這種快門會一直按下的攝影中可以保持安靜。【電子快門】也有著類似的功效，不會產生快門的機械音，能讓人安靜地進行拍攝工作。另外就是，在不使用機械快門的情況下，感覺好像比較省電，也比較不會耗損快門裝置。雖然這部分沒有經過嚴謹的研究，但這些設

引人注目的曝光平滑化功能！

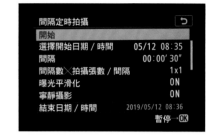

間隔定時拍攝	↰
開始	
選擇開始日期／時間	05/12 08:35
間隔	00:00′30″
間隔數×拍攝張數／間隔	1x1
曝光平滑化	ON
寧靜攝影	ON
結束日期／時間	2019/05/12 08:36
	暫停→OK

有曝光平滑化功能的相機

Nikon D850　　　　Nikon Z 6

定能讓人在精神上比較安心。不過，有些機種的電子快門沒辦法長時間曝光，在拍攝星星等較暗的拍攝對象時須特別注意。

Panasonic S1的間隔攝影功能

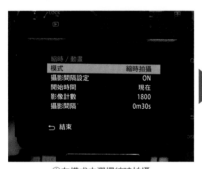 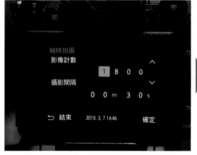

①在模式中選擇縮時拍攝　　　②設定攝影張數（影像計數）與攝影間隔　　　③將驅動模式轉盤轉到縮時攝影

➡Panasonic的機種中，從3萬日圓就能買到的入門級消費型數位相機，到這裡的最高級機種S1，它們的縮時攝影設定基本上都差不多，可以說都擁有相當成熟的縮時攝影功能。甚至可以在換電池或換記憶卡的情況下，繼續維持縮時攝影的功能，可說是盡善盡美。但有時候這麼完美的功能反而會造成麻煩……要是想進行一般的拍攝，卻忘了將轉盤切回來的話，會演變成很糟糕的結果，請特別注意！

④進行縮時攝影

3 在相機內，將拍攝下來的連續靜止畫面製作成縮時影片

Panasonic相機是將拍好的靜止畫面保存下來後，之後再製作成縮時影片。如果拍下影片後要做裁剪或顏色修正的話，這是最推薦的方法。

這些機種可以在機體內完成間隔攝影與影片製作，也會將拍攝完成的靜止畫面，依照間隔攝影的設定整理為一個個群組，因此在製作縮時影片時也方便許多。唯一要注意的是，靜止畫面的長寬比會直接沿用到影片中。如果靜止畫面是16：9的話就沒問題，但如果不是16：9的話，則會在不足的部分補上黑色條塊。不過原本的16：9靜止畫面的解析度就等於照片的解析度，因此4K解析度的照片可以在放大後進行裁剪，16：9的設定還是有其意義。

①設定攝影間隔與張數

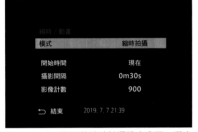

Panasonic GH5的縮時拍攝設定畫面。選定攝影模式和攝影張數後就可以開始了。

②將靜止畫面轉成影片的設定

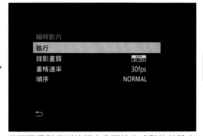

將間隔攝影得到的靜止畫面輸出成影片的設定畫面。可以設定畫質（4K或HD）以及畫格速率。

③完成的縮時影片

有計時器標示的是編號連續的靜止畫面，有攝影機標示的是製作完成的影片。Panasonic的機種在製作完縮時影片後，編號連續的靜止畫面檔案仍會留下。

4 在攝影階段就製成縮時影片（不會留下靜止畫面）

在拍攝前就設定好攝影間隔與張數，直接製作成縮時影片的功能，優點是拍攝完畢後可以直接得到影片，缺點則是不會保留原本的靜止畫面素材。許多相機可以在這種方式與「2」的間隔攝影之間做選擇。

每家相機廠商的縮時攝影名稱各有不同，常讓人眼花撩亂。有些相機會將縮時攝影歸類為影片拍攝，間隔攝影則歸類於靜態畫面拍攝，在相機設定內將兩者分開。

與其說哪種方式一定比較好，不如依照攝影目的來選擇模式。譬如說，如果只能拍攝一次，又很難預測拍攝對象的運動方式的話，最好用【間隔定時拍攝】進行攝影；如果已經確定拍攝條件的話，則可以直接拍攝縮時影片，像這樣分別使用就好。

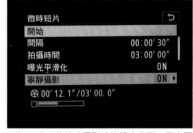

Nikon Z 6的縮時攝影功能設定畫面。與左頁上方的設定畫面很像，但其實功能不太一樣。這個功能可以一口氣拍出影片。

POINT **Canon與Nikon單反相機的使用者須注意這點**

Canon和Nikon的單反相機使用者相當多，不過這2家的間隔攝影與縮時攝影是不同的功能。若選擇縮時攝影的話，靜止畫面的編號連續檔案在影片完成後就不會留在相機內，故沒辦法在拍攝完畢後進行加工。拍攝前請先了解這2個功能之間的差異。

要準備的器材
夜晚與長時間攝影時須準備的器材

腳架

幾乎100%的縮時攝影都會用到腳架。由於拍攝時相機基本上是固定不動的，所以就算沒有可以讓相機平滑轉動的雲台也沒關係，能將相機確實固定住的靜態攝影用腳架說不定還比較適合。不過，如果要確保水平的話，攝影機用雲台會比較好用。

在攝影機用的腳架上架設自由雲台，乍看之下是很奇怪的架設方式，之所以要這樣架設，是為了要在不動到拍攝角度的情況下迅速換下沒電的電池。因為沒辦法準備外部電源，所以只能使用一般的電池更換。如果直接將相機架在攝影機雲台的話，雲台和相機的接觸面會太廣，使我們無法打開電池蓋。換電池時要先將相機從腳架上取下，才能換上新電池。考慮到損失的時間和拍攝角度的重現性，只好將自由雲台架設在攝影機雲台上，使我們能自由打開電池蓋。

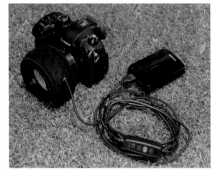

這種鏡頭加溫器可以設定高、中、低3種溫度，在0℃的環境下，設定中溫就可以了。不過，加溫器的電力消耗相當大，插上5000mAh的行動電源時，加溫器的可用時間比它宣稱的還要短。插上10000mAh的行動電源時，可使用2天（5小時×2），還算合格。在不同的氣溫、濕度下，要帶多少電池，這些都得靠經驗判斷。如果要拍攝的是絕對不能錯過的對象，那麼最好在正式拍攝前試拍看看，以做好萬全準備。

鏡頭加溫器

若日夜溫差過大，會提高結露現象出現的機率，鏡頭上會出現許多小水滴。此時，鏡頭專用的加溫器就成了必備工具。建議選擇可以用行動電源充電的鏡頭加溫器，比較方便。

使用鏡頭加溫器時的畫面

不使用鏡頭加溫器的畫面

相機用外部電源

一般相機在使用一般電池時，約可拍下300張畫面。但若是在氣溫較低的高處，或者是氣候寒冷時，有時電池的續航力會變得只剩一半以下。拍攝縮時影片時，比起在有電沒電的邊緣掙扎，不如使用外部電源。這可以說是縮時攝影的基本方式。

但一般的相機原廠很少會出外部電源，所以只能買副廠的來使用。我用過很多種外部電源，事實上也看過許多不良品……建議購買時多多參考網路上的評價。

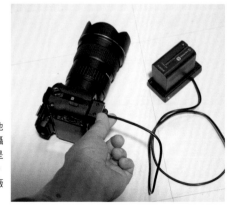

➡這是適用於Sonyα7S的耦合器型（連接頭與電池大小相同）外部電源。使用的電池為Sony業務用攝影機的L型電池。大型電池有6300mAh的電量，是原廠NP-FW50鋰電池的6倍，足夠使用一個晚上。最近有些產品改成了行動電源的形式，但都不是原廠貨，請自行評估過風險後再使用。

基本設定
成功拍攝日出的基礎知識

1 手動對焦

拍攝數公里遠的山,或者是極為遙遠的星星時,請對焦到最遠的無限遠處。如果是旋轉式的對焦環,對焦環上有標示∞的話,只要往那個方向轉就可以了。不過現在的AF鏡可以轉到∞之後的位置,∞不是在旋轉到最底的地方,所以要特別注意。

讓人意外的是,要正確對到焦其實沒那麼容易,請使用Live View的放大功能檢查是否有對到焦。首先請提高ISO感光度,找到比較亮的星星,並使

這些星星的光點縮到最小。這麼一來較暗的星星也會變得比較清楚。接著再以這些較暗的星星為基準,使其光點縮到最小,這樣就完成對焦了。為了防止對焦環移動,可以先用膠帶固定住,不過這是只有在手動對焦的全盛時期,對焦環還是機械式、有一定黏性時的事了(現在仍有部分對焦環是機械式,這時只要用膠帶就可以固定住了)。在AF全盛時期的現代,對焦環多由電子控制,稍有失焦就會自動調整。譬如在我們貼

膠帶時,就有可能不小心動到對焦位置。但最容易動到對焦位置的,其實是溫度與濕度造成的膠帶伸縮,使對焦環改變位置。另外,有些鏡頭在開關電源時,也會稍微動到對焦位置。要是過度信任膠帶的固定能力,可能中間開始就會拍到一大堆沒對到焦的畫面。因此,在交換電池或切換模式時,還是再確認一下對焦位置比較好。

2 手動調整白平衡

漆黑的天空又叫做夜空,但其實夜空包含了靛、藍、綠等顏色,人工光造成的光害與月光也會影響夜空的拍攝。若是單純以RGB降低灰階濃度的話,就會變成黑色,但與實際的天空顏色相比,會變成有點單調的顏色,這跟自動白平衡是相同的原理。因此拍攝星空時請不要使用自動白平衡,而是要手動設定色溫,進行細微的調整。

WB3200　　　　WB4800　　　　WB5800

使用3200K拍攝時,畫面會偏向寒色系,呈現出帶有一些藍色的天空,在星體照片中經常可以看到這種色調。若使用預設模式中的鎢絲燈模式就會拍出這樣的顏色。4800K是偏中性的黑色,感覺比較自然,在預設模式中選擇日光燈模式就會接近這樣的顏色。有些相機還會將日光燈分成許多種,可以拍出和上圖照片些微不同的色相。5800K的色溫與太陽光接近,會呈現出帶有一些紅色的天空。拍攝夜景時,如果使用鎢絲燈模式可能會覺得色調有些冰冷,這時可以改用5800K拍攝,就可以拍出比較溫暖的氣氛。另外,如果是連續拍攝朝夕的風景,為了拍出漂亮的紅色天空,用這個色溫拍攝較好。

3 關閉防手震

這可以說是基本中的基本,應無需多做說明。為以防萬一,拍攝前請確認有將防手震設定為OFF。

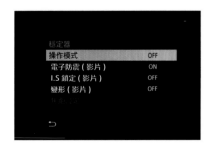

4 長時間曝光時,關閉雜訊抑制

要是打開這個功能的話,拍攝完1張畫面後,就會開始另外拍攝1張全黑的畫面。因為開啟雜訊抑制功能時,會將得到雜訊資訊的第2張畫面重疊在第1張畫面上,去掉雜訊,以得到清晰的畫面。拍攝縮時影片時,2張畫面的拍攝間隔很長,因此把這個功能關起來會比較好。

拍攝星空縮時影片

以縮時攝影拍攝星空，可以看到星星在轉動，讓人直接感受到地球的自轉，是相當有趣的影片。設定攝影間隔10～30秒左右，就可以拍出還不錯的影片。

譬如設定20秒拍攝1格，共拍攝600格的話，攝影時間就是3小時20分。以30fps輸出後，便可得到20秒的影片，兼顧了星體運動與鑑賞時間的平衡。

這個設定適用於比較明亮的夜空。若設定曝光條件為F2.8、快門速度為15秒、ISO1600的話，可以拍出以下範例般的影片。

每20秒拍攝1個畫格，共拍攝600格，可以拍成20秒的影片

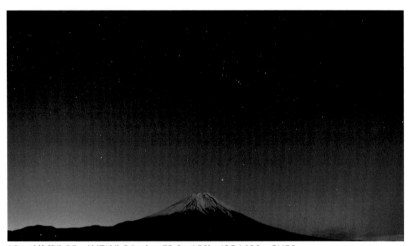

12mm（換算為35mm片幅時為24mm）　F2.8　15秒　ISO1600　GH5S

這是在朝霧高原拍攝的影片。如果是不常看星空的人，或許會認為這樣的夜空已經夠暗了，也拍到了不少星星。但實際上，這樣的亮度在星體攝影中仍嫌環境過度明亮，要是曝光比這還要大的話，整個天空看起來會一片白，而拍不到較暗的星星。在這麼亮的環境下，是很難拍到銀河的。

加上柔焦鏡，使明亮的星星看起來更大顆

在同一個地方，使用柔焦鏡拍攝後可得到如下影片。由下圖範例可以看出所有的星光皆呈現出擴散的感覺，其中，較亮的星星擴散的程度比較大，較暗的星星擴散的程度比較小。柔焦鏡的這種特性可以強調較亮的星星，使我們更能清楚看出星座的形狀。由範例可以看出，與肉眼觀星相比，富士山上方的獵戶座在用柔焦鏡拍攝時形狀更為清楚。這裡的柔焦鏡通常會使用Kenko製造、拍攝星體專用的MC Pro Softon（A）。也可以使用PRO1D Pro Softon（A），這種柔焦鏡的塗層與前者不同，逆光時有抑制鏡頭眩光的功能。

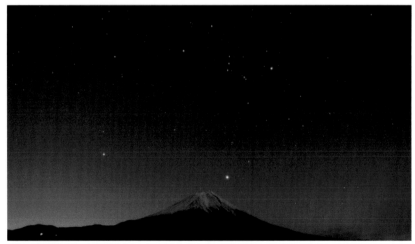

12mm（換算為35mm片幅時為24mm）　F2.8　15秒　ISO1600　GH5S　【裝上柔焦鏡】

Kenko Tokina MC Pro Softon（A）

拍攝星空影片時，關鍵在於地面上的風景

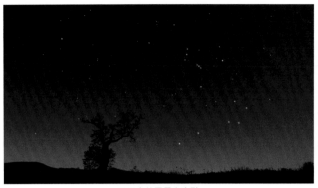

地面上的風景有亮點

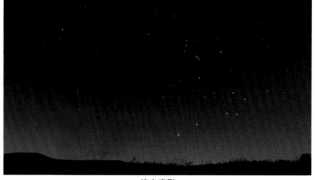

沒有亮點

星空轉動的影片固然有趣，不過如果拍攝時多注意地面上的風景，就能拍出更有趣的縮時攝影。譬如說，光是讓一棵地面上的樹入鏡，就可以讓影像給人很不一樣的感覺。

作為對比，右上圖是以電腦軟體修掉這棵樹後的畫面。這麼一來，觀眾會不曉得要看哪裡才好，而成為了一個不穩定的畫面。或許拍攝的人是想拍攝星

星，但對觀眾來說，可能看5秒後就覺得這個影片很無聊。為了讓觀眾有良好的觀看體驗，請多下點工夫在影片的趣味性上。

拍攝靜止畫面時，只要當下把喜歡的風景拍下來帶回去就行了。而星景的縮時攝影雖然並不困難，然而在拍攝時，除了注意銀河與星座「在這個地方的這種構圖」之外，還要考慮到各星體

移動時的樣子。這就是星景縮時攝影的醍醐味。縮時攝影中最有趣的就是白天到夜晚的變化，請試著尋找「在這個地方」最關鍵的樹木、岩石、山，之後再開始設置相機。當然，既然是從白天開始拍攝，拍攝前自然還看不到星星，故在拍攝前請先確認好方向。

建議使用比24mm更廣角的鏡頭

該使用哪種鏡頭才好呢？考慮到視角，星景照片建議使用24mm以下的鏡頭。14mm鏡頭就能讓地面上的景色一起入鏡，畫面看起來比較平衡。再來，使用光圈較大的鏡頭就可以不調高ISO，拍攝星景時會比較好看。

長時間曝光是拍攝星體的基本操作，然而鏡頭的焦距愈長，拍到的星體就愈不像點，而像是線。由於星體會

「流動」，所以長時間曝光時就跟晃到一樣，會降低星體的解析度。我們可以用一個簡單的算式來減少這樣的影響，稱為「500規則」。500除以焦距的數值，就是讓星體移動軌跡不那麼明顯的最長快門速度。假設是24mm鏡頭，500÷24mm可以得到約20秒的快門速度。如果要用15mm鏡頭拍攝銀河的話，計算後可得到30秒的數值，F2.8的鏡

頭ISO可調到1600。

現在有許多ISO1600～3200、能在暗處拍攝的相機。換言之可以用F2.8以下的大光圈鏡頭拍攝星體。不過前面的「500規則」考慮的是照片品質，影片因為畫面是連續性的移動，星體的流動（晃動）會比較不明顯，所以還有一些空間。

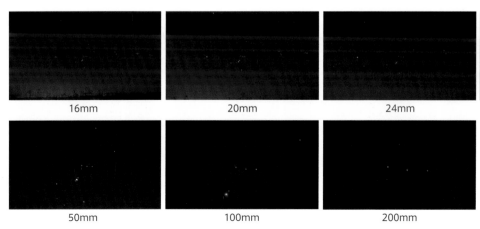

16mm

20mm

24mm

28mm

50mm

100mm

200mm

如果要讓風景入鏡的話，焦距小於24mm會比較好，28mm大概就是極限值了。要是比28mm長，拍攝主題就會從獵戶座變成組成獵戶座的各個恆星或星團。依照500規則，50mm下曝光時間只有10秒，故需要光圈較大的鏡頭。如果是50mm的標準焦距，要找到便宜、光圈又大的鏡頭並不困難。但如果是望遠鏡頭的話，價格就會一口氣飆升。200mm的鏡頭快門速度必須在2.5秒內，如果想拉長快門速度，就必須使用赤道儀等可以追蹤星體移動的工具。

什麼是赤道儀？

赤道儀是一種能讓相機以一定速度自動旋轉，抵銷地球自轉的裝置。能讓星體拍起來像是靜止不動一樣。專業的星體攝影，譬如以望遠鏡頭拍攝較暗星體，或者以廣角鏡頭進行長時間曝光拍攝，以拍出更多昏暗天體時，就一定會用到赤道儀。用赤道儀追蹤星體拍攝影片時，影片中的星體皆靜止不動。可能有些人會覺得這樣拍出來的影片似乎會很無聊。但事實上，影片中仍可感覺到空氣的波動，使星體看起來像是擁有生命一樣。

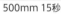

500mm 15秒

500mm 15秒・以赤道儀追蹤

以赤道儀追蹤並拍攝獵戶座的樣子

由上圖可以看出，以赤道儀追蹤並拍攝獵戶座時，相機會跟著星座移動。

使用赤道儀拍攝，並讓風景入鏡，可以拍出有趣的影片

赤道儀
On

赤道儀
Off

以赤道儀追蹤並拍攝獵戶座，一開始看起來就像靜止畫面一樣，好像完全沒動。之後出現富士山時，觀眾才會發現這是縮時攝影。在獵戶座西沉至富士山下後關閉赤道儀，緊接而來的朝陽，使夜晚的富士山轉變成紅富士與白天時的富士山。這樣的影片可以讓人看很多次也不會膩。

設置赤道儀

赤道儀是一個架設相機用的裝置，將其轉軸朝向北極星旋轉，便可抵銷地球自轉（讓相機追著特定星星跑），使畫面中的星星固定在一點上。拍攝光芒微弱的星星時需要長時間曝光，但長時間曝光下又會拍成星軌，故會使用赤道儀進行拍攝。近年來，隨著便攜型赤道儀的出現，讓一般人也可以享受到拍攝星體的樂趣。另外，還有些縮時攝影用的赤道儀，可以設定旋轉速度為自轉速度的1/2～24倍（可以在縮時攝影時，讓相機彷彿搖鏡般慢慢旋轉，增加影像的變化）。

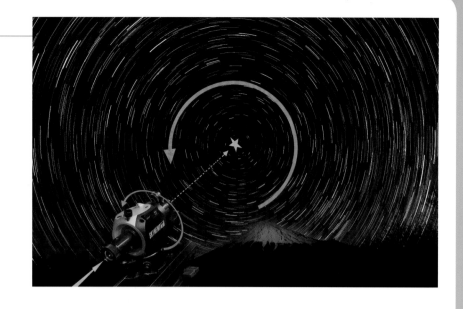

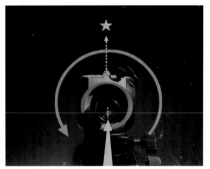

調整極軸望遠鏡，使北極星進入視野。

透過極軸望遠鏡觀察北極星（右圖），調整角度，使其與APP上所顯示的北極星（中圖）位於相同位置。

透過極軸望遠鏡所看到的北極星實際位置。

設定赤道儀時，必須使赤道儀的旋轉軸與地軸平行，所以旋轉軸軸心的延長線必須正對北極星。便攜式赤道儀大多會有一個小小的窺視孔，只要能從這個孔看到北極星便完成設置了。這樣在100mm的焦距下，2～3分鐘的快門速度也能拍到清楚的星點。如果是用廣角拍攝星景影片，這樣就夠用了，但因為實際上北極星的位置與地軸的延長線之間有微小的差異，所以當我們用200mm以上的望遠鏡頭，或者長時間曝光時，就必須用更精確的定位方法。那就是使用極軸望遠鏡（攝星儀）。它是設置赤道儀的專用望遠鏡，與赤道儀的旋轉軸平行。操作時必須讓北極星進入視野內，並依照拍攝地點與時間算出正確位置，再將北極星移至該處。

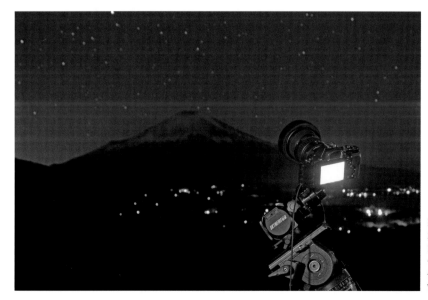

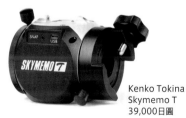

Kenko Tokina
Skymemo T
39,000日圓

如果是廣角鏡頭的話，設定完成後，只要用自由雲台決定好位置便完成設置。這個Skymemo T也搭載了間隔攝影功能，因此即使是沒有縮時攝影功能的相機也可以拍攝間隔攝影。只要將赤道儀連接上相機，便可由智慧型手機或平板電腦等裝置上的APP，經Wi-Fi網路控制赤道儀，設定間隔攝影。

拍攝銀河

銀河是銀河系的橫截面，夏天的銀河之所以看起來特別清楚，是因為夏天看到的是星體密度較大的銀河系中心；冬天看到的銀河方向剛好相反，是看著銀河系外側，所以看起來比夏天的銀河黯淡許多。

讓我們用實際的範例來說明吧。這是用α7S、ISO6400、F2.8、快門速度13秒、16-35mm變焦鏡在21mm焦距下拍攝而成的影片。如果是其他相機的話，用ISO3200拍攝時或許就會產生許多雜訊，而且快門速度也長達近30秒。

範例中可以看到樹木與銀河，右下方遠處的城市燈光相當顯眼，但因為攝影地點本身的環境相當暗，所以還是可以拍得到漂亮的銀河。基本設定與前面提到的星體攝影相同，簡單來說就是

1.使用手動對焦。　2.手動調整白平衡（建議調整色溫）。　3.關閉防手震功能。　4.關閉長曝雜訊抑制功能（最好也將高感光度雜訊抑制功能調弱）。

曝光級數的值比都市近郊的天體攝影還要大3級，周圍人物卻暗到讓人分辨不出是誰，可見環境相當陰暗。

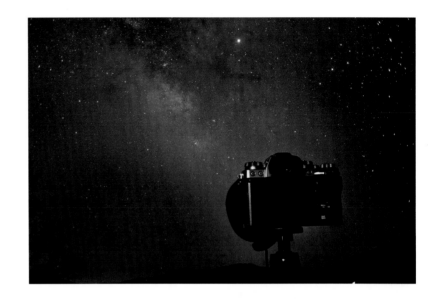

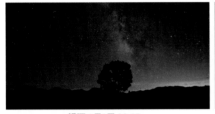

銀河 6月3日 02:15

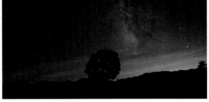

銀河 6月3日 02:53

銀河 6月3日 03:04

銀河 6月3日 03:09

銀河 6月3日 03:13

銀河 6月3日 03:20

6月3日　日出 4:26　日落 18:52

（月齡27.3）　月出 3:18　月落 16:54

這是讓赤道儀在縮時模式下，以1/2速度旋轉所拍下來的影片。影片中地面的風景緩慢地由右往左移動，銀河則像是在追逐地面的風景一樣，緩慢地由左往右移動。比起固定相機位置，在赤道儀的幫助下，星星看起來更像

是一個點，相當清晰，而且地面風景和星星都不是靜止狀態，所以即使是縮時影片，整個場景仍在移動。拍攝地點在名古屋北北東方的高原，與名古屋的直線距離約100km。畫面右下方的黃色光芒來自中京地區的強烈光害。就算距離

都市100km以上，還是沒辦法避開大都市的光害，不過這裡的光害沒有覆蓋到整個天空，所以還是拍得到銀河。如果是在都市圈內的話，就會因為光害的影響，使我們難以拍到銀河。於是，如何避免這種光害，就成了拍攝銀河的第一

條件。這個部分可以參考網路上或APP上顯示光害影響程度的光害Map。

順帶一提，在離關東都市圈50km左右的地方，也是可以找到看得到銀河條件又不錯的地點，不過若要拍攝縮時影片的話，感覺又微妙的沒有那個價值。只要先試著在星空相當清晰的地點拍一次銀河，就可以大概抓到自己拍攝銀河的基準在哪裡了。

就日本的地形而言，在可以清楚看到夏天銀河的南側，沒有都市的地方只有太平洋測的沿海地區。但因為都市光害幾乎覆蓋到海岸線附近，所以光是朝著南側是很難看到星星的。都市光害較少的南伊豆或紀伊半島的突出處算是還能接受的環境。

另外也可以考慮在高地攝影。但山地的天氣並不穩定，有很高的機率起霧，就算是穩定的晴天，也要有晴天大概不會持續太久的心理準備。事實上，因為山上的空氣很乾淨，所以我也很喜歡在山上拍攝縮時影片，但在天候的影響下，成功的機率相當低，效率很糟。

除了這些以外還有一點很重要，那就是月光的影響。滿月自不用說，就連弦月也不行。一定要選擇沒有月亮的日子、時間區間進行拍攝。另外要注意的是，由前面的範例應該也可以看出，從日出前1個半小時的3:00AM開始，畫面就會開始受到太陽的影響。這裡雖然沒有放日落後的畫面，但其實日落也一樣。在日落後的1個半小時內，天空還是很明亮，因此拍不到銀河。也就是說只有在20:30～3:00這個時間帶拍得到銀河。不過20:30時，位於東方的銀河呈現橫躺狀態，並不適合拍攝。要等到22:00之後才比較好拍，所以正確來說只有5小時左右可以拍。

那麼，該用多少焦距的鏡頭拍攝才好呢？當然，用魚眼鏡頭拍攝橫跨全天空的銀河，確實可以拍出很有趣的畫面，但如果是想要用影片表現出銀河的規模、銀河陰影在移動時的魄力的話……可以考慮用24mm左右的鏡頭，不過這是在照片比例為3：2時的情況。如果是16：9的畫面，地面風景看起來會有些奇怪。範例是用21mm拍攝再裁剪成16：9的影片。這樣得到的視角就會與24mm鏡頭拍攝的3：2畫面相同，入鏡的風景看起來也比較自然。

會想用14mm鏡頭拍攝16：9的影片

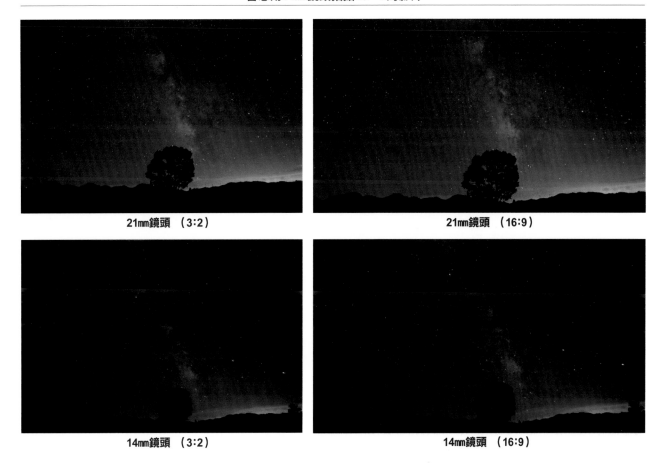

21mm鏡頭 （3:2）　　　　　21mm鏡頭 （16:9）

14mm鏡頭 （3:2）　　　　　14mm鏡頭 （16:9）

拍攝月光下的風景

拍攝星體時，最大的妨礙就是月光，但我們也可以反過來利用月光，拍出有趣的世界。範例照片中，就是用慢快門拍出水的流動，得到幻想般的場景。當然，這種技巧也可以應用在縮時攝影上，本節將介紹相關的技巧。

夜空中有弦月時

月亮西沉後

2張照片的曝光條件皆為ISO1600、F3.5、25秒曝光。左圖為順光，弦月的月光照亮了山林。右圖為月亮西沉後，浮現出星光的樣子。月亮下沉後，地面風景一口氣暗了下來，天空也因為塵埃、水蒸氣的散射程度下降而暗了不少。在月光下拍攝夜空時要注意的是，如果和平常的拍攝方式相同，只會拍出和白天差不多的畫面。即使攝影者想要傳達「光是月光就會讓周圍變得那麼亮……」，但看的人只會覺得「這不就是白天的樣子嗎？」。下方的梯田畫面就是錯誤示範。雖然是在滿月時拍攝，但是連雲的感覺，都只會讓人覺得像是白天時拍攝的影像。

在月齡12天，接近滿月的明亮環境下拍到的畫面。9月末，梯田上的稻子幾乎都已收割。即使如此，我還是想試著拍出被雲霧包覆的梯田這種幻想風格的畫面，但遺憾的是卻只能拍出被收割的梯田有如白天般的景象。曝光條件為8秒、F1.4、ISO800，比拍攝銀河的曝光還要暗了1級。仔細看會發現天空（夜空）中有一閃一閃的星星，所以這確實是晚上拍的影片。但就描寫夜晚的梯田而言，這毫無疑問是個失敗的攝影作品。我從這裡學到的教訓是【一定要好好確認月齡再拍攝】。

要放入能讓觀眾知道這是夜晚的東西

為了表現出月光的魅力，必須在影片中放入只有夜晚才看得到的特徵。最明顯的就是星星，滿月的天空過於明亮，所以滿月時攝影絕對不OK，如果是新月的話，就可以清楚表現出星星的樣子。再來就是白平衡的設定，將畫面調到偏藍色看起來比較像晚上，故可使用鎢絲燈模式，或者將色溫設為3000K左右。

→色溫為大幅偏藍的4000K，快門速度為4秒的慢快門，因此可呈現出波浪的白色部分彷彿溶化般的幻想氛圍。不過，因為這是間隔時間為5秒的縮時攝影，所以用30fps的速度播放後，波浪看起來又快又急。

Timelapse 4秒、F3.5、ISO800

用疊圖同時表現出月光與星軌

要讓觀眾認知到月光，最常用的方法就是拍出星星，不過當月齡在半個月以上時，星星的亮度就會輸給月光，使我們很難拍出星光。不過還是有一些技巧能幫助我們在明亮的月光下拍到星星，那就是疊圖（變亮合成）。這種合成方式在將縮時攝影所拍到的畫面重疊起來時，只會將變亮的部分疊上去。如此一來，原本是點的星星就會留下移動時產生的線狀軌跡，使明亮的天空中仍能表現出星星的存在

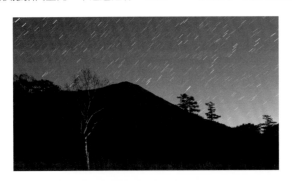
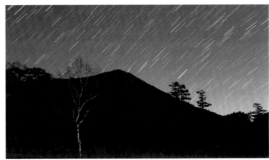
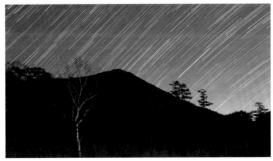
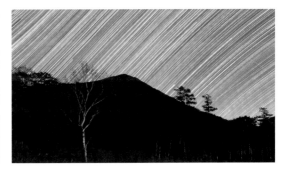

前面的範例中，在月亮出現時，星光就會顯得微弱許多。不過在疊圖後，就可以讓星星的移動轉變成線狀的星軌，使其在畫面中明顯許多。若想使用疊圖技巧，首先必須先確實拍下縮時影片。攝影時間愈長，星軌也可以拉得愈長，故請先盡量拍下長度大於1個半小時的影片。要是太長、疊圖疊太多的話，畫面會被光線填滿而變成一片白，不過覺得太亮的話，只要不使用後面拍的影片素材就好，所以時間夠的話，還是建議先拍下3小時以上的影片。我們將在後面的章節介紹疊圖的方法。

捕捉日出與日落的變化

從晚上變成白天再變回晚上的過程中，亮度會出現10萬～1000萬倍的變化。在亮度的變化過程中，顏色也會產生劇烈變化，因此日出、日落的畫面總是能抓住人心。以下將說明如何確實掌握日出日落的變化。

若亮度變化達到1000萬倍時，用相機的AE曝光，也就是自動曝光就可以了。真的是這樣嗎？在很久以前AE並不適用於拍攝影片，不過近年來的相機陸續搭載了縮時攝影模式，使AE也搭載了考量到影片拍攝的機能。現在的相機已經可以容許曝光值的大幅落差，譬如拍攝銀河時的曝光值設定為ISO1600、F2.8、30秒，夏日晴天的曝光值則是ISO100、F8、1/250秒，兩者曝光值就相差了100萬倍。

可是如果用相機拍攝影片的話，曝光會不會不好調整呢？我們在前面的基本篇也有提到，就算用AE拍攝影片，只

要開啟【曝光平滑化】的功能就可以大幅提升作品品質。我實際用過3家廠商的相機，拍了朝陽和夕陽的縮時攝影，幾乎沒發生過曝光上的問題。或許各位會覺得「這樣不就好了嗎？」，但事實上，就算曝光OK，縮時攝影的基本設定卻沒那麼容易。哪個設定呢？那就是攝影間隔，也就是間隔時間的設定。拍攝縮時影片時，必須時常考慮到「好懂、有趣、有效果」等因素，以下就讓我們依照順序說明吧。

●

假設我們從晚上開始拍攝富士山與周圍的星體，一直拍到天亮，再拍到太陽從富士山頂的正中央升起，也就是「鑽石富士」。一開始拍攝天體時，手動調整曝光會比較好。當周圍開始亮起來時，必須在不動到相機的情況下，迅速將曝光調到AE。此時的曝光補償須調整至切換前手動曝光的值，接著快到

太陽要從富士山升起的時間，在出現鑽石富士畫面的約5分鐘前，須切換至可變畫格速率模式或一般攝影模式。注意此時不要任意改變曝光程度。太陽升起以後，再視當時狀況決定該不該調整曝光補償。

這裡是站在相機的角度說明功能，間隔攝影通常會被列在靜止畫面模式，可變畫格速率則通常被列在影片模式。Sony的機種也有搭載同樣的模式，稱為Slow & Quick（S&Q）。有些相機在不同模式下，視角會完全不一樣，所以在拍攝前一定要仔細確認。另外，攝影模式的不同也會影響到影片，所以在拍攝正式影片時，一定要確認前後設定一致。畫質設定是對影片影響最大的設定，某些可變畫格速率模式下，畫質設定也會跟著變動，一定要特別注意。

間隔攝影之所以適合用在夜晚到黎明之間的拍攝，是因為長時間曝光下，

可以把星星拍得很漂亮，而且資料量也很少。當然，如果原本就是存RAW檔的話，可能就不是這麼回事。

此時ISO可選擇800～3200，快門速度約為10～30秒，間隔時間則設定10秒以上。

星星的時間結束之後，就進入了朝霞的時間，大約是鑽石富士出現前1小時40分至前1小時（在西側的富士山麓拍攝日出鑽石富士時）。在這段時間內，需要配合天空的顏色調整曝光。選擇手動調整或AE，將大幅影響到拍出來的天空模樣。若天空的亮度穩定改變

的話，適合使用AE；如果雲會影響到亮度變化的話，則應該手動調整曝光。AE請選擇程式模式（P）或光圈先決模式（Av），ISO設為自動。不過，為了不產生過多雜訊，請將ISO的上限設為1600左右。若想拍出漂亮的顏色（這裡指的不是鑽石般的太陽光，而是背景的天空與富士山本體的顏色），需要高濕度與稀薄的雲層，此時用AE就可以拍得很漂亮了，再講究一點的話，可以試著調整曝光補償。調整曝光時，最好能一次到位，不能因為猶豫要調亮還是調暗而來來回回調整設定，這在縮時攝

影中是大忌！可以的話最好不要改變曝光設定，但假使碰上難得一見的美麗天空時，不要猶豫不決，將曝光調整到最好的設定吧。

調整設定時，無可避免地會稍稍搖晃到相機。搖晃到相機時，如果可以讓相機維持在相同位置的話，之後編輯時要修正回來並不困難。因此請冷靜操作，注意不要踢到腳架，或者是轉動到變焦環。

拍攝從星體攝影～鑽石富士的變化

間隔攝影（間隔為15～30秒）

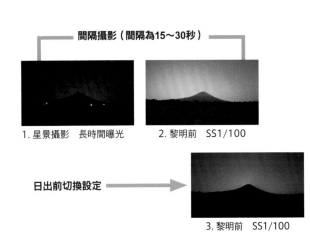

1. 星景攝影　長時間曝光　　2. 黎明前　SS1/100

日出前切換設定 ⟶

3. 黎明前　SS1/100

 Point 日出前每秒1格＝1fps

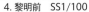

4. 黎明前　SS1/100　　　5. 黎明前　SS1/100

可變畫格速率攝影（1～2fps）
OR
一般攝影

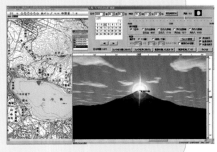

縮小光圈就可以拍出光芒

F4

F22

雖然畫面會因為繞射現象使畫質下降，但只要將光圈調到最小（光圈數字最大），就可以拍到漂亮的【光芒】。因此在鑽石富士出現的瞬間，請改用光圈先決（Av）或手動模式（M）操作。使用Av時，雖然依照測光結果或富士山的構圖而定，但有時會需要將曝光補償往下調2級，所以也可能碰上光圈先決模式無法對應的情況。

為什麼拍攝途中須切換成可變畫格速率模式或一般影片拍攝模式呢？

那麼，為什麼拍攝途中要切換成可變畫格速率模式或是一般影片拍攝模式呢？這是因為，當畫面中有太陽時，間隔攝影或是縮時攝影模式的畫格數會過少。若是1秒1格的話還算可以接受，但如果3秒才1格的話，以30fps製作成影片時，會變成90倍快轉的影像。每隔約1.33秒，太陽就會移動1個太陽的距離，這會讓觀眾覺得速度過快。若以廣角鏡拍攝的話，看起來的感覺還不會那麼快，但如果是焦距大約50mm的視角畫面，當太陽變大到可以辨識出圓形後，就會開始讓人覺得有點快。原本拍攝的畫格數就少（因為拍攝張數較少），要是放慢速度的話，看起來就會一格一格卡卡的，讓影片變得有種廉價感。因此拍攝日出的縮時影片，要記得以1秒1格＝1fps為基準。畫格數愈

可變畫格速率設定（以Panasonic GH5為例）

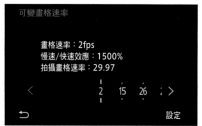

不同廠商的名稱也不太一樣，但基本上是拍攝一張張畫格再組合成影片的拍攝模式。雖然屬於影片拍攝模式，卻無法記錄聲音。要注意的是，拍攝完畢後，請馬上回到一般攝影模式。

多，之後調整起來就愈方便。

既然如此，一開始就用可變畫格速率拍攝不就好了嗎？1fps的話，可以將3小時的畫面製作成6分鐘的影片（以30fps製作成影片），編輯時對電腦的負擔也比較低。但這樣是行不通的。因為可變畫格速率模式屬於影片攝影模

式，無法拉長快門速度，拍攝星體時卻需要長時間曝光。如果相機的縮時攝影功能中，可以在靜態拍攝模式下設定1fps的話，就可以一直使用靜態拍攝模式來拍日出，只要改變畫格速率的設定就可以了。

編輯星體攝影～鑽石富士的影片

 Point 建議使用2台相機

拍到鑽石富士之後，再來就是要匯入軟體內編輯。在這之後的步驟皆與定點攝影差不多，以縮時攝影拍完從星體～鑽石富士之後，就要以融接方式處理重要的畫面切換點。

前面提到，切換拍攝方法時產生的晃動，可以在之後的步驟中修正，其實只是利用這個編輯作業避開晃動的部分而已。因此拍攝時請記得，切換時動作要迅速，並且努力回到穩定而不會晃動的可用畫面。

風景影片有個原則，那就是要盡可能減少不必要的晃動，使影像保持穩定，並且不能讓觀眾看到拍失敗的地方。

為了做到這一點，可以準備另一台相機，同時以2台相機拍攝。本書在許多章節中都推薦使用這種2台相機的方法，這可以說是拍攝連續畫面的影片時必備的攝影方式。拍攝鑽石富士時，除了前面提到的位置固定、用來拍攝縮時

攝影的相機之外，還可以再增加一台以特寫為主的相機。雖然光是切換縮時攝影的設定就很忙了，再多一台相機負擔固然會加重，但是這樣一定可以讓編輯

影片變得更加容易，製作出更好的影片作品。

捕捉太陽

我們在前面也有提到，拍攝太陽有一定的風險，以及需要多加注意的地方。這裡就讓我們來談談拍攝太陽的方法吧。不過我們要談的，並不是如何拍攝已經升到高空的太陽，而是日出、日落的拍攝方式。太陽的移動速度比一般人想像的還快，大約每過2分鐘，太陽就會移動1個太陽大小的距離。如果用焦距在35mm以下的廣角鏡頭的話，可以拍到很有效果的縮時影片。如果鏡頭焦距比這大的話，太陽看起來會變得比較大，也會感覺移動得比較快，所以最好用一般模式攝影，或者使用能設定間隔時間在1秒以下的模式來拍攝。

拍攝太陽的影片時還有一個重點要注意，那就是太陽並非直直往上升。若是在北半球拍攝，太陽在升起後會往右（南）斜斜上升。夕陽則剛好相反，會一邊往左一邊斜斜落下。若沒有考慮到這點的話，就會拍出奇怪的構圖。請看範例。

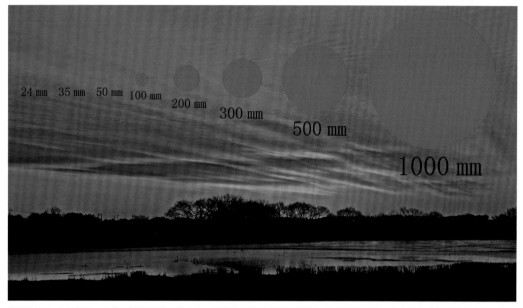

換算為35mm全片幅後，各焦距鏡頭下的太陽大小。這張黎明時的畫面是用35mm的鏡頭拍攝的，故太陽大小相當於左方數來第二個圓形。若設定間隔時間為4秒拍攝縮時攝影，並以30倍速播放（30fps），那麼影片中的太陽約1秒鐘就會移動1個太陽的距離。知道太陽的大小，就能掌握太陽在畫面中移動時給人的感覺。以35mm全片幅的感光元件（36mm×24mm）拍攝太陽時，可以用【焦距÷100】這個公式，計算太陽在畫面中所占的比例。

以300mm的望遠鏡頭拍攝的畫面。中央為晴空塔，太陽從晴空塔左側升起，往右上方移動。即使相機位置固定，也能拍出平衡感很好的畫面。

這是在另一天拍攝的日出，太陽從更靠左的地方升起。這次用的是焦距200mm的鏡頭。雖然太陽升起的位置更偏向左邊一些，但整體構圖並沒有太大的問題。

拍日落時，須注意太陽下沉時會往右移動

在天氣熱的黃昏，空氣雖然比較沉重，卻會出現漂亮的晚霞，這時正適合拍攝夕陽。

再來是拍攝日落。這個影片大概是從日落前的10分鐘開始以縮時攝影的方式拍攝，且預設太陽下沉的位置在右側。為了呈現出自然感，使用橫向構圖，如果想盡可能減少空白，就與朝陽相反，在構圖上留下讓太陽往右下沉的空間。

不過這裡提到的傾斜方向是北半球的情況。若是在南半球拍攝，則會往反方向傾斜。在澳洲等南半球地區拍攝的電影中，若出現日出或日落的畫面，我們會覺得看起來怪怪的。所以說這並不是世界共通的情況。

有辦法同時拍到太陽以及其周圍的風景嗎？

我們在【捕捉黎明與黃昏時的戲劇性變化】中曾說明過拍攝太陽有一定的風險，且可能會讓相機受損。在強光照射下，雖然也可以使用ND減光鏡拍攝，但最好不要勉強去拍，請做好隨時放棄的準備。

拍攝強光下的夕陽時，如果不讓周圍變得一片黑，就沒辦法拍出太陽原本的形狀。如果這時加上ND減光鏡，

刻意拍出輪廓的話，就會讓背景變得全黑，只有一顆黃色的太陽飄浮在畫面中。即使是左圖這種偏弱的光線下，兩者的曝光程度都差了那麼多，如果是在更高、空氣更清澈的時候拍攝，不僅拍攝難度更高，還有可能會傷害到眼睛與相機。用一般的數位單眼相機（非無反光鏡機種）拍攝靜態畫面時，除了Live View模式之外，於非拍攝時都會

用快門蓋與反光鏡保護成像面。然而在Live View模式下拍攝，或者使用無反相機拍攝時，成像面會一直保持開放的狀態。因此用ND減光鏡來減弱光線，以保護感光元件，就成了一件很重要的事。事實上，在白天拍攝太陽時，甚至需要用到觀察太陽用的特殊ND減光鏡，使光線變為原來的1/10萬左右。

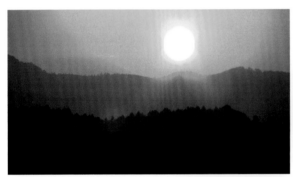

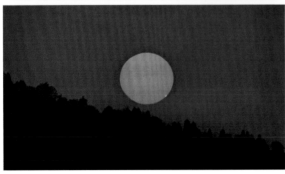

←在沒有減光鏡的情況下，若是能用平時拍攝白天風景的曝光設定（ISO100、F8、1/250秒左右），拍到左圖範例般的畫面就很OK了。事實上，要在這個設定下拍到這樣的畫面，是非常困難的事，若天空中的彩霞不夠的話就辦不到的。而且，一年只有幾天會出現「風景很漂亮，雲的顏色也很漂亮」的景象。如果要碰到連風景迷都讚賞的畫面，那更是難上加難。反過來說，風景迷的世界就是在等待這個瞬間。本書並不會追求美景到那個程度，但應該可以讓各位理解什麼樣的畫面算是好的畫面，並以此為目標。

拍攝雲海、雲、霞

飄浮在高空中的雲、夏天才會出現的積雨雲。雲可以和藍天形成對比，在縮時影片中，飄動中的雲可以讓觀眾感

受到風的吹拂與空氣的流動。光是雲的縮時攝影，就可以讓觀眾感受到天空的無垠，以及自然界的流轉不息。雲是所

有剛接觸縮時攝影的人都會嘗試拍攝的對象，讓我們來看看怎麼把雲的世界拍得更美吧。

 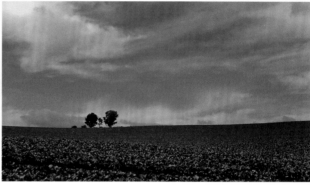

由這2張圖可以看出，雲可以表現出天空的高度，凸顯出北國丘陵的初夏感。沒有雲的時候，人們則會把目光放在田地上。很難說哪個比較好，只能說有沒有雲會影響到人的視角。

用PL偏光鏡拍拍看

如果拍攝雲的時候光線很穩定的話，用AE就可以輕鬆拍到理想的畫面。拍攝時通常會用正向的曝光補償，但如

果想要調高對比的話，可以將正向補償後的畫面逐漸調暗，藉此掌握畫面的氛圍。也可以使用拍攝天空時最常見的偏

光鏡「PL偏光鏡」調高雲的對比，仔細看過效果後再試試看吧。

使用PL偏光鏡　　　　　　　　　　　不使用PL偏光鏡

左邊使用PL偏光鏡拍攝時，天空與雲的對比比較強，看起來有種清爽感。可是我們希望能看到映照在水田裡的風景，讓飄浮在空中的雲漂亮地映照在水田中。如果加裝PL偏光鏡的話，水面的反射光會消失，使我們看到水田底部。雖然這代表PL偏光鏡有好好發揮功能，不過本節要介紹的是怎麼拍出漂亮的雲景。如果可以用縮時攝影拍出反射在水面上的雲移動的樣子，就可以增添畫面的亮點。

拍攝雲時，攝影間隔時間要取多少？

我認為很難憑直覺就輕鬆判斷雲的動向。動得很慢又很靠近地平線的雲離我們很遠，在短時間的拍攝過程中也拍不到什麼變化，故只能拉長攝影間隔與攝影時間。相反的，通過鄰近地區的雲運動速度相當快，就算以1fps拍攝也常常會跟不上雲的運動速度。因此用可變畫格速率模式（Panasonic）或SLOW & QUICK（Sony）拍攝或許會比較好。「雲的移動速度」並沒有固定的數值，不過我們卻可以用簡單的方法來判斷。只要觀察前後5分鐘的變化就可以了。若能判斷出作為拍攝目標的雲的移動量，就可以知道要怎麼構圖才能拍出好看的畫面。

在有颱風或是天氣改變迅速的情況下，雲的移動速度也特別快，這時最好以一般攝影方式拍下來，再用編輯軟體調整，不需要執著於使用縮時攝影的方式拍攝。

拍攝雲海

雲海和雲是幾乎相同的東西。我們通常都是仰望空中的雲，那麼要在什麼樣的地方才能夠往下俯瞰雲呢？基本上，如果雲或霧在形成後會停留在某個地方，那麼這個地方就容易形成雲海。因此，能俯瞰雲海的地點大多在盆地上方。另外，在海、湖泊、河川等地區，當氣溫降到比水溫還低時，就會產生所謂的蒸氣霧。在秋冬等季節交替之際，尤其是清晨時，特別容易產生蒸氣霧。

拍攝雲海時，得從還看得到星星的時候就開始拍攝，故需要在晚上時抵達拍攝地點。前往當地的中途碰上了濃霧，能見度低得讓人有些不安，但這些霧就是形成雲海的重要因素，故我們繼續往上前進。走出霧氣後，和我們想得一樣，還看得到空中的星星。拍攝星星時，我們以ISO1600、F2.8、15秒的條件攝影。到了黎明時刻，一開始的手動曝光設定過亮，拍出來有些過曝，故改用P模式繼續拍攝，且不設定曝光補償。間隔時間為5秒。後來看了拍攝出來的成品後，覺得5秒似乎太長了一些，應該要用這台相機的最短間隔時間3秒來拍攝才對。拍攝雲海時，果然還是得用比1fps快的每秒畫格速率，或者用一般攝影模式拍攝才行。

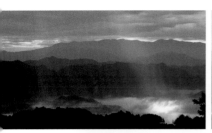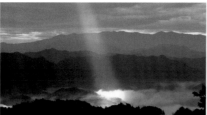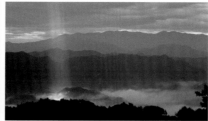
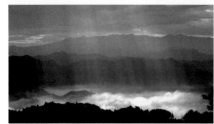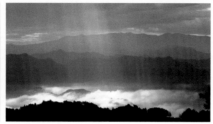

即使雲彩的時間結束，雲海還有很多變化可以拍。拍攝過程中，可能還會有聚光燈般的耶穌光從上方灑下。當然，這只是從雲的縫隙間灑下的太陽光，並不是什麼稀奇的現象。不過，如果聚光燈從雲海中照出來好幾次，看起來就像在尋找什麼一樣。

拍攝各種顏色的雲、雲海、蒸氣霧

本段會將焦點放在說明如何拍攝雲、霧的顏色。拍攝照片（靜態畫面）時，為了拍出許多不同的顏色，會用各種不同的曝光值來拍拍看，快門聲一直停不下來。而拍攝影片時，一旦決定曝光設定就沒辦法任意改變，故拍攝者要能洞察出何時的顏色最漂亮。範例中，當天空中的彩霞擴散開來時，攝影者必須一邊思考著「會再擴散得更廣嗎？還是這就是最廣了呢？」一邊戰戰兢兢地拍攝。拍攝一般景物的影片時，通常只要將相機放著不動15秒左右就可以了。但如果拍的是天空，由於天空的變動比較緩和，故最少也要拍下30秒的影片才行。假設最佳的拍攝時間只有5分鐘，那我們就得利用【變焦操作使視角變寬廣】，努力拍出5種不一樣的連續鏡頭。這個過程中，如果判斷「不會有比現在更漂亮的顏色！」的話，便會積極操作變焦鏡，在最理想的位置靜靜地定點拍攝。如果在拍攝時覺得「啊，天空又變得更漂亮了！」便會開始煩惱是否要回到一開始的連續鏡頭重拍一次。這就是為什麼拍攝影片的人幾乎沒有任何空閒能和旁邊的人聊天。

如果是拍攝「蒸氣霧」的話，又會變得更忙碌了。蒸氣霧經常發生在早晨，和朝霞與晚霞一樣，是色彩豐富的世界。水蒸氣的動向並不固定，會受到溫度、風以及太陽出現時產生的對流影響，不斷產生變化。對天空的曝光採取負向補償的話會得到較濃厚的色調，利用這樣的概念我們可以搭配出各種不同

顏色，不過這也要根據蒸氣霧的狀況。若是眼前有大片的霧靄擴散開來，有時將曝光補償稍微往正向調整，會拍出比較漂亮的畫面。負向補償雖然可以讓色彩變得比較濃厚，卻常會失去水面的閃亮感。在某些狀況下，正向補償1/3～2/3會拍出完全不同的結果。若能在這樣的曝光補償下拍出漂亮的畫面，那麼

畫面中的明暗與色彩通常也會平衡得恰到好處。蒸氣霧的運動速度很快，所以不要用間隔攝影模式拍攝，用一般的攝影功能會比較好。這麼說來，把蒸氣霧的攝影放在「間隔攝影」這節可能會有點奇怪，但這也是在捕捉日出與日落時的美景，所以就放在這一節了。

自動曝光 1/1000　F11　ISO100　　　　　　自動曝光 +2/3補償 1/640　F11　ISO100

有時相機的曝光設定必須比晴朗的白天還要亮。若是用拍攝晴朗白天時的曝光設定拍攝，應該會拍不出川霧的壯闊感，而顯得有些沉重。出現盛大的霧靄時，應該考慮使用正向的曝光補償。

雲的種類

分類（高度）	種類	特徵	
高雲 高度6000m以上	卷雲	飄浮在高空中，呈細纖維狀聚集而成的雲。在日本又稱為絹雲或筋雲。	
	卷積雲	在日本也稱為磷狀雲或沙丁魚雲。與高積雲（綿羊雲）相比，一片片的卷積雲顯得更小，位置更高。	
	卷層雲	在日本也稱為薄雲。若卷層雲佈滿整個天空，那麼天空看起來就像是覆蓋了一層面紗一樣，呈現淡淡的白色。	
中雲 高度2000～6000m	高積雲 高度2000～6000m	常見於秋季的晴朗天空。雲層較厚時，天氣也會轉差。與卷積雲外形相似，但是出現的位置比較低。	
	高層雲 高度2000～6000m	像簾幕般覆蓋了整個天空的灰色薄雲。在日本也稱為朧雲。雲層較厚時，即使是白天，周圍看起來也會變暗，在陽光下也難以看到影子。	
	雨層雲 地面附近～高度6000m	覆蓋整個天空的暗灰色雲層，會降下雨或雪。在日本也稱為雨雲或亂層雲。加上「亂」字的雲代表會降水。	
低雲	層積雲 高度500～2000m	在天空中的位置較低，形狀多樣，可呈捲筒狀、斑狀、層狀，由許多大雲塊聚集而成的雲。在日本也稱為畝雲、斑雲、疊雲等。	
	層雲 地面附近～高度2000m	在低處形成的低層雲，山區附近形成的雲多屬於這種雲。呈白色或灰色，外觀為層狀或霧狀，為霧的成因。	
對流雲	積雲 雲底高度300～1500m 雲頂高度6000m	在日本也稱為綿雲。如其名所示就像棉花一樣，是塊狀雲。當下層空氣很溫暖，產生很強的上升氣流時，就會形成這種雲。	
	積雨雲 雲底高度600～1500m 雲頂高度16000m	強烈的上升氣流，使積雲聚集、成長後的狀態。雲頂有時甚至可成長到超過10000m。在日本也稱為入道雲，是打雷的原因。	

練習製作疊圖影片

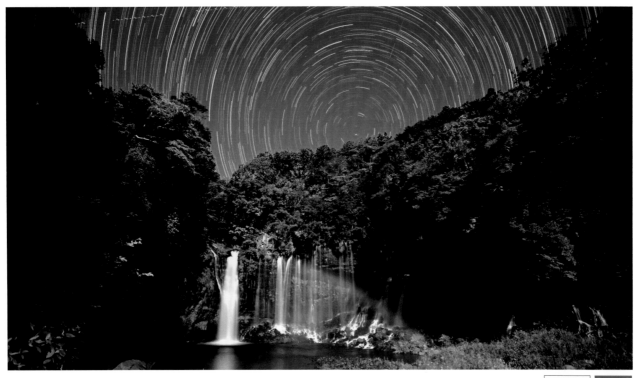

這張照片可說是集疊圖影片之大成的影像。包括了疊圖影片的經典——星軌，
由月光形成的彩虹也在疊圖之下更為明顯。在接近滿月的日子、瀑布水量較多
時，若月光不是從較低的角度照向水煙，就沒辦法拍出那麼漂亮的彩虹。

這裡說的疊圖（變亮合成），是在合成時僅將新圖像中比舊圖像還亮的位置合成上去的一種合成方式。近年來我們常看到以北極星為中心、星星在周圍旋轉的星軌照片，就是用這種方式製作而成。基本上，就是在陰暗處加上相對明亮的拍攝對象，因此這種攝影方式很適合夜景、天體、煙火等畫面。

這種疊圖方法自然也可以應用在影片上。首先先用簡單易懂的方法，將富士山和煙火以變亮合成的方式疊起來看看吧。煙火的光很強，要是曝光條件配合煙火的話，夜景就拍不出來；如果曝光條件配合夜景的話，夜景的市區燈火也不適合煙火的亮度，漂亮的夜景也會變得暗沉。故拍攝時我們會先用適當的曝光條件拍攝夜景，然後在不改變拍攝角度的情況下再拍攝煙火。接著只要用編輯軟體將2個畫面疊起來，選擇變亮合成就可以了。這只是在原本的夜景畫面中加上較亮的新畫面＝煙火的光，因此可以在保持夜景亮度的情況下，讓煙火也以適當的曝光重疊在一起。

疊圖（變亮合成）就是將從同一個地方拍攝的2個畫面疊在一起

疊在下方的夜景為市區燈火的影像，將這個影像與在同樣位置拍攝的煙火影像合成。下方的夜景也可以在煙火施放完畢後拍攝（需等待煙霧散去）。也可以將不同時間點的煙火疊進來，使畫面更豐富。但疊太多反而會失去格調，所以停留在自然的氣氛下就好。

只要在編輯畫面的重疊功能中選擇「變亮合成」就行了，一點都不難。

變亮合成

以縮時影片進行疊圖的重點

那麼，接下來就用縮時攝影拍出來的素材試著進行疊圖吧。

影片中的月亮為弦月，曝光設定為ISO800、F2.8、10秒，可以把櫻花拍得很漂亮。雖然看不太到星星，不過在用變亮合成疊圖之後，就可以看到比肉眼觀察時還多的星星。疊圖時只會將新圖較亮的部分疊加上去，故櫻花不會變

得更亮，而是保持適當的曝光，只有星光變得更亮。就算有月光的影響，也可以表現出星星的運動。範例中的獨立櫻花樹是以12秒為間隔所拍攝的間隔時間影片，焦距為26mm。影片中顯示了星點逐漸被加上去、形成星軌的樣子。但當我們一張張畫面放大觀察時，會發現每個畫面的星點其實是分開的。不過這

個程度的距離，只要稍微拉遠看就會像連在一起的線一樣，所以不成問題。靜止畫面中，是將畫出圓圈狀星軌的畫面以疊圖合成影像；但影片中則會將這條線逐漸延伸的樣子記錄下來。在星景影片中，這種星星軌跡隨著時間經過而逐漸延伸的畫面相當有視覺衝擊性，能吸引觀眾注意。

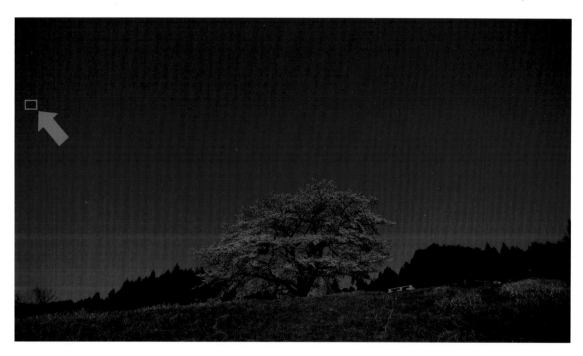

放大觀察時，可以看到星點都是分開的，但影片中看起來就像星軌

將星軌最外側、移動幅度最大的部分放大到等倍後再放大4倍左右，可得到以上的畫面。攝影間隔為12秒，快門速度為10秒，故一張拍攝結束到下一次拍攝之間還有2秒的間隔。這個時間「間隔」，就是星點看起來分離的原因。盡可能縮短關閉快門後到下一次畫格的時間間隔，是讓疊圖看起來更漂亮的訣竅。但要是來不及將拍下來的圖片傳送到記憶體的話，最糟的狀況下，可能會有1格畫面直接消失。所以當攝影畫質設定為RAW等等，會耗費大量容量時須特別注意。另外我們在說明縮時攝影時也有提到，請將長曝雜訊抑制功能關閉。

用SiriusComp製作疊圖影片的方法

下載 http://phaku.net/siriuscomp/（目前僅有日文版）

接著讓我們來看看這種影片的製作方法吧。首先是拍攝作為素材的縮時影片。確認過北極星的位置後，架設相機，將櫻花放在畫面中心的位置。原則上建議使用焦距在28mm以下的廣角鏡頭拍攝，實際上則可依櫻花的大小與拍攝位置稍做調整。若櫻花夠大又離得近的話，當然可選用14mm的超廣角鏡頭拍攝，讓北斗七星也跟著入鏡。設定間隔時間大於10秒應該就沒什麼問題了。攝影時間1小時可以拍到15度的星軌，因此請最少拍攝30度（2小時）。建議畫格數為300格左右，在120分鐘下，7200秒÷300格，可以得到間隔時間為24秒，這個數值對於相機性能跟鏡頭價錢來說都不錯。ISO800、F4、20秒就和範例的櫻花曝光設定一樣。若是廣角鏡使用F4，一般的Kit鏡也能使用這個數值拍攝。

準備好影片素材之後，接著就可以開始疊圖了。我們這裡用的是一個名為「SiriusComp」的免費疊圖軟體，是疊圖軟體中最受歡迎的免費軟體，還可以輸出成4K影片！

①先指定檔案名稱與存放位置

②進行各種設定

需要確認的項目都不難懂。首先是勾選【同時製作影片（動画をついでに作成する）】方塊，接著在旁邊設定畫格速率。然後在影片製作模式中，選取【疊圖（比較明合成）】。若選取【標準】的話，就會製作成一般的縮時影片。如果拍攝時間很長、疊圖圖片很多的話，畫面會過亮，因此可由殘像等級（殘像レベル）調整殘像的多寡。若設為100，就表示要100%留下殘像。影片解析度可設定為4K，也就是2160。要注意的是，最後要指定縮時影片素材時，不能直接選擇一整個資料夾，而是要將要使用的素材圖像全部圈選起來。

③製作中

指定好檔案之後，就會開始製作影片，並顯示出製作過程。輸出影片為AVI格式，檔案很大，會以2GB為單位切成一個個檔案，所以之後我們要再用一般的影片編輯軟體結合起來。以上就是用SiriusComp製作疊圖影片的方式，只要動手做過一次，下次做就簡單多了。十分感謝程式作者製作了這麼好用的免費軟體。

疊圖範例「螢火蟲」

源氏螢火蟲的亂舞

拍攝發光間隔很長的源氏螢火蟲時，即使在同一個畫格內螢火蟲的光芒也會變成線狀。疊圖之後可以看到螢火蟲的軌跡彼此交錯，形成幻想般的場景。

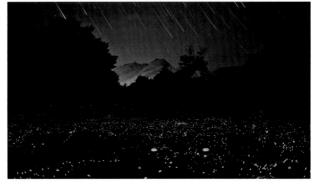

姬螢火蟲

姬螢火蟲的發光間隔很短，就像閃光一樣。疊圖之後會得到虛線般的軌跡。影片中，會看到光點陸續增加，成為一幅有些不可思議的畫。但要是光點過多的話，看起來反而很奇怪。故在設定疊圖參數時，請讓殘像適度消失，看起來會比較自然。

column 因為整晚都有攝影者造訪，反而讓當地人禁止外人進入

可以拍到獨立櫻花樹與星軌的著名地點，一整晚都有攝影者前往。人數不是10人或20人，而是超過100人。光是人多就會產生很大的聲響，打擾住家的睡眠。在日本各地有許多地點因此而禁止進入。難道只能藉由「禁止進入」來解決問題嗎……我認為應該要正視問題並採取行動。譬如關車門時要靜靜推上車門。

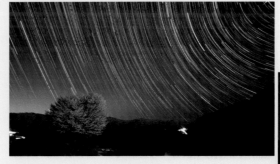

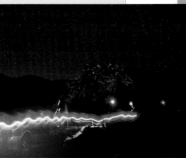

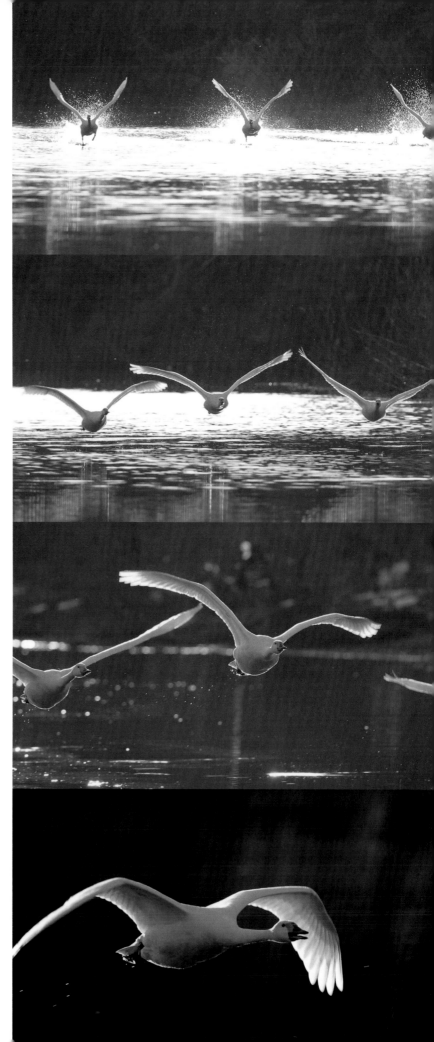

CHAPTER 4

拍攝野鳥

從照片到影片！
拍攝野鳥影片的方法

前面介紹的拍攝方法，皆以風景或花為拍攝對象。本章中將介紹如何拍攝野鳥影片。

人們對拍攝野鳥的印象常常是「野鳥馬上就會逃走，根本拍不到很近的野鳥」、「根本不知道哪裡有鳥」、「器材都很專業，不知道怎麼用」等等，都是有個「不」字的否定句。確實，這些有一半是事實，實在沒有辦法昧著良心說「這其實很簡單！只要這麼做⋯⋯」之類的。

不過，只要了解一些不會寫在照片攝影相關書籍內的「野鳥影片攝影基礎」，我想拍攝野鳥的技術一定會變得更好。

該用哪種相機來拍野鳥？
起跑線是換算為35mm全片幅時500mm的鏡頭

適合拍攝野鳥的相機？拍攝野鳥時，比起該用哪台相機，更重要的是應該要用超望遠鏡頭來拍攝。若換算為35mm全片幅，那麼至少需要500mm的鏡頭，或者是用裁切功能後相當於1000mm以上的鏡頭。只有在數位相機普及後，才出現了許多能以這個放大率拍攝的相機。如各位所知，感光元件會改變視角，即改變放大率。感光元件愈小，放大率愈大。讓我們來看看不同感光元件的放大率差多少吧。

鏡頭 300mm F2.8 光圈：最大F2.8 距離4m

全片幅

APS-C

M4/3

若將全片幅時的焦距設為1，那麼APS-C的放大率就是1.5倍，M4/3則是2倍。也就是說，ASP-C的300mm鏡頭，相當於全片幅的450mm鏡頭；M4/3的300mm鏡頭，相當於全片幅的600mm鏡頭。若只看放大率，或許會讓人覺得愈小的感光元件，愈適合拍攝野鳥。但事實上，感光元件較小的相機所拍出來的畫面，也只是全片幅相機拍出來的畫面經過裁剪後的樣子。有些全片幅相機可以使用裁切模式，使其拍出來的畫面與APS-C的放大率相同。在畫質上，無法否認全片幅相機的表現比較好，但在散景方面，如範例所示，如果都使用鏡頭的望遠端來拍攝野鳥的話，M4/3的散景程度也會變大。雖然全片幅相機在廣角端的散景比較有優勢，但在望遠端時則不會感覺相差太多。事實上，感光元件愈小，在散熱與資料處理

速度的表現上愈好，也方便廠商將相機本體以及鏡頭做得更小。因此在用超望遠鏡頭拍攝野鳥時，很難單純從感光元件的大小來判斷相機適不適合用來拍攝野鳥。

使用無反相機對野鳥攝影會有什麼樣的影響呢？使用搭載光學觀景器的DSLR拍攝影片時，與無反相機看到的景象相同，所以並沒有根本上的差異。然而相機業界正朝著無反相機的方向前進，因此考慮到之後會出現的新技術、新功能，若以影片拍攝為主的話，最好還是選擇無反相機。

此外也別忘了還有攝影機。攝影機的感光元件有多種大小，但一般來說再大也不會大過APS-C，其他還包括M4/3、1吋、1/2.3吋等較小尺寸。除了部分的業務用攝影機可以換鏡頭之外，幾乎所有攝影機都是與鏡頭一體

成形。攝影機可以大致分為業務用與家用2種，業務用手持攝影機多為重量約3kg，10～20倍變焦，以手動操作為主。近年來家用的新機種較少，幾乎都是活用較小的感光元件，以高倍率變焦的機種。雖然家用攝影機正逐漸被有影片拍攝功能的相機取代，但因為家用攝影機有高畫質優勢，故仍在市場上占有一席之地。攝影機從一開始就是設計來拍攝影片用的，所以在影片拍攝的操作性上比相機還要好上許多。特別是拍攝影片時相當重要的變焦表現，使用攝影機拍攝時，能拍出一般相機拍不出來的動態效果。大型感光元件的相機，要在成本考量上拍出這樣的效果相當困難。

業務用攝影機

Panasonic的AG-UX180，搭載1吋感光元件，20倍變焦，4K／60P。望遠端的焦距約為500mm與20倍變焦，與其他攝影機相比，相對重視24mm廣角端的表現。拍攝野鳥時，1.8倍的遠攝轉換鏡頭可說是標準配備。為了可以一個動作操作，機體上排列著許多開關，開關的排列方式即使廠商不同基本上都是一樣的，所以只要記住一次，就算換一台攝影機，只要是業務用攝影機就能馬上上手。

家用攝影機

Sony的4K攝影機FDR-AX700，搭載1吋感光元件，29-348mm，全畫素超解析模式下，可以做到18倍變焦，望遠端可達500mm。這台攝影機的魅力在於搭載了相位差AF感應器。在高速攝影240fps下可以用full HD畫質，480fps下可以用HD畫質，即使是960fps也可以用SD畫質拍攝。可惜的是全畫素超解析與AF無法用在高速攝影模式下。用這台攝影機拍攝野鳥時，遠攝轉換鏡頭也是標準配備。

用三腳架拍攝野鳥
如果是拍攝影片的話，就要做好水平調整與抗衡裝置調整

不管是拍攝照片還是影片，超望遠攝影最大的敵人就是【搖晃】。腳架是防止搖晃的最強工具。不過近年相機都有很強的防手震功能，甚至可以分7級防手震效果！用1/4秒的光線就能拍出1/500秒的效果。雖然相機有如此驚人的修正力，但在拍攝野鳥時，需要使用500mm以上的超望遠鏡頭。在一個畫面15秒的時間內，相機要相當穩定，不可以有任何微小的晃動。這不是件簡單的事。甚至我們還希望1小時甚至10小時的過程中，鏡頭都不能有任何晃動！當然，某些影片會把晃動當作是一種表現方式，但在拍攝野鳥時畫面是絕不能晃動的。

不過在我們觀看野鳥影片後，會發現包含專業攝影師在內，許多影片都會晃動。最常見的是跟拍時的搖晃，再來則是照理來說應該不會搖晃的固定鏡

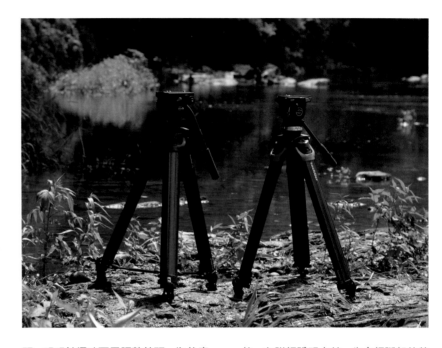

頭。明明拍攝時不需調整鏡頭，為什麼還會搖晃呢？

這是因為沒有充分活用腳架的緣故。在詳細說明之前，先介紹腳架的基本結構吧。腳架包括腳部和架設相機用的雲台。首先請看以下照片。

腳架由腳部與架設相機用的雲台構成

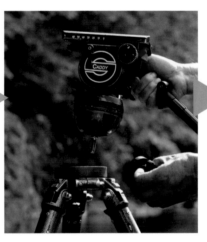

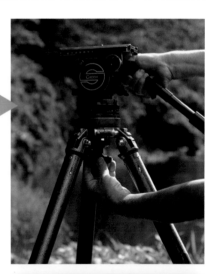

附有水平儀的雲台水平轉接裝置可連接雲台與腳部，半圓球狀的部分連接雲台，碗狀的部分則連接腳部。為了使腳部穩定，在設置好腳架後，必須先鬆開轉接裝置的螺絲，照著水平儀的指示調整水平之後再確實鎖上。為方便說明，照片中將攝影機雲台（Video head）與腳部分離，實際上這兩者應該是組裝起來的狀態。如果水平儀歪掉的話，水平轉動相機時就會偏向一邊。如果使用的是拍攝照片時用的腳架，調整水平儀時就必須調整腳部的長度才行，相當麻煩且花時間。

攝影機雲台的扭力調整與抗衡裝置調整

拍攝影片時，通常會使用攝影機雲台（Video head），使攝影者不管在垂直方向還是水平方向都能穩定地自由移動，持續跟隨拍攝對象。攝影機雲台還可以調整活動時的扭力（黏性），愈高級的雲台還會分成多個等級，可以做更細微的調整。

不過，攝影機雲台最大的特徵，並不在於可以自由移動，而是在所謂的【抗衡裝置】。在調整完攝影機的平衡使其能自由轉動後，即使放手，攝影機也能保持靜止不動，這就是抗衡裝置的特徵與用途。

拜這種結構之賜，將攝影機移動到定點後，就算不上鎖，也能一直保持在同一個位置。這是因為當攝影機稍微往前或往後傾斜時，會產生抵銷其傾斜的力量。而這種結構不光是靠調整扭力來增加黏性，而是在抗衡裝置的正常作用下才有的機能。

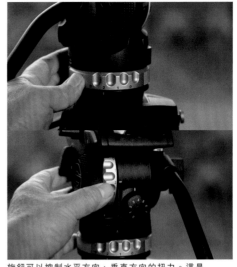

旋鈕可以控制水平方向、垂直方向的扭力。這是 Sachtler Ace的腳架。

①觀察前後重心（後方較重的狀態）

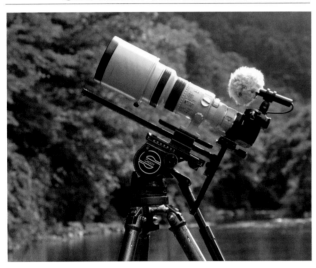

②前後滑動，找到平衡點

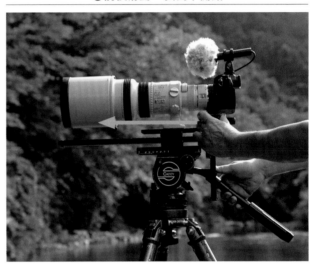

③設定抗衡裝置

④即使調弱牽引力，在哪個位置攝影機都能停住（傾斜也行）

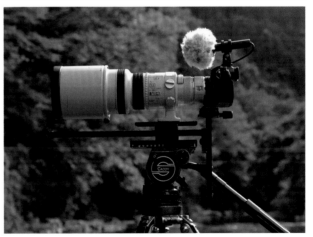

①將水平方向與垂直方向的扭力設為0，觀察重心位置。此時先將抗衡裝置的力道調弱。本例中，重心位於後方，故②將攝影機往前滑動。③試著將抗衡裝置調為4。④即使扭力設定為最弱，上下搖動攝影機（使攝影機往前或往後傾斜）再放手後，若攝影機仍能保持在原本的位置上，這樣就完成架設了。要注意的是，若水平搖鏡和垂直搖鏡的扭力設定不同，斜向移動攝影機時可能會有些卡卡的（如果運鏡上只會水平移動或只會垂直移動的話，兩者數值可以不同）。

追蹤野鳥的水平搖鏡或垂直搖鏡操作

若抗衡裝置有調整好，那麼用一根手指頭就可以平順地操作雲台。當操作雲台的手放開時，攝影機就會繼續維持那個狀態停住不動，所以攝影者幾乎不需要碰到搖鏡桿（Pan bar），不需出力，自然就不會讓鏡頭晃動。某些影片中，即使鏡頭固定不動畫面仍會搖晃，原因通常就出在抗衡裝置沒有調整好，傾斜攝影機時大多是用手握著搖鏡桿一直支撐。有時也可能是因為攝影機與攝影機雲台的相性不合。如果攝影機的重量在抗衡裝置可以承受的範圍內是最好，但某些超望遠的長鏡頭，可能就不

在這個範圍內了。

另外，如果攝影機本身有附螢幕的話，重心會比較高，抗衡裝置的可承受範圍也會不一樣。有時候攝影裝置的重量明明在承受範圍內，卻無法將抗衡裝置調到適當位置，特別是像拍攝野鳥時，鏡頭角度經常是朝上的狀態，這時候最好配合攝影機的垂直搖鏡角度重新調整抗衡裝置。此時如果要把鏡頭角度朝下移動，由於朝上作用的力較強，因此必須再次重新調整抗衡裝置。

說得極端一點，攝影機腳架的用途並不是讓攝影機靜止，而是為了讓

攝影機活動。在野鳥攝影的世界中，焦距600mm的鏡頭才稱得上是標準值，額外使用增距鏡與裁切功能讓焦距超過1000mm也不是什麼奇怪的事。要在放大倍率那麼誇張的世界中進行跟拍作業，可以說是很耗精神的工作。跟拍野鳥的飛行時，不只需要實力也需要運氣，是個充滿不確定性的世界。即使是拍攝野鳥在水面游泳、在樹上漫步、在地面覓食等等，要能確實地持續跟拍，也需要一定的實力才辦得到。而其中有個訣竅，那就是不要用力握住搖鏡桿。

通常我們會像①一樣，用整個手掌去推或拉搖鏡桿對吧。若是要追蹤拍攝野鳥快速飛翔的模樣，是可以這樣握搖鏡桿。但如果要以超望遠鏡頭去追蹤緩慢移動的鳥時，使用②或③的方式輕推搖鏡桿會比較穩定（但也不需要強制習慣以①操作的人改變）。在只使用水平搖鏡的操作中，調整好抗衡裝置後，用拇指或食指就可以輕鬆控制方向追蹤目標而不會晃動。要是鳥的運動較快，就調輕攝影機雲台的水平扭力；要是鳥的運動較慢，就調重水平扭力。加入垂直搖鏡的操作時，若要往上搖鏡，可以用手掌蓋著搖鏡桿，然後以手腕的力量將搖鏡桿往下推；若要往下搖鏡，可以用無名指勾住將搖鏡桿往上提。用文字不好描述，簡單來說，訣竅就是放鬆手腕，盡量不要施力、輕輕操作。

POINT 同時支撐相機與鏡頭

請同時固定相機本體與鏡頭，穩定其位置。筆者用的是固定KOWA的鑑識望遠鏡（spotting scope）用的TSN-DA3。雖然這本來是用來支撐鏡頭的，但也可以用在各種器材上。拍攝影片中，有時會需要手動對焦，轉動變焦環時很容易使機身晃動。雖然設置時很費工夫，但鏡頭支撐架的效果非常好，所以長期抗戰時一定要裝上。

相機使用的是M4/3的GH5，鏡頭焦距為500mm×2倍EXT，換算為35mm全片幅後為2000mm。右圖是將相機部分的支撐架拿掉時的狀態，和不使用鏡頭支撐架的感覺差不多對吧。不過和左圖這種將相機牢牢固定在支撐架上時相比，應該可以明顯看出，在右圖這種狀態下轉動變焦環時，很容易讓震動傳導至機身，使畫面不穩定。若要用2000mm的鏡頭持續拍攝出穩定的畫面，就必須做到這種程度的固定措施才行。

 # 如何將「野鳥照片」製作成「野鳥影片」

為了讓影片看起來更精彩，拍攝時就要考慮如何編輯影片

或許各位會感到疑惑，明明是要講野鳥攝影，為什麼是從腳架開始說明呢？但要是沒有先說明清楚腳架的操作方式，就沒辦法說明接下來野鳥攝影的拍攝技巧，所以我們先解說了腳架的部分。接下來就讓我們進入具體的拍攝過程吧，首先請看翠鳥捕捉獵物的照片。

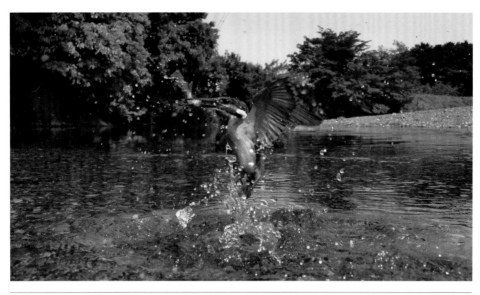

照片的話，這1張就夠了

這是翠鳥捕捉獵物的照片。然而這是先以1秒40張、幾乎可說是影片等級的速度連拍，再擷取其中1張畫面的作品。雖然羽毛的形狀並不完美，但光線相當漂亮，是一張合格的照片。說到照片的話，或許會讓人覺得是將決定性的瞬間拍成照片，不過實際上是以40fps的速度連拍，所以並沒有太多拍照的實感。拍完後再從拍到的照片中挑出自己想要的畫面。

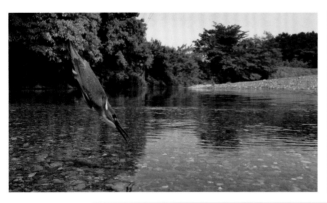 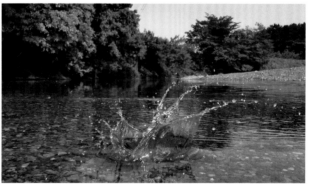

若沒有拍到前面的過程，就不是一個完整的影片

從照片的角度來看，左圖過早拍攝，右圖也過早拍攝，只有本頁上方叼著魚飛起的翠鳥畫面才有價值。事實就是如此沒錯，但在拍攝影片時，要是沒有上面這2個過早的鏡頭的話，這就是一個失敗的影片。要是沒有這個部分，影片就會變成突然出現一隻叼著魚的鳥浮在空中，隨後飛走。不難想像，當我們要用影片的形式來呈現一個畫面時，要是沒有拍到影像上（時間軸上）前面的過程，觀眾很可能會看不懂，甚至覺得有些突兀。因此拍攝自然生物，特別是不常見的生物時，必須在前後加上詳細說明才行。

1 白秋沙鴨
起承轉合

從公園的池塘開始拍攝，切換到遠處有一隻白色的鳥的鏡頭⋯⋯這是什麼鳥呢？將鏡頭拉近後，原來是眼睛周圍有像熊貓一樣的黑眼圈，又稱「熊貓鴨」的冬季候鳥白秋沙鴨。白秋沙鴨為了保持身體健康，會花上一段時間來清理羽毛⋯⋯大約5分鐘左右就會全部清理完畢，慢慢游開（出鏡）。

外號是熊貓鴨、為冬季候鳥等資訊可以用旁白或字幕補充，但拍攝時必須先設想到之後會加入這些資訊，不要隨便移動鏡頭。例如打算加入旁白的話，

那段期間就要小心不要搖晃到相機。讓人意外的是，進行這種在固定位置持續一段時間的拍攝時，比想像中的還需要耐心。即使拍攝時覺得「這樣應該就夠了吧」而切換到下一個場景，但到了編輯階段時，也常會出現不夠用的情形。

再來就是相機晃動的問題。不管怎麼說它是讓一個鏡頭難以使用的主要原因，經常發生「明明只要再幾秒不晃動就OK了」卻晃到的情況。只要相機一晃動，最後可以用的畫面就會一下子減少許多。

拍攝時，請先想好起承轉合要怎麼拍，並實際在心中默念台詞，這樣就能愈來愈進步。

此時運氣好的話，白秋沙鴨會在適當的時間點自行出鏡，這樣就不需要再另外做任何操作就能結束了。

一般人可能會想要握著搖鏡桿追蹤白秋沙鴨移動，不過當拍攝對象是自然界的生物時，很少有機會能看到拍攝對象自己漂亮地出鏡，所以這種時候應該要忍住，不應該追著它跑。

如果還想要拍攝更多白秋沙鴨的畫面，可以先等待5秒以上，留下一點餘韻，再快點把鏡頭轉向白秋沙鴨。總而言之，只要在拍攝時心中想著【起承轉合】的概念，就能拍出專業又易懂的影像了。

【起】環境

【承】找到白秋沙鴨

【承】拉近

【轉】清理羽毛

【合】清理完羽毛

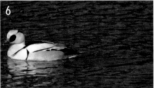
【合】白秋沙鴨離開

【合】白秋沙鴨離開

【合】出鏡

2 美洲小水鴨
餘韻

原本在池塘內慢慢划水的美洲小水鴨，被某些東西驚動到後飛起離開。離開之後，在水面留下的漣漪緩緩擴散開來。

這個鏡頭相當於白秋沙鴨【起承轉合】的最後一個部分——出鏡。為了

持續拍攝美洲小水鴨離開以後的水面漣漪，必須固定鏡頭持續拍攝20秒左右，直到水面平靜下來。當野鳥突然飛起時，鏡頭通常會忍不住被拉著走，但這時最好還是忍住，在固定位置繼續拍攝比較好。

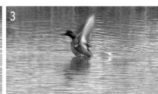
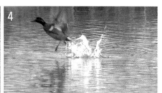

拍攝漣漪

小天鵝
入鏡 I

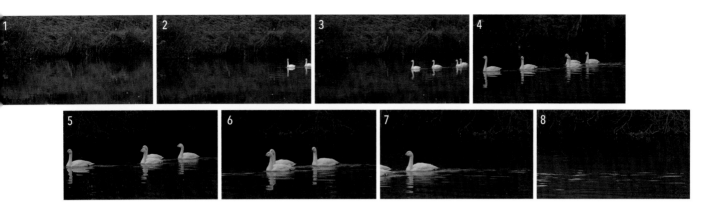

小天鵝的家族成員們一一入鏡。以帶頭的幾隻小天鵝為中心拉近鏡頭,並開始慢慢跟隨拍攝。跟隨的速度須逐漸放慢,讓後來跟上的小天鵝慢慢通過,然後拍到所有天鵝都出鏡為止。

要將入鏡的過程拍得很自然,需要下點工夫。雖然影片中的小天鵝看起來好像在剛好的位置入鏡,但其實只是從一開始就將拍攝範圍固定在照片中的橘色方框,等待小天鵝進入而已。逐漸放大畫面的過程中可能會有些冗長,但如果突然放大畫面的話,卻會顯得相當唐突。當有東西入鏡時,觀眾會產生「發生什麼事了?」的想法,而有數秒鐘的期待感。因此,如果影片開始時是什麼資訊都沒有的風景,那麼就要讓主角在

3秒內入鏡才行。接著只要逐漸放慢跟隨的過程,讓所有小天鵝都通過畫面,這個鏡頭就能結束了。

開始訊號或是結束訊號不清楚的影像,在編輯影片時會是很難用的素材,

因此在拍攝影片時,要養成習慣隨時考量這段影片的開始與結束要怎麼安排。

將畫面範圍放在這個區域等待

山麻雀
入鏡 II

早春時分,許多櫻花開始綻放,卻也是鳥類最缺乏食物的季節。開花較早的大寒櫻會聚集許多鳥兒,譬如住在山裡的山麻雀就專心地吸吮著蜜汁。

猜想山麻雀接下來會停在哪,並將畫面固定在那裡等待。拍攝鳥時,猜測接下來的移動是很重要的事,請不要著急,靜靜等待。想要拍攝特寫而一直追著鳥跑,經常會無法在適當的時間點停下來。這和想著「就是現在!」而拍下瞬間的照片不同,拍攝影片時至少需要5秒以上的穩定畫面。了解各種鳥的習性之後,你一定可以找到適合攝影的鳥,請不要放棄拍攝野鳥。

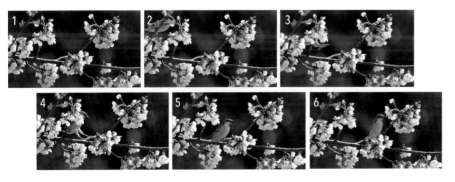

在1的位置等待,目標入鏡之後冷靜地跟隨著它。這時候拍攝者可能會想要拉近鏡頭,但如果在拉近的過程中讓目標出鏡的話,影片看起來會變得很糟。如果想要拍特寫的話,放大時一定要迅速到位。

5

白頭鶴飛翔
出鏡

攝影者們在剛開始拍攝野鳥時，很難跟得上鳥類的飛翔動作，不過習慣之後，甚至能夠一邊拍攝，一邊觀察周圍的情況。但這樣一來，就會變成一直追著鳥移動，卻抓不到結束的時機，變

得只能在不上不下的狀態下結束。拍攝鳥類飛翔時，最好也要考慮到要如何結束，以及如何接到下一個場景才行。最常用的編輯方法就是出鏡。

如果是鶴或鳶等大型鳥類的話，鏡

頭追蹤起來比較容易，要追蹤多久都可以，但相對的，卻也讓人不曉得該怎麼結束這個鏡頭比較好。最簡單的方法就是像項目3拍攝小天鵝時所講的做法，一邊追蹤一邊放慢追蹤速度，使鳥自然而然地從畫面中離開。

6

黑頸鸊鷉
入鏡／出鏡＆改變大小

在較遠的距離拍攝

拉近拍攝特寫　　　　　　　　　　　　　　　　以適中的大小跟拍

與項目1相同，這也是依照【起承轉合】的方式拍攝而成的影片，不過這次除了一邊思考編輯時該怎麼做，還加

上了變焦改變大小的操作。

黑頸鸊鷉會集體潛入水中捕捉魚類，並像打地鼠遊戲中的地鼠一樣一個

個浮出水面，接著像是收到命令一樣再度一齊潛入水中。當然，拍攝時最困難的是判斷牠們會從哪個地方浮出來。

不過牠們的行進方向大概是固定的，所以只要觀察牠們潛水2、3次，大概就知道牠們的行動模式了。牠們準備要浮起時，可以使用廣角鏡拍攝牠們浮起的樣子，等到幾乎全部浮起時，再一口氣將鏡頭轉到望遠端，拉近拍攝特寫的畫面（變焦過程中的畫面是不必要的，所以變焦的操作要快速）。由第5張的望遠端畫面可以看出，這時的黑頸鷿鷈已換上了夏天的黃色羽毛。拍攝一定時間

（15秒以上）後，可以用介於開頭畫面跟特寫畫面中間的視角繼續跟拍。如果牠們還要繼續捕食魚類的話，又會馬上潛入水中消失不見。這樣就拍完一幕了，如果覺得中間有哪個過程拍得不夠好的話，可以集中拍攝那個過程。想把一整個流程拍完整，就得努力把每個環節都拍好，不能偷懶。

所謂改變大小後攝影，指的是讓畫面有不同的大小變化，在編輯時就能更

有節奏感。在銜接一直用同樣大小拍攝出的畫面時，編輯時會彷彿少了一格畫格般出現不自然的飛躍，變成一種叫做「跳接（Jump cut）」的特殊剪輯方式，因此一般我們不會這樣做。要在短時間內拍攝3種不同大小的鏡頭，不只會手忙腳亂，也不容易判斷該在哪裡切換。然而拍攝影片時，這些因素都必須納入考慮。

入鏡

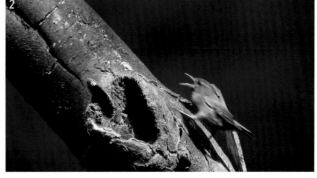

在鳴叫時切換鏡頭

沿著溪流岸邊行走時，經常可以聽到鷦鷯的鳴叫聲。牠的體重大約只有10個1日圓硬幣那麼重，是日本鳥類中前三小的鳥。不過牠的鳴叫相當大聲，響徹山谷，就連瀑布聲都沒辦法蓋過牠的鳴叫。令人意外的是，牠也很勇於面對威脅。當有人入侵牠的勢力範圍時，

牠就會瞬間出現在眼前大聲鳴叫，就像是大喊著「滾出領海！！！」一樣。在牠主張牠的勢力範圍時，會一直站在一個叫做song post的固定地點鳴叫，所以拍攝起來其實很簡單。

這裡鷦鷯鳴叫了兩次，因此我切換成特寫畫面攝影。編輯時，我將鷦鷯的

第一段鳴叫以一般固定鏡頭呈現，第二段鳴叫則是切換到頭部的特寫畫面。表現出鳴叫時的魄力。拍攝鳥類鳴叫時，因為有聲音作為銜接點，故能簡單以動作跳接的方式剪接鏡頭。我們將在下一節中說明如何以動作跳接的方式連接鏡頭。

8

日本山雀
動作跳接 Ⅱ

日本山雀餵食幼鳥的畫面。拍攝成鳥進出樹洞時，可切換放大倍率，以增加影片的變化。

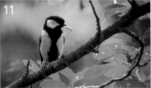

　　以上畫面分別從6個視角拍攝。**1**是整個環境，**2**則切換到樹洞所在的樹木，可以看到一隻叼著食物的日本山雀飛過來停在畫面的中央。確認周圍安全之後才走向樹洞。而在牠準備要進入樹洞的瞬間，鏡頭切換成了特寫畫面，拍下牠進入樹洞中消失的畫面（**5**）。

　　過一陣子之後，這隻日本山雀叼著幼鳥的糞便露出臉來，沒過多久就飛出巢外。這裡要特別注意的是**4**跟**5**之間的鏡頭切換，雖然時間不長卻還是特地切換成特寫畫面。這是為了增添畫面的

變化，也是為了回應觀眾看到這裡時可能會產生的想法：「想要看得更清楚一點」所以才切換成了特寫畫面。

　　切換鏡頭的時機在鳥往上飛的瞬間。這時候觀眾會因為鳥的動作分心，而不會注意到鏡頭切換到拉近的畫面。像這種以一個動作為契機的剪接方式，就稱為動作跳接（Action Cut）。

　　這樣便可以完成一段剪接相當自然（因為被片中的動作拉走注意力），有一定韻律性又不容易看膩的影片。這種方式常用於一般戲劇與電影的剪接中，

譬如先特寫拿起杯子的畫面，到了下一個畫面時杯子已在嘴邊。這種以動作為契機切換畫面的例子相當多。

　　編輯自然生態的影片時，幾乎不可能一鏡到底拍攝成功。再說，大部分的情況下拍攝對象都不會配合我們。因此將幾個拍攝成功的鏡頭整合起來時，就必須想辦法降低不自然的感覺，動作跳接就是一種很常見的剪接方式。

　　再來是切換到叼著食物的成鳥停在樹木上的畫面（**10**）。

　　觀眾會從前面的畫面，聯想到成

鳥應該是要進入巢穴內，所以我們省略掉說明巢穴位置的鏡頭，將鏡頭拉得離巢穴更近，切換到巢穴的特寫畫面（14）。

這裡自然也是用動作跳接的方式切換鏡頭，在成鳥跳離木頭消失的瞬間切換到巢穴特寫上，接著成鳥出現。這個切換的時機並不好抓，要是太早切換的話，觀眾還來不及確認鳥就進入巢穴消失了，要是畫面重疊太多，又會變得不自然，甚至讓觀眾誤以為是編輯上有失誤。

觀眾的年齡層與BGM也會影響到影片的剪接，所以很難準確地說「切換時機」的標準在哪裡。編輯這種影片時，以1格為單位進行調整是很常見的事，要是覺得有哪裡不自然的話，就重新調整吧。

再來就是一定要讓其他人看看你的影片，請他們給予意見。

回到這個影片上，成鳥進入巢穴之後，將放大倍率縮小至與前半段相同，

拍攝成鳥再次飛離巢穴覓食，就可以結束了。

在不到30秒的影片中切換了5次鏡頭，每個鏡頭都拍3次以上，總共花了2天。可能會有人覺得「居然花了2天！」，但事實上以拍攝自然生態影片而言，這已經算是相當有效率的了。

POINT **如何接近野鳥Ⅰ**

比起感光元件大小或鏡頭品質，拍攝野鳥時對畫質影響最大的其實是攝影距離。縮短攝影距離才是提升畫質的最快方法。不過這不是要你在著名的野鳥拍攝景點一個人跑到前面靠近野鳥，這樣反而會把野鳥嚇跑。所謂接近也不會引起鳥類戒心的攝影方式，指的是比起一大群人遠遠地從接近警戒線的距離拍攝，更不會帶給鳥類壓力的拍攝方式。

首先，比起站在腳架旁邊，有時

坐著更能夠一口氣拉近與野鳥的距離。不過要是站著走近野鳥再坐下就沒有意義了，因此是要一直坐著等待野鳥自己靠近。如果人數不多（2～3人）的話，有時坐著會比站著還要容易吸引野鳥靠近。

還有沒有其他能更靠近野鳥的方法呢？

那就是不要讓牠們看到你的身影。雖然這聽起來很理所當然，甚至會讓人覺得「這不是在廢話嗎！」。

最簡單的方式就是在汽車內攝影。從汽車內觀察的話，野鳥真的會靠得很近。一開始最好可以用布簾蓋住，讓野鳥看不到裡面的人影。等野鳥習慣以後，即使看得到人影，牠們也會自顧自地覓食或整理羽毛。因為牠們早就知道這邊有人，而且確信人不會從車子裡出來。所以要記得，當鳥類明明待在很近的地方，我們卻出去的話，就跟自己對野鳥說「不要再靠過來了！」是一樣的意思。

➡在車內攝影可以降低野鳥的警戒心，但也不是所有鳥類都吃這一套。即使是同一種鳥，不同地方、甚至是不同個體，效果可能都不一樣。也就是說，不要認為這招每次都有用。再來，私有地當然不用說，就算是農業用道路也會有作業車通過，所以最好還是不要任意進入。雖然這些地方通常都會有「請不要妨礙到車輛通行」的告示，卻還是會有許多搞不清楚狀況的人違反規定，驚動警察後，下次就會開始禁止一般人進出。

在汽車內攝影時會影響到畫質。這是因為車體有一定的熱度，會導致光線產生折射現象，使相機沒辦法拍出清楚的畫面。就算關掉引擎，熱度仍會持續一段時間。如果是夏天炎熱時期，有時就只能放棄拍攝了。不過在傍晚時，氣溫會開始一口氣下降，車體溫度也會跟著降低，有時就能拍攝到清楚的畫面。另外，清晨太陽剛升起，但車體還沒變熱之前，也是攝影的好時機。

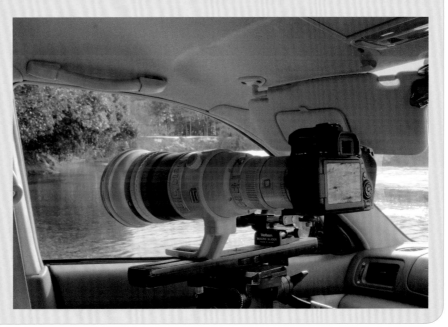

高速攝影
用120fps 或240fps 將對象拍得栩栩如生

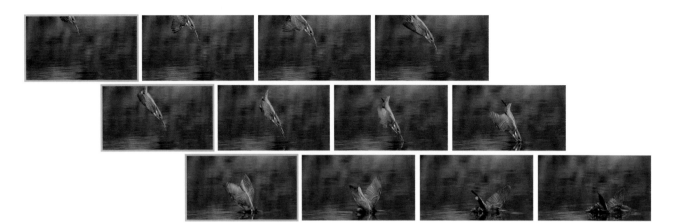

240fps 拍攝出來的攝影畫格

這是從240fps的高速攝影影片中擷取出來的畫面,每張畫面都只間隔0.05秒。如果用60fps拍攝的話,只會拍到橘色方框圈出來的部分;30fps的話連第二列的橘色方框畫面都會被省略,前一格是左上的橘色方框,下一格野鳥的頭部已經進入水中。拍攝野鳥這種行動靈敏的動物時,就算以120fps拍攝,再以1/2的慢速度播放,也和平常的速度差不多,因此BBC等科學影片有時也會調慢這類影片的播放速度。現在已有許多相機搭載了120fps的高速攝影功能,若想將鳥類的動態拍得清晰可見,可以多嘗試看看高速攝影功能。

1秒240畫格,也就是240fps的世界中,時間會被拉長8倍(播放速度30fps時)。拍攝野鳥的照片時,我們會希望能拍到拍翅的畫面。如果有120fps的話,會比較容易拍到想要的畫面。如果是240fps的話,就能看到更為平滑的動作。

這裡要介紹的高速攝影用相機為Panasonic的GH5S,與攝影機Sony AX700,兩者在一般攝影模式下,皆可拍攝4K畫質的影片;在高速攝影模式下,皆可拍攝full HD畫質的

影片。GH5的畫格速率為180fps,GH5S為240fps,AX700則是240~960fps。其中AX700在240fps下可以用full HD畫質拍攝;在480fps下雖然不是full HD,卻也有不錯的畫質;960fps與其他的畫格速率相比視角變得比較窄,畫質也比較差,但是和七、八年前要價100萬日圓的業務用機種相比,還是漂亮許多。

高速攝影時最好能拍出清晰的畫面,減少因移動而糊掉的情形,所以快門速度愈快愈好。目前的相機就算將感

度調到+6dB左右雜訊也不明顯,故可一邊觀察雜訊狀況一邊調高增益(調高ISO),使快門速度有加快的空間。

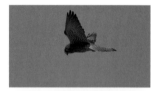

1/500 秒

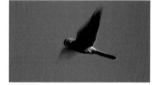

1/250 秒

GH5S 的高速攝影功能

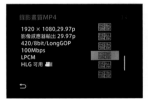

GH5S的高速攝影畫質設定畫面中,顯示可變畫格速率。以240fps拍攝時可使用full HD畫質。在高速攝影模式下,開啟可變畫格速率功能後便可設定畫格數。按下Rec鈕後,便可以用240fps持續拍攝。

AX700 的高速攝影功能

以AX700進行高速攝影時,必須先將畫質設定調整成full HD,再從MENU中設定畫面播放速率與拍攝定時。選擇終了觸發,機器會持續記錄5秒的畫面,當確認拍到決定性的瞬間後按下Rec鈕,就會把畫面寫入記憶體中。這是避免拍攝者錯過關鍵瞬間的設定,然而因為內建記憶體的容量不大,所以只能記錄5秒鐘。而且在傳送到記憶體的過程中不能進行高速攝影,240fps的話要花21秒。

自動對焦
自動對焦在攝影領域也逐漸實用化

在照片拍攝的世界中，單反相機的自動對焦（以下簡稱為AF）在三十年前就已經進入實用階段，現在的AF已經進化到比手動對焦（MF）更值得信賴。另一方面，影片拍攝的AF雖然也在逐漸改良中，但和照片相比，影片的AF功能還是稍嫌遲緩。這是因為，單反相機使用的是AF專用感應器，以相位差式迅速調整對焦。相較於此，影片拍攝時的AF則是使用所謂的對比式，是從已經拍攝的圖像中計算適當的對焦位置。

另外，影片與照片類似，要是影像的對焦位置一直改變的話，反而會讓人覺得看起來不太舒服，所以影片跟對比式對焦的相性才會比較好。另一個很大的原因，則是相位差式的感應器因為機械結構的關係，只能用在單反相機機種上。

不過近年來，有廠商開發出了另一種對焦方式，是將跟相位差式感應器有相同功能的感應器，直接鑲嵌在感光元件上，稱為內嵌相位對焦。這種對焦方式使AF的世界，或者該說使相機業界

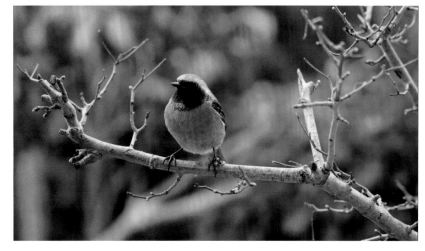

出現了劇變。除了單反相機之外，內嵌相位對焦在其他機種也可以發揮其優異的AF功能，故廢除了光學觀景器使用電子觀景器的相機，以及只能用液晶畫面觀景的鏡頭可換式相機陸續登場。像是各位所熟知的無反相機，這種相機登場後不只是在拍攝靜止畫面上，就連攝影機也受到很大的影響，AF的性能大幅贏過了MF，令人驚異的速度獲得了使用者的信賴。

在內嵌相位對焦出現以前，筆者

一直認為只有MF才能嚴格地控制對焦。但是在體驗過這種內嵌相位對焦的性能之後，只得承認「AF已經超越了MF」。

當然，如果是要用變焦操作來呈現出某些影像表現，或者是要對焦到某個不容易判別的拍攝對象上，還是需要手動操作的協助。但基本上，現在AF的性能已經值得信賴到人只能成為幫助相機的配角了。

Sony α7 III 拍攝影片時的 AF 運作情形

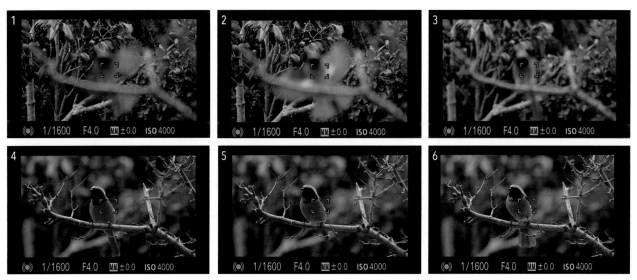

在第3格中，相機由背景的變化認知到拍攝主題是黃尾鴝，於是AF開始作用。到了第4格時幾乎已經對到焦，並在第5～6格進行些微調整。AF在第2格與第3格之間開始動作，換言之，AF只花了不到0.06秒（60fps攝影）就對到焦。這是MF絕對不可能辦到的事。

這段影片中的鳥幾乎從正面飛向我們,再往斜右方飛出。拍攝這種畫面時,要全程對到焦並不容易,可以說相當考驗相機的AF性能。觀看這段影片時,可能會覺得影片中完全沒有失焦,但如果我們將影片中的每一格都攤開來仔細看,會發現還是有幾格有些失焦。不過在跟拍的過程中,觀眾幾乎不會注意到有失焦情形,就算注意到了,也會認為這是攝影者在調整對焦位置所產生的暫時性失焦,使影片看起來更有真實感。

當然,技術夠好的話,人勉強也能跟拍到這種程度,但成功率就明顯是AF比較高了。

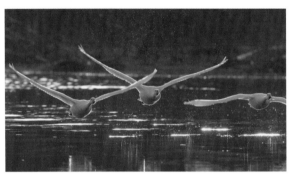

Panasonic DC-S1的動物辨識

對比、在動的物體、在眼前的物體……機械的眼睛=相機在對焦時會拼了命的尋找拍攝對象是哪個,然後調整對焦跟曝光。另外,最近還有些相機甚至會判斷拍攝對象「是什麼?」。

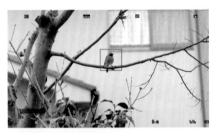

乍看之下,相機就只是在鳥飛過來後以AF對焦而已,但實際上,該相機還能夠辨識這個拍攝對象是【鳥】。因為一般來說會將臉部黑色跟灰色等對比較強的部分,辨識為自動對焦的對象。其證據就是,在又遠又小的時候會像左圖一般進行辨識。

 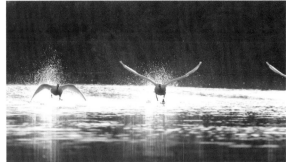 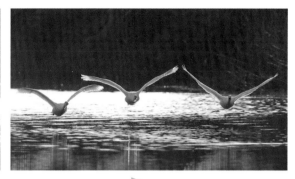

 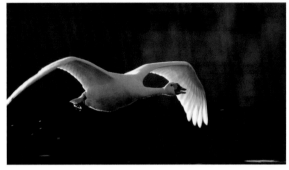

如何接近野鳥 II

這是專門用來拍攝野鳥的Bird Watching帳篷。這種帳篷有很多不同的窗戶，地板面積為180×90（cm），空間足夠設置大型腳架。照片中的款式現在已經沒有在賣了，不過因為目的只是要遮住身體，所以也可以用5000日圓以下的露營用帳篷代替。大部分的鳥都沒有很在意帳篷的顏色，對外窗口也可以自己隨意地打開。近年來，在帳棚內攝影的攝影師愈來愈少了。首先是因為這種帳篷可以融入的環境變少了，還有就是攝影變得比較輕便，愈來愈多人只要一聽說哪裡可以拍鳥，就會馬上前往，不會做太多準備。要是到了拍攝地點卻發現只有你一個人使用帳篷的話，大概會被別人討厭吧。

不過拍攝野鳥時，這種帳篷的效果真的非常好。如果能夠一整天都待在帳篷內的話，真的可以拍到各種鳥類最自然的樣貌。我們一般把會驚動鳥類使其產生警戒而逃走的距離

稱為flight distance，而這個帳篷可以一口氣縮短這段距離。鵪鴒類可以縮至0m（直接停在帳篷上），日本山雀、十姊妹、金翅雀可縮至2～3m，翠鳥、赤翡翠也可以縮至5m內。就算沒有把窗戶藏得很隱密，這些鳥類也不太會逃走。猛禽與部分鴨類雖不會輕易對帳篷放下警戒心，但看過牠們在附近清理羽毛的模樣後，就可以知道鳥類對人類的警戒心有多麼強了。

對鳥類來說，這種帳篷的隱蔽效果很好，但對人類來說卻是反效果。

要是沒有經過他人同意，就在住宅區附近設置這種帳篷持續拍攝的話，大概3天左右就會有警察來關心了。

另外，進出帳篷與進出車輛一樣，需要注意周圍有沒有鳥類。在進入帳篷或離開帳篷前20～30分鐘，請先確認不會驚動到周圍任何鳥類再進出。「這也太誇張了吧！」或許各位會這麼想，但要是沒有做到這種程度，這個帳篷對鳥來說就是一個會突然跑出一個人的東西，進而提升牠們的警戒心。

等待戲劇性的光線
挑戰拍攝風景中的野鳥

　　拍攝野鳥時，某個關鍵瞬間或者是很少見的畫面等，愈能表現出動作的畫面愈受到歡迎。特別是拍成影片時，著重在動態的畫面會讓人覺得比較有趣。不過，如果將野鳥拍進風景影片內，風景影片就會像是被賦予了生命一樣，不只能治癒人心，也能讓人感覺到地球的豐饒、壯闊。接著就讓我們介紹其中一部分的影片吧。

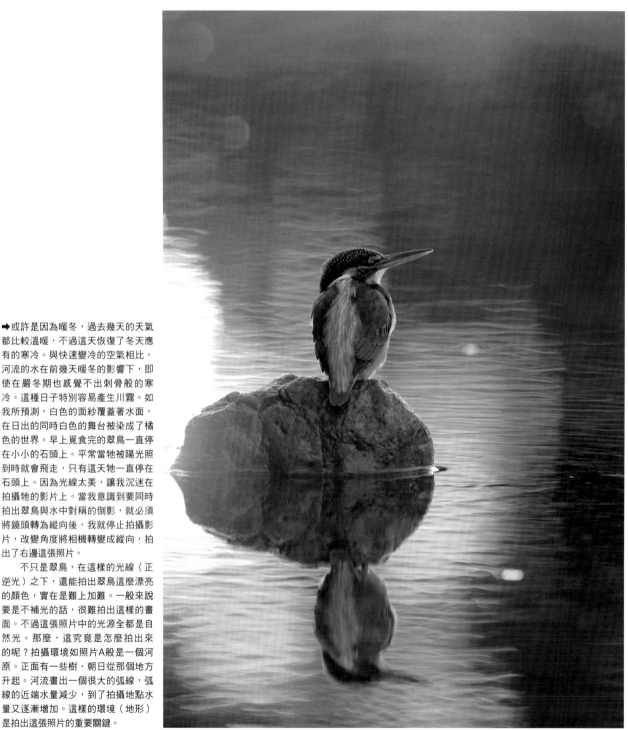

➡或許是因為暖冬，過去幾天的天氣都比較溫暖，不過這天恢復了冬天應有的寒冷。與快速變冷的空氣相比，河流的水在前幾天暖冬的影響下，即使在嚴冬期也感覺不出刺骨般的寒冷。這種日子特別容易產生川霧。如我所預測，白色的面紗覆蓋著水面，在日出的同時白色的舞台被染成了橘色的世界。早上覓食完的翠鳥一直停在小小的石頭上。平常當牠被陽光照到時就會飛走，只有這天牠一直停在石頭上。因為光線太美，讓我沉迷在拍攝牠的影片上。當我意識到要同時拍出翠鳥與水中對稱的倒影，就必須將鏡頭轉為縱向後，我就停止拍攝影片，改變角度將相機轉變成縱向，拍出右邊這張照片。

　　不只是翠鳥，在這樣的光線（正逆光）之下，還能拍出翠鳥這麼漂亮的顏色，實在是難上加難。一般來說要是不補光的話，很難拍出這樣的畫面。不過這張照片中的光源全都是自然光。那麼，這究竟是怎麼拍出來的呢？拍攝環境如照片A般是一個河原。正面有一些樹，朝日從那個地方升起。河流畫出一個很大的弧線，弧線的近端水量減少，到了拍攝地點水量又逐漸增加。這樣的環境（地形）是拍出這張照片的重要關鍵。

EOS 80D　EF300mm　F2.8L　USM　EF1.4EX（相當於35mm約670mm）　光圈先決AE　F5.6　+0.3EV　SS1/160秒　ISO400

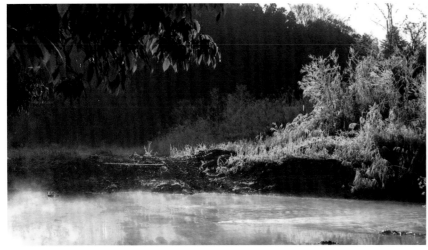

[照片A]

拍攝上方的環境照片時，太陽早已升到樹木上方，照亮整個河岸。在這樣的光線下，就會拍出經常可見的逆光畫面。拍攝翠鳥的時間是在這之前的30分鐘左右，約為日出後的5分鐘。當時正面的樹木因為逆光而全黑，陽光從樹木之間的縫隙洩出，如右方照片所示。這些樹木有擴散光線的效果，營造出了美妙的光線。

不過，光是這樣仍不足以拍出前頁的照片。還有一個重要的關鍵，那就是水量的變化。上游的水會先暫時潛入地下，使地面上的水量減少，到了這個地方再湧出地面。這些在地底下流動的水稱為伏流水。由於地底環境比較不會受到氣溫變化的影響，因此伏流水的溫度比一般的河川水溫還要高。這個水溫與氣溫的溫差比一般的河川還要大，所以比較容易出現川霧。

日出的位置也很重要。最佳拍攝地點每天都會改變約1m，故只能在一定的時間範圍內拍到這樣的景象。而且能夠進行拍攝的場所最多也只能容納一個人。

地形、氣溫、水溫、日出位置⋯⋯除了這些條件之外，翠鳥也得在最佳時機停留在該處才行。滿足了這所有的條件，我們才能拍出那樣的畫面。因此，即使畫面中只有翠鳥，這也是一張能讓人感受到風景之美的照片。

事實上，這裡正是我開始認真拍攝野鳥的起點。三年來我持續拜訪這個地方，後來甚至還搬到開車距離10分鐘左右的地方住。在那之後，我便為了追求理想的光線而持續攝影，最後卻一直都沒碰到，就這麼過了二十年以上。當我帶著半放棄的心情久違地回到這裡開始拍攝影片後，僅僅1週左右就遇見了

這個光線。這次的相遇經過了這麼長的時間，已經讓我精疲力盡到無法有任何感動了。

大概也是因為氣候的變化，才能拍出這樣的場景吧。通常，寒冷的冬天並不會出現川霧，要一直冷到接近3月時，天氣轉差，下雨的日子變多，才會進入川霧的季節。不過拍攝這個畫面的時間點是1月中旬，依照過去的經驗，應該是看不到那麼美的川霧才對。這會不會是全球等級的氣候變化所造成的結果呢？這一年，在天鵝休息的地方，川霧瀰漫的日子也增加了，於是我也拍到了這些美麗的影像。

7D MK2　EF 70-200mm F2.8L IS II USM　200mm（相當於35mm約320mm）　手動曝光　F11　1/200秒　ISO200

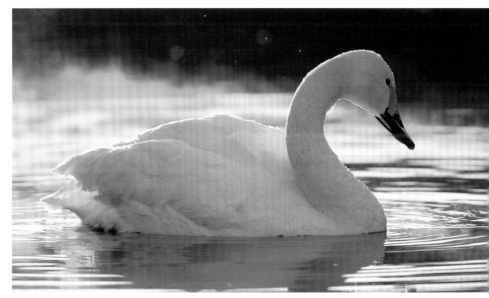

EOS 80D　EF500mm　F4L IS II USM（相當於35mm約800mm）　手動曝光　F5.6　1/400秒　ISO200
（2張小白鵝皆是影片截圖）

周邊機器
野鳥攝影時會用到的各種機器

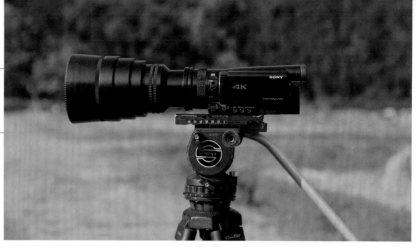

遠攝轉換鏡頭

　　超過3倍的高倍率遠攝轉換鏡頭會使畫質明顯劣化，所以在進入4K時代的現在，較推薦使用2倍以下的產品。

1.8倍遠攝轉換鏡頭的RAYNOX HDP-900EX。重達825g，如果相機過小，承受不了那麼重的裝置的話，建議不要用這個比較好。範例為口徑62mm的Sony AX100，並使用62→72mm的轉接環轉接。裝設口徑較大的轉換鏡頭時，要小心謹慎，注意不要裝歪。可以的話最好使用鏡頭支撐架。另外，拿著裝好的鏡頭移動相當危險，請不要這麼做。使用時邊角上可能會產生陰影，只有望遠端附近會比較清楚。

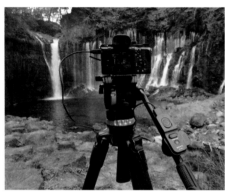

Sony RM-VPR1

上方圖片是可對應Sony的Muti端子的遙控器，連接上α系列的電動變焦器時，便可以用手上的遙控器進行操作。右邊則是對應業務用機種的遙控器。幾乎所有對應LANC端子的業務用攝影機都能使用。使用線控遙控器變焦時，變焦速度可能會比用相機本體變焦還要慢一些，不過有些裝置還可以擴展變焦速度的控制範圍。

Sony RM-1BP

線控遙控器

　　線控遙控器在追蹤拍攝時相當有用。鏡頭固定時，攝影者還能夠一邊變焦一邊對焦，但是如果需要一邊移動相機，也就是右手需要握著搖鏡桿的話，沒有線控遙控器是沒辦法進行變焦的。另外，遙控器上也會有開始／結束的按鈕在手邊，可以輕鬆操作，以免錯過關鍵時刻的攝影。腳架與線控遙控器可以說是成組的器材。

瞄準器

　　使用超望遠鏡頭拍攝時，常會追丟拍攝對象。瞄準器可以用LED告訴我們相機朝向的方向。拍攝前必須先將瞄準器跟相機的方向調整為一致，但之後只要轉動X、Y軸2個旋鈕，調整縱向與橫向的位置就可以了，相當簡單。價格範圍很廣，從3,000日圓到30,000日圓以上都有。便宜的產品多用在生存遊戲上，得費上一番工夫才能將其裝在相機上。如果選擇可以裝在熱靴上的相機用款式，則會方便許多。

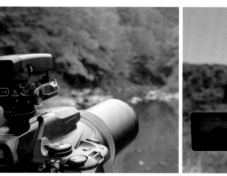

瞄準器 DF-M1　￥21,600
折疊式，瞄準標記的模式與顏色各有3種選擇。販售：Nikon Imaging

使用高倍率輕便數位相機
Nikon「COOLPIX P1000」
拍攝野鳥影片

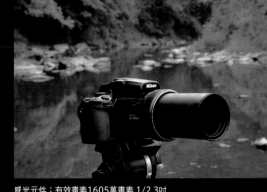

　　原本是錄影機較擅長的高倍率變焦，現在的輕便數位相機也做得到了。這大概是現在最輕便的野鳥攝影方式了吧。不過，各相機廠商之間的競爭日趨白熱化。這個Nikon P1000的放大倍率可達125倍！焦距為24-3000mm（F2.8-F8）。濾鏡直徑僅為77mm，尺寸可說是相當袖珍（以這個倍率來說

的話）。能有這麼大的放大倍率，不愧是使用1/2.3吋這種小型感光元件的機種。無論如何，用這一台就能拍到所有野鳥攝影時需要的畫面，讓人不得不在此向這個鏡頭表現致敬。畢竟，過去我們一直無法達成「只要看得到的東西就能拍下」這種看似理所當然的事，但P1000卻輕鬆實現了這件事。

感光元件：有效畫素1605萬畫素 1/2.3吋
鏡頭：4.3-539mm（等效焦距24-3000mm）
影片功能：
2160／30p（4K UHD）、2160／25p（4K UHD）、1080
／30p、1080／25p、1080／60p、1080／50p、720／
30p、720／25p、720／60p、720／50p、HS 480／4倍、
HS 720／2倍、HS 1080／0.5倍
電池壽命：靜止畫面約為250張、影片約為1小時20分
尺寸（約略值）：146.3×118.8×181.3mm（不計突起部分）
重量：約1415g

以下兩者皆為望遠端3000mm拍到的畫面，只要將相機轉向聲音傳來的方向，就可以拍到想要的畫面，高倍率的表現相當驚豔。

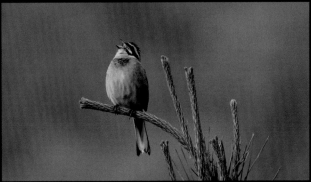

草鵐

大斑啄木鳥

用高倍率鏡頭拍攝時，最短攝影距離會變長。譬如說，以P1000的望遠端拍攝時很難用高倍率在7m的距離下拍攝花朵或昆蟲。不過只要加上微距鏡頭，就可以在幾乎所有變焦範圍內，用47cm的最短距離拍攝物體。

最短攝影距離7m，望遠端拍攝。

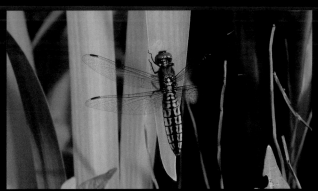

裝上2D微距鏡頭：【左照】最短攝影距離47cm，望遠端拍攝。【右照】在約60cm處拍攝整隻蜻蜓，也可以繼續拉近到眼睛的特寫。

拍攝昆蟲

只有影片才能表現的
高速攝影與羽化畫面

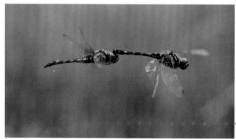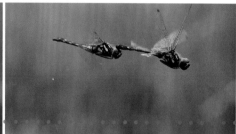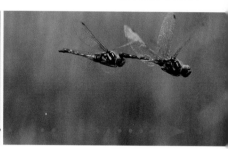

瀕危物種1類B的斑庭蜻蜓（*Sympetrum maculatum*）產卵過程。影片中捕捉到了卵隨風落下的樣子。

夏茜蜻蜓（*Sympetrum darwinianum*）產卵

秋茜蜻蜓（*Sympetrum frequens*）產卵

←不論夏、秋都可以看到這2種蜻蜓，不過生存環境與產卵方式並不相同。分辨兩者其實很簡單，以橘色圓圈圈起來的地方，黑色部分如果是尖的就是秋茜蜻蜓；如果是平坦的就是夏茜蜻蜓。另外，雄性夏茜蜻蜓的胸部為紅色，體型也比秋茜蜻蜓略小。

以高速攝影拍攝昆蟲飛行

昆蟲的飛行動作又快又急，適合用高速攝影方式拍攝，將短時間的畫面拉長。若以240fps拍攝，1秒可以拉長成8秒（30fps播放）的影像，但因為昆蟲的動作很快，故建議以480fps以上的畫格速率拍攝。這樣拍到的畫面會比一般相機以120fps拍到的畫面還要平順許多，請一定要挑戰看看。

當雄蜻蜓與雌蜻蜓連結在一起產卵時，就是很好的拍攝時機。上方範例

的蜻蜓產卵行為在日語中叫做連結打空產卵，一般常見於夏茜蜻蜓與熨斗目蜻蜓（*Sympetrum infuscatum*）。雌蜻蜓在連結的情況下接近地面，在泥巴附近產卵的行為，則稱為連結打泥產卵，常見於秋茜蜻蜓。這2種產卵過程中，偶爾會只有雌蜻蜓出現，因為比較罕見，所以拍攝難度比較高，但這也是攝影的佳機。

在長有許多植物的小河邊，水流流

速比較慢，有機會看到無霸勾蜓那霸氣的產卵過程。在雄蜻蜓飛來飛去尋找雌蜻蜓時，雌蜻蜓可能會因為不想被雄蜻蜓打擾，而在雄蜻蜓休息時才悄悄跑出來產卵。無霸勾蜓產卵時會像活塞一樣垂直移動，將尾巴（其實是腹部）數度插入水底。在牠專心產卵的時候，就算攝影者靠得很近，近到可以碰到牠的程度，牠也不會飛走，所以可以試著挑戰看看用廣角鏡拍攝更有氣勢的畫面。

無霸勾蜓產卵時，即使離得很遠，也可聽到啵啵聲與翅膀震動的聲音，相當有氣勢。
這次的攝影是用100mm的鏡頭拍攝，不過就算靠得更近牠也不會逃走，所以可以試著用廣角鏡來拍攝。

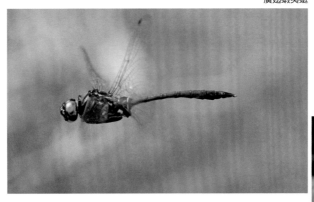
廣翅蝦夷蜓

如果想要拍攝蜻蜓飛行的樣子，可以將巡視勢力範圍的雄蜻蜓視為目標。其中又以弓蜓科的物種最好拍。廣翅蝦夷蜓（*Somatochlora clavata*）雖然少見，不過這種蜻蜓很常懸停於空中，有懸停之王之稱。

大透翅蛾（*Cephonodes hylas*）經常在白天時活動，牠震動翅膀的聲音很大，體型也很大，所以相當顯眼。拍攝時可以先猜牠會飛到哪朵花上，然後在那裡等待就行了。

獨角仙被棒子擋住去路時會爬上棒子，然後一口氣飛起來，拍攝起來並不困難。範例中有拍到棒子，但只要再往上一點調整角度，拍下看不見棒子的畫面就可以了。如同我們在野鳥篇中說的，用跳接方式連接鏡頭的話，就可以把獨角仙飛行的畫面接得更漂亮。

獨角仙的飛行

大透翅蛾吸食花蜜

POINT **拍攝昆蟲的器材**

昆蟲攝影與野鳥攝影差別不大，只要有微距鏡頭、相機以及腳架這3種東西，就可以出外拍攝了。

拍攝昆蟲用的相機彷彿是與時代逆行一般，小的感光元件反而比較有利。從鏡頭的最大倍率一欄可以看出，拍攝相對較小的昆蟲時，用的放大倍率其實比拍攝鳥時還要大。因此拍攝鳥所使用的鏡頭並不能直接用來拍攝昆蟲，還要再接上微距鏡頭才行。微距鏡頭依焦距可以分成0.5倍的50mm、1倍（等倍）的100mm、同樣是1倍的180mm，這些都可以拍出放大倍率遠大於超望遠鏡頭的畫面。

一般會根據散景與工作距離（working distance，拍攝對象與鏡頭末端的距離）使用不同焦距，有時候也會依照拍攝對象的行動特徵而使用不同的鏡頭。如果要拍攝的是很容易逃跑的昆蟲的話，用180mm的鏡頭比較好；如果是可以近距離拍攝，拍攝對象又不是非常小的話，建議用50mm的鏡頭；而100mm的微距鏡頭則適用於許多情況。

筆者最常用的是100mm鏡頭，但拍攝蜻蜓時則偏好用180mm的微距鏡頭。特別是拍攝比較神經質的春蜓科蜻蜓時，需要保持很長的距離（怕牠逃跑），故用180mm拍攝比較保險。

這個最大攝影倍率為鏡頭的特性，因此數值為定值（以35mm全片幅為基準），但實際上的拍攝距離會因相機的感光元件大小而有所改變。APS-C與M4/3的畫面相當於全片幅的畫面裁剪後的樣子，故APS-C可以拍出放大1.5倍的畫面，M4/3則可拍出放大2倍的畫面。這個差異在昆蟲攝影中非常重要。若使用全片幅機種，要用同一個鏡頭、調整距離拍出一樣大的畫面，必須得仔細調整對焦位置才行。這不是有沒有對到焦的問題，而是全片幅機種很難把拍攝對象的每個部分都拍得很清楚。

八丁蜻蜓

拍攝鳳蝶的羽化過程

羽化過程可以說是生命世界中最神祕的過程，不管看幾次都很有趣。蝴蝶和蜻蜓的生命史有一項決定性差異，那就是有沒有蛹期。蝴蝶需要經過蛹的階段才會轉變為成蟲。另一方面，蜻蜓的幼蟲則可以直接轉變為成蟲。因為這項差異，蝴蝶被分類為「完全變態」，蜻蜓與蚱蜢則屬於「不完全變態」。

要拍攝鳳蝶的羽化過程，最簡單的方法就是在家裡飼養鳳蝶。自然界的鳳蝶中，約有九成身上有寄生蠅，即使好不容易找來了幼蟲，也可能沒辦法養成成蟲。飼養鳳蝶最簡單的方法是種植橘子樹。將橘子樹放在室外，鳳蝶就會自行在樹上產卵。不過剛買的樹木通常都會有農藥，最好要先放置一年以上。過去筆者在四樓的陽台上種了一棵橘子樹，也真的有鳳蝶前來產卵。鳳蝶居然

找得到這裡的橘子樹來產卵，讓我感到相當神奇。

鳳蝶產卵後，1週內就會孵化。要是這段期間內不與外界隔絕的話，就會被寄生蠅寄生，因此請將卵移到塑膠製的昆蟲箱內，再放入一些橘子葉作為食物，任其成長。當幼蟲不再吃食物，而是靜止不動，並排出過去不曾看過的軟便時，就表示要開始化蛹了。

要是就這樣放著不管的話，幼蟲可能會在昆蟲箱的塑膠壁上化蛹，因此請準備完好的直立樹枝供其化蛹。不過，幼蟲通常也不會那麼老實地跑到你給牠的樹枝上，所以只能耐著性子，盡可能地引導幼蟲爬上樹枝。若還是做不到的話，可以將幼蟲放到瓦楞紙箱內蓋住，使其在裡面化蛹。如果幼蟲順利爬上樹枝並準備開始化蛹的話，就會用絲仔細

地將尾部與胸部掛在樹枝上。看到這一幕之後，就可以確定幼蟲不會逃走了。用絲把自己掛好之後，約過1天幼蟲就會化成蛹。

接下來只要等待就好。氣溫會大幅影響蛹期的時間，不過通常7～14天就會羽化。如果是10月左右化蛹，可能會過冬後，也就是隔年才羽化。如果這時把蛹放在溫暖的地方，可能在冬天就羽化了，因此請將蛹移到沒有暖氣的地方保管。如果沒有過冬的話，大約在羽化前的2天半，蛹就會開始慢慢變色。蛹的胸部附近是顏色變化最明顯的地方，到了羽化前1天，甚至還可以看到蝴蝶的翅膀。

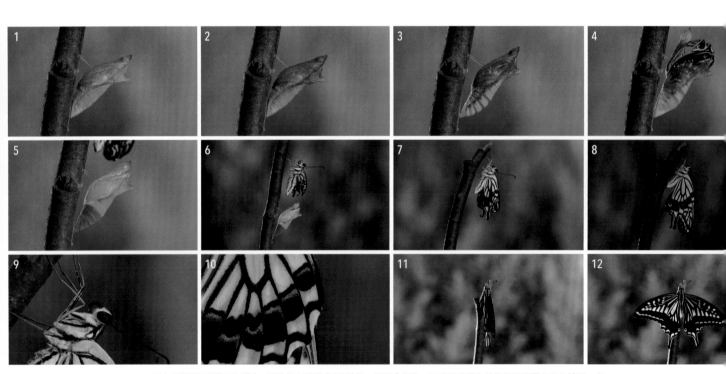

蛹在2的階段時還不夠穩定，要是沒有轉變成3的狀態，就不會羽化。兩者的差異在於腹部的間隔有沒有拉開。當蛹進入3的狀態後，幾個小時內就會羽化。當蛹內原本能清楚看見的翅膀不知為何變得一片白，看不清輪廓時，就表示進入了最後一關，隨時都有可能會破蛹而出。此時原本貼著蛹內壁的成蟲會逐漸與蛹內壁分離，使我們從外側看不清楚成蟲的輪廓。接著蛹可能會開始晃動，不過就算覺得「就是現在！」而按下REC鍵，鳳蝶也可能不會馬上破蛹而出，反而會停下來，過陣子再開始晃動，拍攝羽化的過程會反覆出現這種情形。

破蛹而出的過程其實相當快，所以不需要用到縮時攝影，只要用一般的攝影方式拍就可以了。把相機放著讓它自己拍是最容易拍到羽化的方式。雖然各位可能會覺得這樣有點浪費，而想要等它開始羽化再開始拍，但在還不習慣抓拍攝時機時，最好還是把相機擺著讓它拍，拍到的機率比較高（要記得確認記憶體容量足夠）。

接著蛹終於裂開後，鳳蝶會花10秒左右爬出來並往上攀爬，開始伸展翅膀。這個伸展翅膀的時間雖然也很短，但大概需要10分鐘左右，因此這段期間可以用1fps的縮時攝影模式拍攝。

當鳳蝶的翅膀伸展開來後，接下來只要拍攝特寫畫面之類就好，可以放鬆地拍攝。若還有餘裕可以一直拍到鳳蝶張開翅膀讓羽毛風乾，再結束攝影。

看到這裡應該可以知道，用2台相機來拍攝會比較好。一台在鳳蝶破蛹而出的瞬間拍攝整個蛹的樣子，另一台用來拍攝鳳蝶羽化後爬上枝條頂端、稍微遠點的畫面，這樣就不會漏掉任何一個畫面，也不需一直移動、調整相機。

特寫蛹的相機在羽化過程結束後，可馬上調整成縮時攝影模式，當作拍攝鳳蝶伸展翅膀用的相機（可在拍攝前就先設定好縮時攝影的參數）。

在鳳蝶開始伸展翅膀後，就可以開始用另一台相機拍攝特寫畫面。基本上，如果一台相機正在拍攝較遠的整體畫面時，另一台相機就拍攝特寫。同時間用相反的視角持續拍攝同一個東西，是用多台機器攝影的基礎。另外，拍攝時還可以偶爾改變焦距，增添畫面的變化性。

←為背景打光的是防盜用LED燈，LED會閃爍，因此必須用1/100秒的快門速度攝影。我們想拍清楚蛹的輪廓，所以必須讓LED燈從斜後方照射。另外，正面的攝影燈須加上柔光罩，使光線更為柔和，不用1萬日圓的便宜燈光設備就可以拍出左頁的範例。背景是針葉樹中的香冠柏，有著明亮的綠色，故光量不需要太大。

➡ 使用的相機有2台，一台是α7S，與能夠以4K畫質記錄的SHOGUN螢幕錄影裝置組合使用；另一台則是AX100（攝影機）。縮時攝影由α7S負責。拍攝這種影片的時候容易弄髒地板，房間地板也可能會搖晃變形，所以我特地將房間改成土間（註：日本的一種房間形式。不鋪地板，與室外地面同高）。這麼一來，也可以安心地拍攝植物的縮時攝影。不過，冬天時房間會變得很冷，會被家人抗議，但夏天則會相當涼爽。

蜻蜓：在室外拍攝長尾豆娘的羽化

不是說蜻蜓的羽化過程不能在室內拍攝，但難度很高。如果是在靜止水域羽化的蜻蜓就稍微簡單一些，但還是比拍攝鳳蝶的羽化過程還要難得多。這裡要介紹的是如何拍攝在流動水域羽化的豆娘，因此是在室外攝影。長尾豆娘（*Melligomphus viridicostus*）會在日落後，天色完全暗下來的2個小時後登陸。由於長尾豆娘的羽化日期相當集中，故適合拍攝的日子也比較少。當幼蟲（水蠆）登陸，在地面上站穩之後，就會把這個地方當作羽化地點。此時請在不會刺激到幼蟲的情況下開始架設相機。水蠆決定羽化地點後並不會馬上開始羽化，故架設機器也不需過於著急。

蜻蜓的羽化時間比較長，不需要像拍攝鳳蝶那樣緊張。大部分情況下都可以用1fps進行縮時攝影，但還是盡量以一般速度拍攝，才能編輯出平順的影片。

燈有2個，為了表現出夜晚的氣氛，背景燈要強一點。範例中架設了4台相機，不過主要是用從上方與從橫向的2台相機拍攝。

相機A（從上方拍攝）

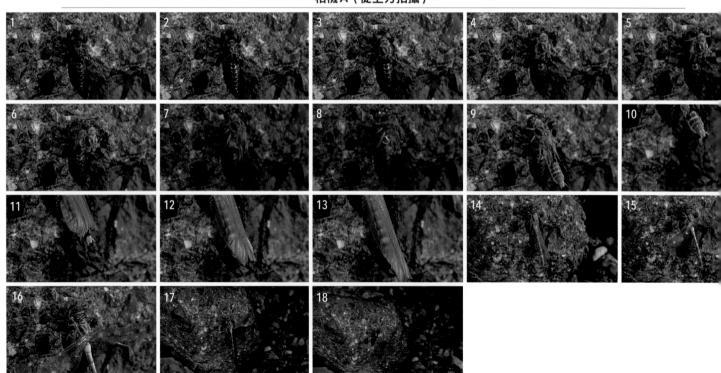

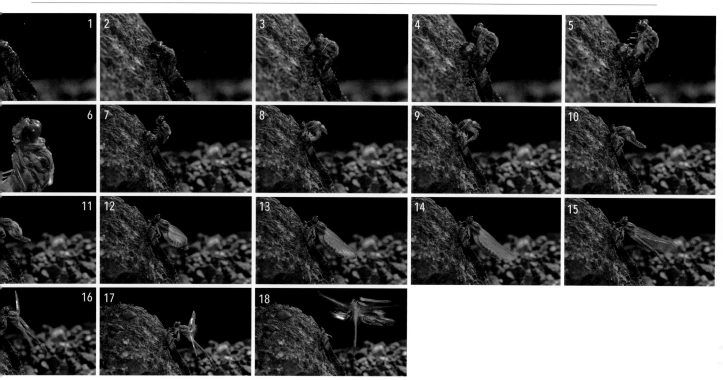

首先，水蠆的背後會裂開，慢慢開始羽化。花上5～10分鐘抬起上半身之後，會進入30分鐘左右的休息時間，分別為這2個相機的6圖。此時也可以先拍攝特寫的畫面。

再來就會進入拉出尾巴的過程。

這個部分用一般速度攝影就行了。不過拉出尾巴之後，豆娘的身體會往後方延伸，故拍攝時請先在畫面中預留空間（參考相機B中7圖以後的照片）。

伸出翅膀並不代表羽化結束了，接下來豆娘還會慢慢伸長腹部（蜻蜓身上較長的部分是腹部）。伸出翅膀與伸長腹部的部分可以用1fps的縮時攝影拍攝。接下來白色的翅膀會逐漸變得透明，並開始振動翅膀以提升體溫，最後終於開始牠初次的飛行，影片結束。

利用飼育裝置拍攝鈴蟲的羽化過程

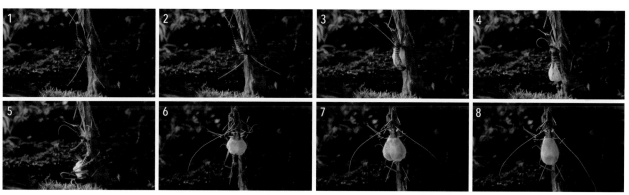

市面上就有販售鈴蟲的飼育裝置，可以從卵開始飼養，故攝影的準備相對輕鬆。當鈴蟲背部有羽毛的地方立起翅芽時，就是準備要開始羽化的信號。當鈴蟲頭下尾上停在樹枝上後，就要開始羽化了。羽化時，身體會從裂開的背部慢慢出現，然後轉為頭上尾下，慢慢展開翅膀。過一陣子之後就會開始吃掉脫下來的外殼，在這段期間內翅膀會逐漸變為黑色。為了讓環境看起來有夜晚的氣氛，可以試著加強後方的光線。另外拍攝時可將色溫調整成鎢絲燈的3000K，以營造出夜晚的氣氛。

錄下昆蟲、野鳥的聲音

鈴蟲在羽化後經過幾天就會開始鳴叫，請試著從各種角度拍攝鈴蟲的樣子吧。鈴蟲不大害怕人，拍起來很容易。但如果一次養太多的話，牠們會彼此打架而受傷。一個30cm左右的飼育箱，大概養5隻雄鈴蟲就好。

說是錄音，其實也不是什麼困難的事，只要排除周圍的雜音就好。包括冰箱、空調、電視等產生的雜音。就算沒有用到很高級的麥克風，也可以錄到不錯的聲音。只要在靠近音源，也就是鈴蟲的地方錄音，就能降低周遭的聲音。但若是將麥克風放入水槽內的話，會使水槽的共振聲波過強，產生不自然的聲音，要特別注意。

不過，不管再怎麼注意錄音的過程，播放時還是會聽到用磨甲刀磨指甲般的雜音，聽起來有些不自然。

這是因為我們沒有錄到鈴蟲以外的聲音。可能你會想問，明明剛才說只要錄鈴蟲的聲音就好？如果是為了影片而錄音，那麼這裡就是重點。不管要錄的是什麼樣的聲音，錄到的都不會只有音源的聲音，周圍反射的聲音也會混合在裡面。而我們一般認為這才是自然的聲音，所以才會覺得鈴蟲的聲音顯得不大自然。

如果為了讓聲音聽起來更自然，而離鈴蟲一段距離錄音的話，反而會錄到汽車或電車之類我們不想錄到的聲音，

之後要消除這些聲音會是一件很難辦到的事。

因此，錄音時盡可能接近音源，也就是鈴蟲，錄完之後再加工，讓聲音變得比較自然，這是製作影片時常用的方法。

再來就是必須另外錄製環境的聲音，請到戶外錄製這類聲音。「環境雜音」是很重要的聲音，但理想的環境雜音並沒有那麼容易獲得，因為錄製時很容易錄到人發出的聲音。不過除了人聲之外，如果也錄到其他昆蟲的聲音的話，就是很不錯的環境雜音了。在都會區內很難錄得到環境雜音，最好在去郊外時先錄下來，用什麼機器錄都可以，這樣將大有助益。當然，如果可以用專業的錄音器材來錄的話就更棒了。

編輯的時候，再將鈴蟲與環境雜

音疊合起來。但也不是單純把它們混在一起就好。首先要經過等化處理（Equalizing），使聲音變得柔和；並經過殘響處理（Reverb）調整聲音的各種特質，才能營造出大致的氣氛。

再來，除了主要的鈴蟲聲之外，還可以將鈴蟲聲調小，再與原本的鈴蟲聲重疊，營造出回音效果，使聲音變得稍微模糊一些，這樣的聲音會比實際錄下好幾隻鈴蟲鳴叫時的聲音還要真實。

如果您在看電視的時候，會覺得「這聲音是假的吧？」，就表示您已經很接近優秀的自然攝影師了。

製作影片用配音的基本方法 ～以鈴蟲鳴叫時的鏡頭為例～

適合搭配影片的自然聲音空間

| 靠近錄下鈴蟲的鳴叫聲 | 等化處理與殘響處理 | 鈴蟲在鳴叫 |

降低音量，等化處理與殘響處理 → 遠處的其他鈴蟲在鳴叫

錄下夏天草叢的聲音 → 讓人聯想到現場環境的雜音

自製拋物面麥克風套件組（4,500日圓）。
麥克風另售。
●洽詢
有限会社アイバードEarth Lab
http://www.earthlab.shop/parabola2/

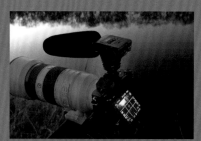

也可以用相機本體來錄製環境音，但如果是數位單眼相機的話，還是用外接麥克風來錄製周圍聲音比較好。若能用如照片中的IC錄音機另外錄製聲音，可以得到高音質的聲音素材。

接著就來看看野鳥聲音的錄製方式。基本上與鈴蟲相同，差別只在於不會靠近錄音。最重要的聲音主人在遙遠的遠方，是無法錄出漂亮的聲音的吧。事實上，我幾乎沒看過（沒聽過）有哪個野鳥影片錄得到好聲音。日本樹鶯、白腹琉璃、日本歌鴝合稱日本三鳴鳥，其中可以錄得到好聲音的也只有日本樹鶯而已。原因很簡單，因為牠會在靠近我們的地方鳴叫。

那麼該怎麼辦呢？說到野鳥鳴叫聲的錄音，應該很多人都會想到拋物面式的集音器。雖然外觀看起來很誇張，不過這種集音器的效果非常好。但專業級的集音裝置多為外國製造，要價近20萬日圓。唯一的日本製產品已經不再生產。不過過去集音器的拋物面部分，現在似乎又重新開始販售了，價格也很實惠，可以說是一大救星。

上圖中裝在相機上的集音器就是這個，這是由拋物面、迴紋針狀的腳架連接裝置、裝設麥克風用的板子所組成的套件。

這裡可以使用自己的麥克風來錄音，最好使用指向性不強的產品。

筆者使用的是Canon的藍牙無線麥克風，Sony也有類似的產品ECM-AW4。無線麥克風在操作上方便許多，如果野鳥附近有噪音源的話，可以立刻改變位置與角度，設置在較遠的地方。藍牙的缺點在於聲音延遲。錄製人類說話時，會讓人覺得沒有完全同步；錄製鳥的鳴叫聲時，同步程度則勉強可以接受。就算真的很在意同步程度的問題，也可以在編輯時調整。

以拋物面收集遠方野鳥的聲音時，也可以適度收錄周圍環境的聲音，使其聽起來能夠自然一些。但如果在15m以內的近距離收錄的話，聽起來反而會不自然。此時請拿掉拋物面，先錄下環境的聲音。要注意的是，這個時候不能同時收錄到拍攝目標的野鳥鳴叫聲。若把這個聲音作為環境音的話，目標野鳥的音質差異會顯得很不自然。有時換一個地方收錄環境音會比較好。

雖然Canon的藍牙無線麥克風已停止販售，但Sony卻有販售類似的產品。ECM-W1M C的實際價格不到2萬日圓。包含一個麥克風與一個接收器。接收器可插在一般相機的麥克風孔上，就算不是Sony的相機也可以使用。

菅原 安

出生於北海道。自然攝影家。

以野鳥、昆蟲等生物為主要拍攝對象，拍攝各種縮時攝影、高速攝影、立體攝影以及自然生態攝影。

提供各種電視影像素材、製作展示影像，也在影像雜誌執筆。

著作包括DVD軟體《渓流の戰略》（小學館）、任天堂3DS《花といきもの立体図鑑》等。

日本自然科學相片協會會員（Society of Scientific Photography）。

2000年地球環境影像祭（Earth Vision）獲獎。

2001年世界自然‧野生生物映像祭（Japan Wildlife Festival）獲獎。

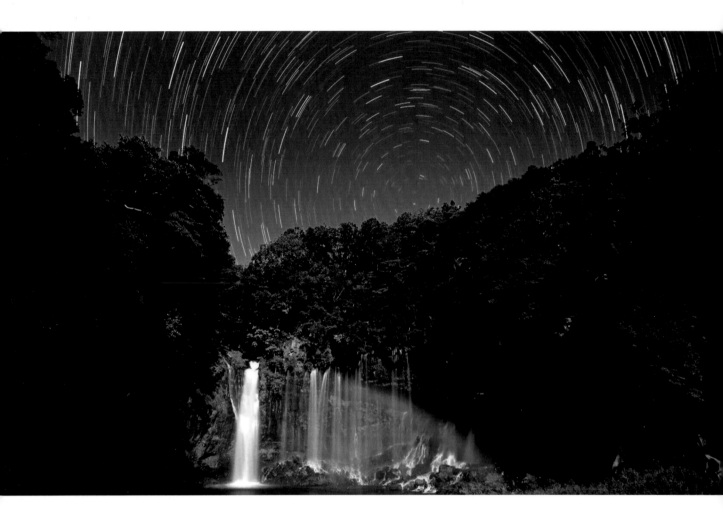

大自然動態攝影技巧全書
以四季美景、花朵、野鳥、昆蟲為題材，拍出震撼人心的影片

2020年5月1日初版第一刷發行

作　　者	菅原 安
譯　　者	陳朕疆
編　　輯	邱千容
發 行 人	南部裕
發 行 所	台灣東販股份有限公司
	＜地址＞台北市南京東路4段130號2F-1
	＜電話＞(02)2577-8878
	＜傳真＞(02)2577-8896
	＜網址＞www.tohan.com.tw
郵撥帳號	1405049-4
法律顧問	蕭雄淋律師
總 經 銷	聯合發行股份有限公司
	＜電話＞(02)2917-8022

FUUKEI & NATURE MOVIE SATSUEI TECHNIQUE
© YASUSHI SUGAWARA 2019
Originally published in Japan in 2019 by
GENKOSHA CO., LTD
Chinese translation rights arranged through
TOHAN CORPORATION, TOKYO.

國家圖書館出版品預行編目資料

大自然動態攝影技巧全書：以四季美景、花朵、
野鳥、昆蟲為題材,拍出震撼人心的影片 / 菅原
安著；陳朕疆譯. -- 初版. -- 臺北市：臺灣東販,
2020.05
128面；21×27.7公分
ISBN 978-986-511-324-7(平裝)

1.數位相機 2.攝影技術

951.1　　　　　　　　　　　　　109004055